KB186510

BRAND

&

DESIGN

POWER

브랜드 마이더스
손혜원의
히트 브랜드
만들기

브랜드와 디자인의 힘

손혜원 지음

design **house**

시장을 감동시키는 크리에이터 손혜원의 힘

손혜원은 승부사이다. 그가 세상에 새로운 브랜드를 내놓으면 해당 업계는 긴장한다.
왜냐하면 그것이 선전포고이자 시장의 지배구조 변화를 예고하는 신호탄이기 때문이다.
'참이슬'의 등장이 그러했고, '산'이 그랬으며 소주업계를 전면전 상황으로 몰아갔던
'처음처럼'이 그러한 사실을 입증하고 있다. 분신과도 같은 자신의 창조물들이 자웅을
가리고 있는 전장에서 어느 쪽으로 응원해야 할지를 고민해야 하는 '행복한 딜레마'에
빠질 수 있는 크리에이터가 세상에 몇이나 될까.

손혜원은 전략가이다. 그는 시장의 판세를 정확하게 읽을 줄 알며 소비자의 내밀한
욕구를 족집게같이 집어내는 통찰력의 소유자이다. 지피지기를 통해 전략을 수립하고 그
전략의 연장선상에서 브랜드를 창출하여, 구매자를 설득하는 손혜원. 그런 그가 어떤
싸움에서건 패할 리 없다. '설득하지 못하는 굿 디자인은 박물관에나 걸어야 한다'는 그의
도발적인 발언은 그가 단순한 디자이너가 아니라 타고난 경영전략가이자
커뮤니케이터임을 감지하게 한다.

손혜원은 마케터이다. 그것도 소비자의 필요와 욕구를 충족시키는 수준을 넘어서서 '디자이너는 생산자와 소비자 사이에서 통역을 하는 사람'이라고 자신의 역할을 정의할 정도로 빼어난 마케터이다. 마케팅 콘셉트와 결합될 때 디자인은 이미 시위를 떠나 소비자의 가슴으로 날아가는 큐피드의 화살이 된다. 손혜원이 쏜 화살을 맞고 브랜드 로열티의 열병에 빠져버린 소비자는 부지기수이다.

손혜원은 열정이다. 그는 클라이언트보다 더 열렬히 클라이언트의 브랜드를 사랑하며, '사랑할 때 상상력이 더 치솟는다'는 열정 넘치는 아티스트이다. 그는 제품의 본질에 충실하면서도 천부적인 예술적 감각과 자신만의 언어로 브랜드를 표현하여 자기 주장을 이뤄내는 카리스카 그 자체이다.

손혜원은 여걸이다. 평소 존경해 온 신영복 선생의 서예 작품에서 '처음처럼'의 모티프를 얻은 고마움을 선생께서 재직하고 계신 성공회대학교에 거액의 장학금 쾌척으로 사은할 줄 아는 장부를 넘어서는 여장부이다.

이러한 브랜드 컨설턴트로서 외길 인생을 걸어온 손혜원의 크로스포인트가 창립된 지도 20년이 훌쩍 지났다. 이 책은 그동안 꿋꿋하게 걸어온 디자인 인생의 중간 결산인 셈이다. 저간의 업적이야 시장이 알고 있고, 소비자가 잘 알고 있으며, 홍콩 디자인센터가 아시아디자인어워드를 수여할 만큼 이젠 이웃나라에까지 알려질 정도이다. 이 책에 수록된 작품들은 개인의 공적일 뿐 아니라 우리 디자인과 마케팅의 살아 있는 역사이며 후학들을 위한 훌륭한 지침이기도 하다. 이제 원숙의 경지에 들어선 그의 디자인이 20년 후에는 세계 디자인의 트렌드를 바꾸는 거장의 자취로 비상할 것을 꿈꾸며 작품집의 출간을 축하하는 바이다.

2006년 가을

예종석(한양대학교 경영학부 교수)

CONTENTS

브랜드의 본질 찾기

참眞이슬露 / 청풍무구 / 우리珍 / 이브자리

아이덴티티 작업의 시작은 언제나 현 상황의 분석에서 출발한다. 특히 잘나가던 제품의 아이덴티티를 리뉴얼하는 경우 결정적인 해답은 언제나 기존 제품의 뿌리에서 찾을 수 있다. 브랜드 리뉴얼은 새로운 것들을 다시 만드는 것이 아니라 '브랜드의 현존하는 가치를 더욱 높이기 위한 다양한 노력'이다. 나아진다는 것은, 장점을 강조하고 단점은 바로잡아가는 것일 뿐 모든 것을 바꿔버리는 것은 아니다. 단, 그 브랜드가 갖고 있는 본질을 먼저 인정하고 받아들이는 것이 중요하다.

참眞이슬露

client (주)진로 / 작업년도 1998

정식 브랜드 네임은 '참眞이슬露'이지만 누구나 '참이슬'로 읽을 수 있도록 색상을 조절하였다. 또한 제품의 속성인 대나무는 한글 로고와 라벨 디자인에 충분히 반영하였다. 이 라벨 디자인은 1998년 참眞이슬露가 처음 개발되었을 때의 디자인이고 2006년의 라벨 디자인은 이후 리뉴얼한 디자인이다.

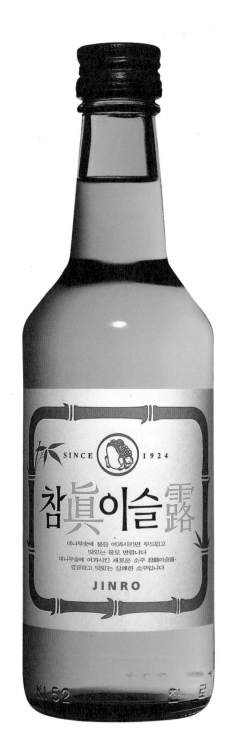

'참나무통맑은소주'로 맺은 진로와 필자의 인연은 당시 최형호 차장(현 솔고바이오 부사장)이 진로를 떠나면서 끝나게 되었다. '참이슬'은 진로와의 마지막 프로젝트로 단 일주일 만에 해결했던 프로젝트다.

수도권을 중심으로 진로의 아성에 무섭게 도전하고 있던 두산의 그린소주 때문에 많은 스트레스를 받고 있던 진로는 23도짜리 소주 '순한진로'를 내놓게 된다. 그러나 별다른 매력적인 요소가 없는 브랜드에 소비자가 쉽게 따라올 리가 없었다. 기존 25도 진로의 시장까지도 잠식시키며 동반 하락하는 '순한진로'를 리뉴얼하는 것이 이 프로젝트의 시작이었다. 진로소주 전체를 대체하는 것이 아니라 23도로 도수를 낮춘 신제품을 출시해 '순하고 부드러움'을 강조하면서, 치고 올라오던 '그린'을 공략하고 25도 진로소주 시장을 보호한다는 의도였다.

re・new・al
1. 일신, 새롭게 하기[되기]
2. 부흥, 부활, 재생, 소생
3. 재개(再開), 다시 하기

어느 날 최형호 차장과 함께 진로의 마케팅팀을 이끌었던 장승규 대리가 긴히 상의할
일이 있다면서 필자를 찾아왔다. 신제품 관련 이야기를 하기 위해서였다. 다른 디자인
회사에서 몇 달 동안 진행하던 일이 있는데 사정이 여의치 않아 필자와 처음부터 다시
작업하고 싶다는 것이었다. 장 대리는 신제품에 대해 설명을 하면서 아래의 세 가지
조건에 맞춰달라고 부탁했다.

1. "진로가 내놓을 신제품은 23도이므로 다른 경쟁사의 25도 제품보다
 훨씬 부드럽다. 그러나 경쟁사에서 '순하고 부드럽다'라는 콘셉트를
 앞세우고 있으니 우리는 '순하고 부드러움'을 입을 통해서가 아니라
 머리에서 가슴으로 직접 전달할 수 있는 그런 브랜드가 필요하다."

2. "회사의 재정 상태가 그다지 좋지 않아 완전히 새로운 브랜드를
 내기에는 마케팅 비용이 많이 들기 때문에 새로운 브랜드 네임의
 일부에 '진로'가 보이도록 하여 새로 나온 제품이 진로에서
 만들어졌다는 것을 별다른 설명 없이 알 수 있도록 했으면 좋겠다."

3. "제품을 비롯한 다른 준비는 이미 다 끝난 상태이다. 더 이상
 미룰 수 없다. 죄송하지만 주어진 시간은 단 일주일뿐이다."

브랜드를 이루는 요소들
– 브랜드 네임
– 브랜드 심벌
– 브랜드 로고 타입
– 브랜드 색상
– 브랜드 광고
(품목에 따라 제품 디자인, 패키지 디자인이 추가)

위와 같은 어려운 주문사항을 듣고 나니 난감했지만 필자는 "제게는 세 번째 조건이
가장 쉽군요"라고 장 대리에게 농담을 건넸다. 사실 우리나라의 소주 시장과 당시 진로의
상황을 잘 알고 있었으므로 일주일 안에 이 작업을 해내는 것이 어려울 것은 없었다.
그러나 첫째와 둘째 조건에 맞춘다는 것은 참으로 힘든 일이었다.

필자가 브랜드 네임을 준비하는 동안 직원들에게는 대나무 디자인을 개발하도록
주문했다. 신제품의 속성이 '대나무숲에 걸러내 더욱 순하고 부드러운 소주'였기
때문이다. 먼저 이 작업을 진행했던 회사에서는 '대나무소주'라는 브랜드를 제안했다고
했다. 아무리 '대나무'라는 콘셉트가 좋아도 '대나무'라는 속성을 브랜드 네임에까지
구체적으로 사용할 필요는 없다는 게 필자의 의견이었다. 라벨 디자인만으로도 얼마든지
대나무를 보여줄 수 있을 것이었다.

1996년 우리나라 소주 시장
당시 소주 시장에서 돌풍을 일으키며 '진로'를 위협하고 있던 '그린소주'를 상대로 '참나무통맑은소주'를 개발하면서
진로와 두산, 수도권 소주와 지방 소주 등이 시장에서 팽팽하게 경쟁을 하고 있었다.

처음 이 작업을 시작할 때부터 이미 필자의 마음속에서는 '참眞이슬露'를 생각하고 있었다. 여러 가지 후보안을 준비했지만 한 번도 '참眞이슬露' 이외의 다른 브랜드로 결정될 거라고는 상상조차 하지 않았다.

'참眞이슬露'가 크게 성공한 후 한 인터뷰에서 무척 인상적인 질문을 받았던 기억이 있다. "〈까미유 끌로델〉이라는 영화를 보면 그녀가 큰 돌을 놓고 남자의 형상을 조각하는 장면이 있습니다. 이 장면을 우연히 보게 된 한 소년이 '아줌마는 저 큰 돌 안에, 저 아저씨가 들어 있는 것을 어떻게 아셨나요?'라고 질문합니다. 손 대표께서는 '진로' 안에 '참이슬'이 있는 것을 어떻게 아셨습니까?"

'진로'를 처음 개발했던 1924년 어느 날, 자신들이 만들어낸 소주에 이름을 붙이려고 옥편을 펴 들고 있는 한 사람을 상상할 수 있었다. 그가 찾아낸 이름은 참 '眞'과 이슬 '露'를 합성한 '眞露'였다. 우리가 그저 소주의 대명사로만 알고 있던 이름 '진로'에 대해서, 누구도 그 한 글자 한 글자가 원래 가지고 있는 뜻에는 전혀 관심을 갖지 않았다. 하지만 '진로'는 1924년부터 이미 '참이슬'이었다. 이 작업은 '발명'이 아니라 '발견'이었다.

모든 리뉴얼 작업은 발견에서 시작된다. 75년(1998년 당시) 된 '眞露'의 의미를 재해석해서 개발한 신선하고 부드러운 이름 '참이슬'은 '순하고 부드러움'을 가슴으로 전달해야 하는 첫 번째 조건을 충분히 만족시켰다. 또한 그저 '참이슬'이라고만 한 것이 아니라 '참眞이슬露'라고 함으로써 이 제품이 '진로'의 신제품임을 쉽게 알 수 있도록 했다. 뿐만 아니라 '참이슬'은 진하게 '진로'는 연하게 구별해, 눈으로는 '진로'가 함께 보이지만 읽을 때에는 그저 '참이슬'로만 읽히도록 디자인에 전략적인 장치를 장착했다.

역사와 전통성	대나무숲의 효과

역사와 전통성

自然酒義　眞露나루

眞露　民酒眞露

眞露酒義　眞露萬歌

眞露人

眞露特別時　眞露心

대나무숲의 효과

좋은아침

아침眞露　眞露

竹眞　山海眞露

竹眞露　가을眞露

순하고 부드러움

眞露샘　眞露

이슬露　純眞

참眞　새벽이슬

&JOY　眞露&

Target Mind

마음에眞露

眞露 좋아하는사람들

眞露노래　新眞露

眞露와 사람들　眞露Smile

Mr.眞露　Hello眞露

진로소주 네이밍에 대한 기준

1. '전통'의 몸에 '현대'의 옷을 입힌다.
2. 이유 있는 '순하고 부드러움'을 표현한다.
3. '진로'가 보이도록 한다.
4. '대나무'에 대한 직접적인 설명은 배제한다.

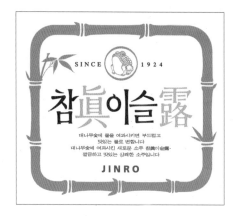

후보안1

– 부드럽게 넘어가는(읽히는) 진로

– 하늘天 땅地

– 한자 의미의 재발견

후보안2

– 서민의 술, 국민의 술 – 진로

후보안3

– 山海珍味

– 맛있는 음식과 함께 즐기는 진로

– 食道樂의 파트너

후보안4
– 73년 동안 우리 민족과 희로애락을 함께 해온 진로
– 또 한 세기, 노래와 이야기를 담아나갈 우리의 술 진로

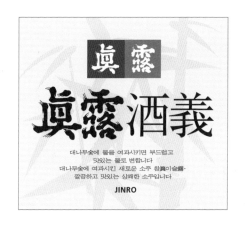

후보안5
– 진로만을 선호하는 사람들
– 진로학파

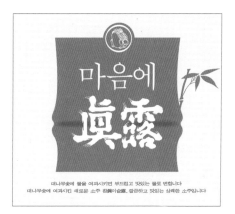

후보안6
– 마음에 와닿는 진로
– 가슴속까지 스며드는 진로

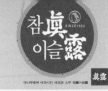

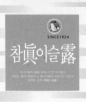
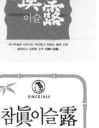
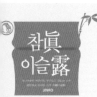
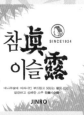
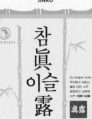
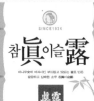
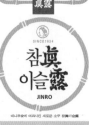
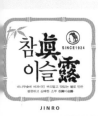
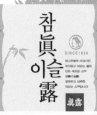

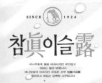
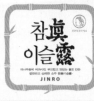

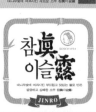
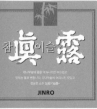
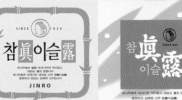
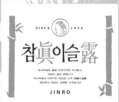

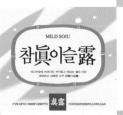
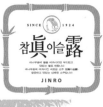
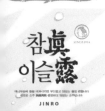
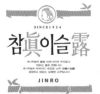
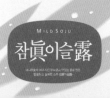
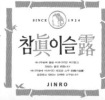
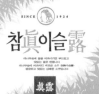

장승규 대리를 만나 브랜드 의뢰를 받은 날부터 엿새 만에 '참眞이슬露' 브랜드 네임과
라벨 디자인 시안을 제출했는데, 이 둘 모두 처음 시안 그대로 새로운 제품에 적용되었다.

아이덴티티 작업의 가장 중요한 핵심은 현존하는 가치를 측정 · 판단하는 일이다. 쉽게
겉으로 드러나지 않는 장점들을 정확하게 꿰뚫어보지 못하고는 효과적인 브랜드
리뉴얼을 할 수 없다. 오랫동안 한 가지 일에 깊이 관여하다 보니 어떻게 해야 본질을
알아볼 수 있는지 스스로도 느끼지 못하는 사이에 연습이 많이 되어 있었던 것 같다.
이러한 훈련이 몸에 배게 되니 실제 생활에 있어서도 남에 대한 이해의 폭도 넓어지고
웬만한 일로는 화도 잘 내지 않게 되었다. 또한 살아가면서도 남을 배려하는 마음이
차츰 커져가는 것을 느낀다. 내 스스로도 리뉴얼이 되어가고 있는 것이리라.

필자를 믿고 찾아준 장승규 대리의 짐을 덜어준 것만으로도 보람 있는 일이었는데,
'참眞이슬露'는 출시 후 공전의 히트를 기록하게 되었다. '참眞이슬露'는 필자나
크로스포인트에게 잊을 수 없는 중요한 프로젝트가 되었다.

본질(本質)이란?

1. 본디부터 갖고 있는 사물 스스로의 성질이나 모습
 - 생명의 본질
 - 이성적 존재인 인간의 본질
 - 그 둘은 형태는 다르지만 실상 본질은 같다.

2. 사물이나 현상을 성립시키는 근본적인 성질

3. 〈철학〉 실존(實存)에 상대되는 말로, 어떤 존재에
 관해 '그 무엇'이라고 정의될 수 있는 성질

4. 〈철학〉 후설(Husserl, E.)의 현상학에서,
 사물의 시공적(時空的) · 특수적 · 우연적인
 존재의 근저에 있으면서 사물을 그 사물답게
 만드는 초시공적 · 보편적 · 필연적인 것
 직관으로 이것을 포착할 수 있다고 한다.

본질적 (一的) [--쩍] [관형사] [명사]
본질에 관한 또는 그런 것

청풍무구

client (주)청풍 / 작업년도 2002

일등제품이 되기까지의 노력과 노하우가 응축된 대표 브랜드 '청풍'에, 단어 뒤에 붙어서 깨끗함을 강조하는 어미로 사용되는 '무구'를 붙여 기업 이미지와 제품 이미지를 모두 살렸다. '무구'의 의미는 '티끌 한 점 없는 깨끗한 세상'이라는 뜻이다.

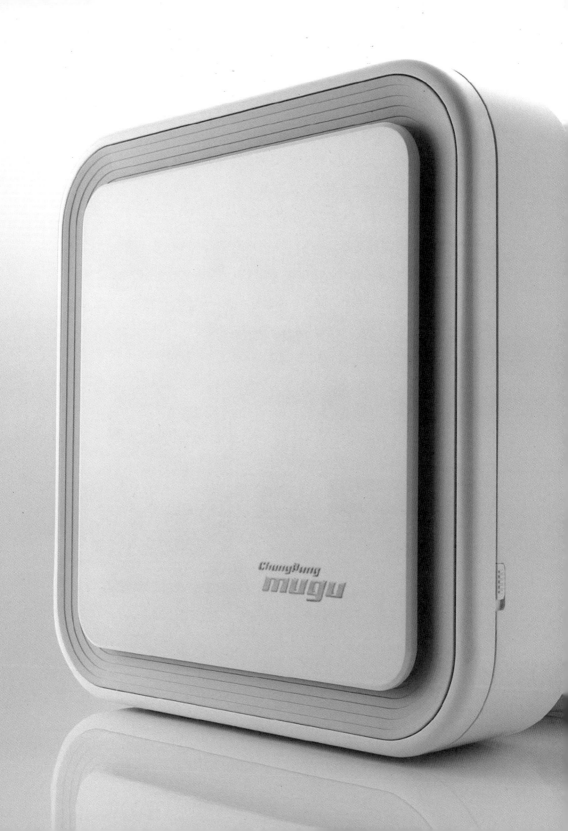

브랜드 네임 및 디자인의 힘과 역할에 대해서 지나치게 많은 이야기들이 오가는 세상이지만 실제로 제품력에 있어서 확실한 변별력만 있다면 브랜드 네임과 디자인의 힘으로 짧은 시간 안에도 충분히 매출을 끌어올릴 수 있다. 단 3개월 만에 이루어진 디자인 관련 통합 작업으로 브랜드의 변신에 성공하고 매출 증대로까지 연결시킨 청풍무구의 경우가 바로 그런 사례라고 할 수 있다.

처음 청풍으로부터 전화를 받고 화곡동 본사에 가서 임원들을 만났을 때의 일이다. 놀랍게도 그분들은 '청풍'에 대해서 기초적인 상식조차 없었던 필자에게 이미 프로젝트를 맡기려고 결심하고 있었다. 필자를 소개한 방상규 위원(능률협회연구원)의 강력한 추천 덕이었다.

브랜드 네임과 디자인

브랜드 아이덴티티는 크게 브랜드 네임과 디자인으로 나뉜다. 브랜드의 속성을 직접적으로 표현하기에는 브랜드 네임이 용이하고 브랜드의 이미지 확장을 위해서는 디자인의 힘이 도움이 된다. 브랜드 아이덴티티 작업에 있어서 브랜드 네임과 디자인은 언제나 상호보완적인 역할로 시너지를 창출해야 한다. 그렇게 하기 위해서는 브랜드 네임과 디자인의 발상 자체가 하나의 뿌리에 있어야 하며 같은 목표를 공유해야 한다.

청풍이 공기청정기 업계 매출 일등 기업이라고는 했지만 공기청정기 시장이 폭발적으로 성장하면서 대기업들이 연이어 뛰어들고 있었고 그에 따라 시장 자체가 점점 고급화되어 가고 있었다. 이러한 시장 상황에서 청풍이 필요로 하는 브랜드 네임이나 그래픽디자인 관련 일들이야 필자의 힘으로 어떻게 해볼 수 있었지만 과연 기존의 제품 디자인으로 대기업과 경쟁할 수 있을지는 처음부터 자신이 없었다. 그러나 필자에게 절대적인 신뢰를 보여주었던 청풍의 경영진들을 믿고 제품 디자인 및 각종 인쇄물들의 디자인까지 여러 분야에서 과감하게 필자의 의견을 피력해 나가기 시작했다.

청풍과 일을 시작하면서 필자가 가장 먼저 했던 일은 새로 나올 고가 제품은 물론 기존 제품 디자인을 개선하기 위해 코다스의 이유섭 대표를 청풍에 소개하는 일이었다. 그런 다음 각종 프린트물 디자인을 위해 편집디자인 전문가인 후배 김두섭 후배를 소개했다.

새로운 디자인의 제품을 만들기 위해서는 제품 몰드를 개발해야 하는데, 이 과정에는 최소한 2개월 이상의 시간이 소요되므로 브랜드 개발에 앞서서 제품 몰드 개발을 서둘러야 했다. 신제품이 출시되는 시점을 그때부터 정확히 3개월 뒤로 잡은 뒤 이 스케줄에 맞추어 모든 일정을 조정하면서 신제품을 준비했다. 브랜딩 작업을 맡은 필자와 제품 디자인에 경험이 많은 코다스의 이유섭 대표, 그리고 김두섭 후배까지 분야별로 전문가 셋이서 역할 분담을 해서 작업을 진행했다. 의사 결정이 빠르고 정확한 경영진까지 의기투합한 상태였기 때문에 디자인 관련 일들을 마무리하는 데에는 3개월밖에 걸리지 않았다.

mold/mould
1. (소조塑造·주조鑄造용)의 틀, 주형(鑄型), 거푸집 ; (미장이·콘크리트공이 쓰는) 형판(型板), 제리(jerry) 틀
2. 틀에 넣어 만든 것, 주물, 꼴, 만듦새(cast)

신제품의 기술 개발은 이미 끝나 있었고 단지 제품 디자인과 브랜드, 그리고 디자인만 해결하면 되는 상태였다. 더구나 대기업들의 신제품 출시가 임박해 있었으므로 더 이상 시간을 끌 수가 없었다.

회사명이며 대표 브랜드로 사용하던 '청풍'은 창업자께서 직접 개발한 이름이었지만 고가 제품을 위해 적절한 브랜드가 새로 개발된다면 굳이 '청풍'을 사용하지 않아도 된다고 했다. 이런 조건은 필자에게 더욱 큰 부담이 되었다. 나름대로 소비자들에게 꽤 알려진 일등회사의 브랜드인 '청풍'을 사용하지 않고 신제품을 낸다면 새로이 시장을 개척하는 것과 다를 게 없을 텐데 과연 그래야 하는지, 아니면 좀 진부하더라도 '청풍'을 그대로 사용해야 하는 것인지를 판단해야 했기 때문이다. 이를 위해 우선 '청풍'의 장단점을 분석해 보았다.

청풍의 장점	청풍의 단점
1. 앞선 기술 무소음 필터	**1. '청풍(淸風)' 브랜드** 세계화의 불편함 / 개별 브랜드와의 관계
2. 전문회사 한 길만을 걸어온 전문회사로서의 인지도	**2. 개별 브랜드** 그린나라, 에어시리즈, 윈드후레시 등 변별력이 부족함
3. '청풍(淸風)' 브랜드 본질 지향적 브랜드 네임 / 브랜드 인지도 / 전문성	**3. 제품 디자인** 복잡하고 진부한 요소들
4. 제품 디자인 독특성 / 특별한 구멍들 / 다양한 제품군	**4. 패키지 디자인** 기술력 있는 전자제품다운 감각이 부족함
5. 시장 확대의 기회 황사 현상이나 대기오염 등의 요인	**5. 초록색** 브랜드 이미지 전반에 적용된 초록색이 품격을 떨어뜨리고 있음

브랜드를 리뉴얼하기 위해서는 현존하는 브랜드의 가치를 정확히 알아야 한다. 그러한 판단을 위해서는 직관과 객관이 함께 필요하다. 본 프로젝트의 경우 '청풍'이라는 브랜드 네임과 구멍이 뚫려 있는 기존 제품 디자인이 장점이자 단점으로 분류되었다.

이렇게 '청풍'의 장단점을 분석한 후 '청풍' 브랜드의 이미지 및 디자인을 위한 브랜딩의 기준을 세워보았다.

1. 차별화된 '청풍'의 기술력을 나타내도록 한다.
2. 공기청정기 일등 업체로서의 현존하는 가치를 표현한다.
3. 맑은 공기 전문회사임을 알린다.
4. 일등회사, 일등 브랜드의 자존심을 살린다.
5. 기존 제품들의 사용자들이 느끼는 경험적 가치를 활용한다.

이상의 다섯 가지 브랜딩 기준에 의해 다음과 같은 브랜드 아이덴티티 목표를 세울 수 있었다.

브랜드 아이덴티티의 목표

청정 淸淨의 깨끗함과
청풍 淸風의 전문성을 담아
국제 경쟁력까지도 겸비한
일등 브랜드로 다시 태어난다.

브랜딩의 기준 세우기
브랜딩의 기준은 브랜드의 종류, 품목 및 시장 상황에 따라 다르다. 공산품과 식품, 여성용과 남성용, 제조업과 서비스업 등 다양한 분류 기준이 있다. 같은 품목, 같은 시장 안에서도 각 브랜드별로 목표가 다를 수밖에 없다. 효율적인 브랜드 아이덴티티를 구축하기 위해서는 효율적인 브랜딩 기준이 우선되어야 한다.

시장에서 일등을 하고 있는 제품의 브랜드 리뉴얼을 할 때마다 느끼는 중요한 사실은, 일등제품이 되기까지 해온 많은 노력과 세월이 귀한 보물이 되어 그 브랜드의 단단한 기초를 이루고 있다는 점이다. 그런데 오히려 기업 내부에서는 그런 가치를 제대로 느끼거나 파악하지 못하는 경우가 많다. 특히 오래된 기업으로 2대나 3대로 세습된 기업일 경우 더욱 그러하다.

'청풍'은 발음이나 단어 구조로만 본다면 진부하게 보일 수 있으나 의미상으로는 더할 나위 없는 전문성을 나타내고 있다. 그러나 그 전문성을 제대로 보여주기 위해서는 존재 가치를 높이거나 이미지를 업그레이드시킬 수 있는 요소가 절실했다. '청풍'의 앞이나 뒤에 보조적인 요소를 덧붙이거나 '청풍'을 대신할 만한 다른 요소를 개발하기 위해 이미지 분석을 시작했다. 그저 평범하고 무난해서 누구에게나 다 통용되는 이미지가 아니라 '청풍'에만 특별하게 적용되는 그런 이미지를 찾아야 했다.

'무구(無垢)'라는 단어를 사전에서 발견했을 때 필자는 떨리는 마음을 금할 수가 없었다. '티끌 한 점 없는 깨끗한 세상'이라는 뜻의 무구는 '깨끗하다, 맑다, 순수하다'는 의미의 단어 뒤에 붙어서 깨끗함을 강조하는 데 쓰이는 어미로, '청정무구' '순진무구' '천진무구' 등 깨끗한 환경이나 깨끗한 사람을 이야기할 때 주로 사용되는 단어이다.

'무구'를 찾아낸 후부터는 다른 후보안은 무의미한 들러리나 다름없었다. 어찌 보면 좀 생소하게 느껴질 수도 있는 이름인 '무구'를 어떻게 잘 설득해서 채택하게 만들 것인지가 관건이었다. 우리 직원들조차 '무구'보다는 그럴듯하게 개발된 외래어 후보들에 더 후한 점수를 주고 있는 상황인지라 더욱 불안했다. 하긴 '참眞이슬露'도 후보안이었을 당시 우리 직원들은 물론 필자 주변 사람들 모두 별로 좋아하지 않았던 브랜드였다.

후보안1

RESQ / 레스큐

rescue : 구출하다

RESQ

후보안2

BLASEN / 블라센

[독] 바람이 불다

BLASEN

후보안3

MUGU / 무구 / 無垢

잡물이 섞이지 않고 순수함

마음이나 몸이 깨끗함

꾸밈새 없이

자연 그대로의 순박함

후보안4

AIRPORE / 에어폴

공기가 나오는 구멍

AIRPORE

후보안5

FEELIE / 필리

감각에 호소하는 매체

fresh & pure(신선하고 순수한 이미지), ion(음이온 기술), pore(기존 제품의 특징인 잔잔한 구멍들) 및 zone(공기청정지역)의 네 가지 방향으로 브랜드 네이밍 시안 다섯 가지를 준비했다.

무구 無垢

무구하다 [형용사]

1. 때가 묻지 않고 맑고 깨끗하다.

 - 무구한 눈빛

 - 무구한 어린아이

2. 꾸밈없이 자연 그대로 순박하다.

 - 조선 백자에는 무구한 한국의 멋이 배어 있다.

청정무구 淸淨無垢

맑고 깨끗하여 더럽거나 속된 데가 없음.

어휘의 발견

브랜딩 작업을 할 때 일이 잘 풀리지 않아 스트레스를 받을 때 필자는 잠시 작업에서 떠난다. 추리소설이나 만화책에 빠지기도 하고 신문을 보거나 정원에 물을 주기도 한다. 쇼핑을 하거나 산책을 할 때도 있다. 머릿속에 입력된 브랜딩 기준은 이렇게 전혀 상관 없는 일에 몰두하면서 더욱 숙성되어 언어를 초월한 무형의 이미지로 전환된다. 그리고 그 이미지를 담을 그릇을 찾는 작업으로 이어진다. 그때부터 사전을 펼친다. '무구'는 브랜딩 기준에 있는 '맑은 공기' 관련 단어를 찾던 중 '청정'에서 발견한 단어이다.

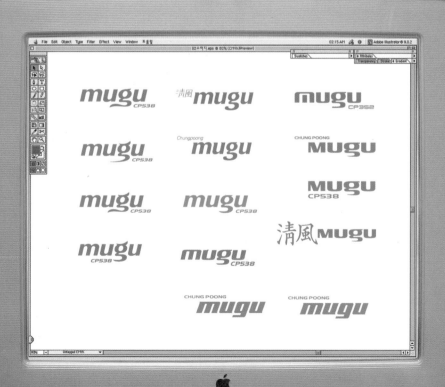

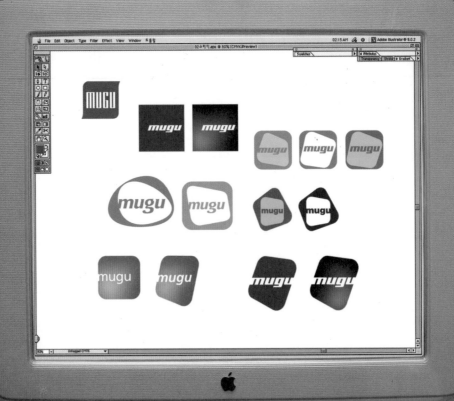
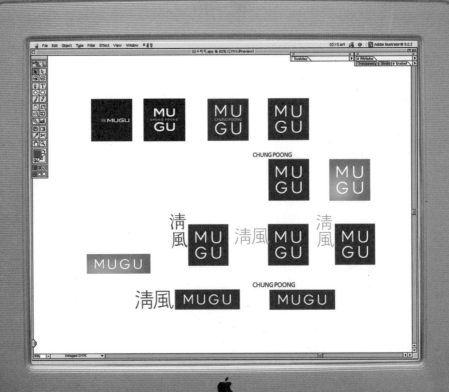

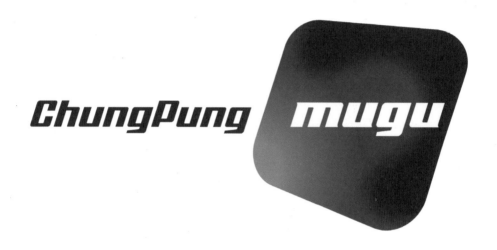

브랜드 네임이 결정되고 나면 브랜드 로고나 심벌을 위한 디자인 작업이 시작된다. 브랜드 네임을 개발하는 작업을 디지털이라고 본다면 디자인 작업은 다분히 아날로그적인 작업이다. 브랜드 네임은 좋은 이름을 발견하거나 만들어내는 순간 바로 끝나지만 디자인은 좋은 결과물을 위해 수없이 많은 스케치를 해야만 한다. 디자인은 생각으로만 완성할 수 없다. 모든 생각을 직접 디자인해서 서로 비교해 보면서 한 발 한 발 디자인 완성도를 높여나가야 한다. 앞 페이지의 '무구'를 위한 스케치들은 얼핏 보기에는 비슷하게 보이지만 전혀 다른 세 가지 방향의 스케치들이다. 이런 과정을 통해서 현재의 '청풍무구'의 아이덴티티가 완성되었다.

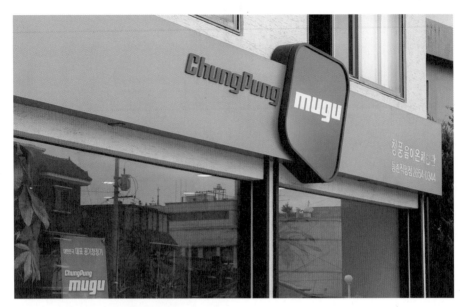

'청풍무구' 프로젝트는 2002년에 완성되었다. 2006년에는 부분적인 돌출형 사인들이 많이 개발되었으나 2002년 당시만 해도 청풍무구의 대리점 간판은 획기적인 것이었다. 물론 대리점 수가 많지 않기에 가능한 일이었으나 청풍 경영진의 디자인에 대한 전폭적인 지지가 만들어낸 결과였다. 사인 디자인의 널찍한 공간 활용에서 청풍의 맑고 깨끗한 브랜드 이미지를 만날 수 있다.

사인 디자인이란?
Sign Design. 여기서 말하는 사인 디자인은 외부 간판을 위한 디자인을 말한다. 자기 브랜드 제품을 파는 매장이 아닌 유통 전문점의 경우에는 고객을 내부로 끌어들이는 수단으로 사인 디자인이 매우 중요하다. 매장에 대한 경험은 브랜드를 기억하게 만들고 그 기억은 외부 사인을 보면서 다시 살아난다.

프레젠테이션을 하는 날 30분 정도 일찍 청풍에 도착했다. 이유섭 대표와 김두섭 후배도 이미 와 있었다. 경영진에게 보고하기 전에 두 사람에게 먼저 후보안을 보여주었다. 역시 두 사람 중 한 명만 '무구'를 골랐다. 경영진들이 망설이지 않고 '무구'를 채택할 수 있도록 하기 위해서 내가 할 수 있는 모든 것을 다 해야 한다고 생각하면서 프레젠테이션 10분 전부터 눈을 감고 집중하기 시작했다. 프레젠테이션에 들어가서는 다른 후보안들은 고작 2~3분 정도 설명하면서 '무구'는 15분 정도 힘을 실어서 설명했다. 경영진들은 다섯 가지 후보안에 대한 설명을 다 듣더니 그냥 놓고 가라고 했다. 이럴 경우에는 쉽게 결정되지 않는 일이 많으므로 불안했지만 그냥 나올 수밖에 없었다. 며칠 후 뜻밖에 '무구'가 결정됐다고 연락이 왔다.

전문가 셋이 단 3개월 만에, 각자 역할을 분담해서 효율적으로 해결해 낸 '청풍무구' 프로젝트는 대기업들의 허를 찌를 수 있도록 일등제품이 지니고 있던 '탄탄한 본질에서 출발한 강력한 브랜드 이미지'로 무장한 데다 탄탄한 제품력이 뒷받침되어 단 1년 만에 몇 배의 매출 신장을 이뤄냈다.

어떤 인터뷰에선가 이런 이야기를 한 적이 있다. 사전에서 '무구'라는 단어를 보는 순간 전율을 느낄 정도로 확신이 들었지만 혹시 경영진에서 '무구'를 채택하지 않으면 어쩌나 걱정을 많이 했었다고. 이 기사를 본 청풍의 최윤정 사장이 다시 기자에게 이렇게 말했다고 한다.
"저도 '무구'라는 이름을 보는 순간 전율을 느꼈었는 걸요."

좋은 건축물은 건축가의 능력이 반, 건축주의 안목이 반이라고 한다. 좋은 브랜드 또한 좋은 클라이언트를 만나야만 완성될 수 있음은 두말할 나위도 없다.

우리珍

client 울진군 / 작업년도 2006

애교 섞인 표현으로 '우리'를 '울'로 줄여 부르는 과정을 거꾸로 적용했고, 로고는 울진에서 체험할 수 있는
해수욕·온천욕·삼림욕을 상징한다. 외곽의 형태는 울진군의 형상.

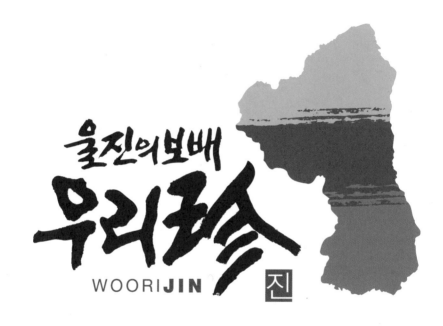

아이덴티티 관련 작업을 할 때 대상 품목의 종류와 작업 범위에 따라 많은 조건들이 달라지고, 그에 따라 작업의 난이도도 모두 다르다. 김치나 소주 같이 불특정 다수를 겨냥한 전통적 식품들은 초콜릿이나 전자제품, 또는 패션 관련 제품들보다 더 어렵고, 요즈음 유행하고 있는 아파트 관련 브랜딩 프로젝트들의 난이도는 시장 경쟁이 심해짐에 따라 더욱 높아지고 있다. 모든 아이덴티티 작업의 목표 대상은 언제나 인간이다. 그리고 이러한 불변의 진리는 어떤 어려운 작업을 만나더라도 새로운 용기와 도전을 갖게 한다.

지방자치단체 관련 작업을 할 기회가 좀처럼 없었던 필자에게 우연한 경로를 통해 울진군을 대표하는 브랜딩 및 BI 작업의 기회가 찾아왔다. 기존에 사용하던 '청나빌레'라는 브랜드를 대신할 새로운 브랜드를 찾아내는 일이었다.

브랜드 리뉴얼 관련 일들을 할 때 필자가 늘 강조하는 것은 다시 새로워지기 위한 근거를 언제나 현존하는 가치 안에서 찾아야 한다는 것이다. 우리나라에서 가장 청정한 환경을 지니고 있어 농수산물과 관광자원이 풍부하고, 해수욕·온천욕·삼림욕을 모두 체험할 수 있는 유일한 지역인 울진은 다소 불편한 교통 때문인지 의외로 외부에 그 장점들이 잘 노출되지 않고 있었다.

'청나빌레'라는 브랜드를 볼 때 쉽게 울진을 떠올리기가 어렵다는 사실은 브랜드 자체에 변별력이 없다는 이야기와 일맥상통한다. 새로 개발할 브랜드는 반드시 울진만을 위한 브랜드가 되어야 했다.

CHUNGNABILRE
청나빌레

왜 BI를 새롭게 도입해야 하나?

브랜드가 소비의 중심에 자리하게 되면서 소비자가 직접 브랜드 아이덴티티의 가치를 판단할 수 있게 되었다. 브랜드 네임이나 브랜드 관련 디자인은 당연히 판매를 도와야 하므로 굿 디자인이란 잘 팔릴 수 있는 장치를 갖춘 디자인을 뜻한다. 굿 디자인에 대한 판단이 점점 쉬워지고 있다.

울진을 위한 새로운 브랜드 '우리珍'은 울진군청의 직원들로부터 울진에 대해서 설명을 듣는 오리엔테이션 자리에서 바로 떠오른 아이디어이다. 그 자리에서 바로 '우리珍'을 제안했고, 곧바로 울진군의 대표 브랜드로 채택되었다. '우리珍'을 울진의 새로운 브랜드로 제안했을 때 담당 직원들의 감동 어린 눈빛을 통해 모두가 공감할 수 있는 좋은 브랜드가 될 수 있을 거라고 확신했다.

우리가 애교 섞인 표현으로 '우리'를 '울'로 줄여 부르는 과정을 '울진'에 거꾸로 적용한 브랜드 '우리珍'은 슬로건과 조합해 '우리의 보배-우리珍'으로 풀어서 더욱 쉽게 '우리의 보배'가 '우리진', 곧 '울진'의 보배임을 쉽고도 자연스럽게 알려주고 있다.
로고의 삼색은 해수욕, 온천욕, 삼림욕을 뜻하고 외곽의 형태는 울진군의 형상을 나타낸다.

새로운 울진군의 브랜드 '우리珍'과 '우리珍'이 적용된 울진의 각종 특산품들의 패키지 디자인을 통해 천연자원이 풍부한 맑고 깨끗한 울진, 아름다운 울진의 진면목을 더욱 널리 알리는 데 도움이 되기를 기대해 본다.

브랜드 네이밍의 노하우

브랜드 네임을 잘 만드는 특별한 노하우가 있는 것은 아니다. '참眞이슬露' '청풍무구' '처음처럼' 및 'TROMM' 같은 성공 브랜드들을 살펴보면 이들 사이에 어떠한 비슷한 얼개도 찾을 수 없음을 알 수 있다. 각 브랜드마다 창의적이고 새로운 얼개를 만들어서 사용할 수 있어야만 브랜드 네임 전문가라고 할 수 있다. '우리珍'의 경우도 마찬가지이다. '울진'의 한자를 보는 순간 바로 '우리珍'을 떠올렸을 뿐이다. 지금까지 경험에 의한 브랜딩 노하우가 있다면 그것은 좋은 이름을 곧바로 알아볼 수 있고, 누구에게나 설득할 수 있는 능력 정도라고 할 수 있다.

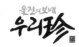

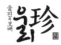

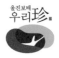

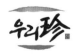

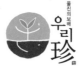

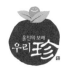

이브자리

client (주)이브자리 / 작업년도 2002

이브자리

'이브자리'의 심벌 마크는 이불을 삼단으로 접어놓은 형태로 'evezary'의 'e'를 의미한다. 슬로건 'Good morning,
Good bedding'은 '좋은 침구가 좋은 아침을 만든다'는 뜻으로 'evezary'를 설명하고 있다. '이브자리' BI의 특징 중
하나는 한글과 영문 로고의 상이함인데 영문 로고는 슬로건과 함께 조합할 수 있도록 했고 한글 로고는 심벌 마크와
같은 색상, 같은 디자인으로 통일했다. 또한 대표 색상은 당시(2001년)로서는 잘 쓰이지 않던 라이트그린을 채택했다.

Good morning, Good bedding

evezary

유능한 브랜드 전문가라면 브랜드를 새로 만들어낼 수 있을 뿐 아니라, 경우에 따라 기존의 브랜드 이미지 안에 잠재해 있는 가치를 찾아낼 수 있어야 한다. 또한 브랜드의 본질에 다시 생명을 불어넣어 새로운 가치를 만들어내는 구체적인 방법을 제안, 실행할 수 있어야 진정한 브랜드 전문가라고 말할 수 있을 것이다.

전국대리점 700개로 우리나라의 대중적인 침구류 시장을 이끌어온 이브자리에서 CI를 겸한 BI 작업을 의뢰해 왔다. 30년 동안 두 번 CI 작업을 진행했었지만 두 번 다 제대로 마무리되지는 못했다고 했다. 그때까지 사용하던 심벌이나 로고, 기타 디자인들을 검토했다. 순수한 우리말로 된 나름대로 아이디얼한 브랜드 네임인 '이브자리'는 '이브(eve)의 자리'라는 뜻과 침구류의 순 우리말인 '이부자리'가 합해진 합성어이다.

먼저 현존하는 '이브자리' 브랜드의 가치를 정리해 보았다.

'이브자리'의 외향적 가치

- 합리적인 가격
- 전문성
- 대중성
- 친근성

'이브자리'의 내재적 가치

- 정직한 기업문화
- 성실한 임직원들
- 믿을 수 있는 제품
- 30년 동안 한 길을 걸어온 전문성
- 일등 브랜드로서의 대표성

이브자리 브랜드의 가치를 다시 정리해 보면 앞서가는 침구 전문회사로서 우수한 제품들과 침구의 본질인 안락함이 내재된 브랜드, 그리고 인간을 사랑하는 따뜻한 브랜드라고 할 수 있다.

그러나 기존의 시각적인 이미지들은 국내 최고의 침구류를 만들어내는 실제 제품 수준에 훨씬 못 미치고 있었다. 필자가 이 프로젝트를 그다지 어려울 것이 없는 일이라고 생각했던 이유가 바로 여기에 있었다. 언제나 강조하듯 고급화시키는 일은 대중성을 강조하는 일보다 훨씬 수월하기 때문이었다.

이브자리 브랜드 리뉴얼의 핵심은 어떻게 그들이 실제로 만들어내는 제품의 수준만큼, 또는 그 이상으로 브랜드 이미지를 고급화시키는가에 있었다.

처음 계약 당시 이 프로젝트의 작업 기간은 5~6개월 정도였다. 이 정도의 작업 스케줄인 경우 첫 번째 프레젠테이션은 통상 계약 후 두달 정도 뒤에 하게 된다. 그러나 계약을 한 9일 뒤에 전국 대리점 업주들을 초대해서 수주를 받는 일 년에 두 번 있는 큰 행사가 있었던 관계로, 전국에서 모여든 대리점 업주들 앞에서 새로 시행될 이브자리의 BI에 대해서 강의를 해달라는 요청이 있었다. 기왕에 강의를 할 바에야 형식적이고 원론적인 강의보다는 시간이 촉박하긴 했지만 약간의 디자인을 보여주면서 설명을 하는 게 좋다는 판단 하에 전 직원을 동원해서 이브자리의 새로운 로고들을 준비했다. 그리고 대리점 주들에게 기대와 희망을 주기 위해서 BI 시행 후의 효과에 대해서 정리하여 설명했다.

브랜드 이미지의 고급화

필자의 경우, 고급스럽게 만드는 디자인과 대중적인 디자인 중 대중적인 디자인이 훨씬 어렵다. 특정 소수보다는 불특정 다수를 설득해야 하기 때문이다. 불특정 다수를 설득하기 위해서는 표현 방법의 폭이 좁아질 수밖에 없다.

BI 리뉴얼 시행 후, 기존 고객들의 반응

어? 이브자리가 바뀌었네!
음… 멋진데…

BI 리뉴얼 시행 후, 잠재 고객들의 반응

맞아…
이브자리라는 침구 브랜드가 있었지?
꽤 괜찮아 보이는걸.
언제 한번 들러봐야지.

BI 리뉴얼 시행 후, 사내 직원들의 반응

BI가 바뀌고
대리점 간판이 새로워지면서
대리점 업주들은 물론
소비자들의 호감도가 높아지는 것을
피부로 느낄 수 있습니다.

BI 리뉴얼 시행 후, 대리점 업주들의 반응

바뀐 간판을 보고
고객들이 칭찬을 많이 해주시네요.
그래서인지 매출도 늘었어요.
물론 우리도 기분이 좋지요.

이상의 분야별 네 가지 각각 다른 반응은 필자가 이 프로젝트에 대해 갖고 있었던 이해와
직관으로 BI 리뉴얼 시행 후의 결과를 예측한 것이었다. 나중에 작업이 완료되어 전국
모든 지점의 간판이 바뀌고 난 뒤, 이브자리와 관련된 각기 다른 분야의 담당자들을
통해, 필자가 처음에 예측했던 것과 거의 같은 반응을 접하고 적지 않게 놀랐다는
이야기를 들었다.

이브자리의 새로운 이미지를 위해 구체적인 크리에이티브 목표를 정하고 나서, 직원
전원이 신정 연휴도 반납하고 준비한 다양한 시안들을 전국의 대리점 업주들 앞에서
발표했다.

처음에는 'e'와 'ev', 또는 'ez'의 이니셜을 주제로 디자인했다. 또한 이불 등에 쉽게 자수기법으로
표현할 수 있도록 엠블럼 형태도 스터디해 보았다.

 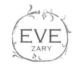 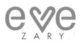 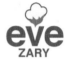

'evezary' 브랜드 네임을 보면 누구나 'eve'를 분리해서 사용하고 싶은 욕구를 느끼게 된다. 디자인 작업 중에서 가장 많은 디자인 스케치는 'eve'를 주제로 한 것이었다. 심벌 마크를 위해서도 많은 스케치를 하였다. 로고 타입과는 별도로 심벌 마크를 사용할 수 있도록 브랜드 체계를 구축하게 되면 실제 활용에 큰 도움이 된다.

zEAVREI

zeAVREi

zeAVREi

zeAVREi

zeAVREi

zEAVREY

zEAVREY

EVEZARY

evezary

evezari

EVEZARI

zEAVrEY

EVEZARY

EVEZARYï

Evezary

EVEzary

evezary

evezary

evezary

EVEZARY

eve zary

EVEZARY

EVE ZARY

EVE ZARY

EVE ZARY

eve zary

EVE ZARY

아브자리
EVEZARI

evezari

evezari

evezary

evezari
good morning, good bedding

evezari

EVEZARY

EVEZARY

evezari

후보안1
가로획과 세로획의 차이가 큰 고전적인
세리프 타입의 로고로, 경우에 따라 'eve'와
'zari'의 색을 달리할 수 있도록 구성

evezary

후보안2
'eve'의 'e'를 이불을 삼단으로 접어놓은
형태로 디자인하였다.

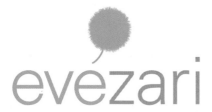

evezari

후보안3
'이불'이라는 제품의 특성에 어울리도록
'민들레 홀씨'를 심벌화.

EVEZARY

후보안4
여성이라면 누구나 좋아하는 '리본' 형태에
로고를 적용.

너무 많이 준비하고 너무 빨리, 너무 잘 한 게 문제였다. 단 9일 만에 한 작업들에는 이미
실제로 최종 결과물로 내놓아도 무방한 디자인이 여러 개 있었다. 하지만 이 과정은
쌍방이 합의한 연습게임일 뿐이었으므로 지금까지의 모든 작업은 다 없었던 것으로 하고
본 작업을 처음부터 다시 시작했다.

10개월 가까운 기간 동안 수없이 많은 심벌 마크 후보안들이 나왔으나 쉽게 의견의 일치가
이루어지지 않았다. 아무것도 결정하지 못한 채, 우리 직원들의 체력과 정신력은 이제
한계를 맞고 있었다. 실제 계약기간인 6개월을 넘어 이미 10개월 가까이 시간은 흘렀고,
기본편 디자인을 위해 열 번이 넘는 프레젠테이션을 거쳤으나 도무지 끝이 보이지 않았다.
계속 같은 자리에서 맴도는 이 작업을 끝내기 위해서는 새로운 돌파구가 필요했다. 우선
이 답답한 사태를 처음부터 다시 꼼꼼히 되새겨보았다.

'경영진에게 혹시 다른 생각이 있는 건 아닐까?'
'우리 회사의 디자인에 문제가 있는 것일까?'
'내부적으로라도 팀을 바꿔야 하나?'
'이쯤에서 포기하고 이 프로젝트를 접어야 하나?'
여러 가지 생각들을 정리하면서 지금까지 했던 디자인 전체를 다시 검토해 보았다. 어차피
필자가 나서서 결론을 내야 할 일이었다. 일을 시작하던 처음 9일 만에 냈던 시안들부터
10개월 가까이 진행했던 수많은 자료들을 다시 정리한 뒤 그 안들 중에서 골라 다시
마지막 시안을 준비했다.
어떤 의미로든 그날을 마지막 날로 만들겠다고 마음속으로 다짐했다.

"오늘은 반드시 이브자리를 위한 새로운 이미지를 정하셔야 합니다. 이제는 우리 모두를 위해서 이쯤에서 결단을 내려야 합니다. 좋은 안이 없어서 지금까지 결정을 내리지 못한 것은 아닐 것입니다. 단지 어떤 디자인이 우리에게 맞는지 확신을 갖지 못했을 뿐이라고 생각합니다. 지금까지 10개월 가까이 진행했던 안들을 총정리해서 준비해 보았습니다."
비장한 마음으로 프레젠테이션을 시작했다.

너무도 어이없고, 또한 지금 생각해 보면 너무나 당연한 결과가 나왔다. 일을 시작한 지 단 9일 만에 냈었던 디자인이 10개월이 지난 후 최종 이브자리의 심벌 마크로 결정된 것이다.
"난 처음부터 저 마크가 마음에 들었습니다."
"왜 저 마크는 다시 안 보여주나 했습니다."
"딱 우리를 위한 디자인 아닙니까?"
대표, 본부장을 포함한 실무자들 모두가 한마음으로 좋아하는 이브자리를 위한 심벌 마크는 9일 만에 만들었던 바로 그 디자인, 이불을 삼단으로 접은 심벌 마크였다.
너무 빨리 만들었기에 그건 아닐 거라고 생각해서 그동안 후보안으로 올리지도 않았던 안이었다. 10개월을 빙빙 돌았던 고생도 그날로 끝이었다.
그리고 확신이 있다면, 어떠한 경우라도 자신있게 용기를 내어 설득해야 한다는 또하나의 큰 깨달음을 얻게 되었다.
더 기막힌 일은 필자나 우리 직원들도 모두 처음부터 그 심벌 마크를 가장 마음에 들어했다는 사실이다. 역시 처음에 너무 많이, 너무 빨리, 너무 잘 준비한 것이 문제였다.

프레젠테이션 노하우
프레젠테이션엔 노하우는 없다. 얼마나 충실하게 프레젠테이션을 준비했는지가 바로 노하우이다. 내용없는 설명의 기술은 무의미하다. 모든 브랜드의 개발 과정이 다르듯, 모든 프로젝트의 진행 과정도 다르다. 이러한 사실을 알아가는 것이 노하우이다.

 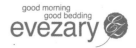

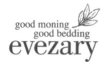 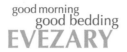 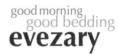

포근함과 안락함, 그리고 아름다운 표현들을 여러 가지 방향으로 연구해 보았다. 한글과 영문 로고의 조합 방법과 사인 디자인의 사례들을 함께 연구해 이해를 돕도록 하였다. 이러한 작업에는 당연히 색상 계획에 대한 시도도 함께 진행된다.

후보안1

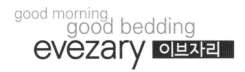

후보안2

후보안3

후보안4

이브자리 🌸evezary

good morning, good bedding

디자인은 점점 세련되고 정리되어 갔다. 그러나 어떤 디자인이 최선의 디자인인지 '이브자리'의 임직원들과 필자 및 크로스포인트 담당자들마저도 갈피를 잡을 수가 없었다. 물론 '이브자리' 프로젝트는 다시는 이러한 오류를 범하지 않게 해준 훌륭한 스승이 되었다.

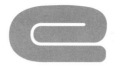

good morning good bedding

evezary

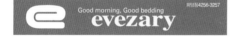

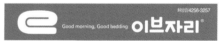

프로젝트를 시작한 지 10개월 만에 드디어 '이브자리'의 심벌과 로고가 결정되었다. 그러나 결정된 심벌과 로고만으로 모든 일이 끝나는 것은 아니다. 디자인의 완성도를 높이기 위해서는 클라이언트의 요구가 아닌 우리만의 기준에 의한 꾸준한 연구가 필요하다. 이 과정에서의 보이지 않는 노력이 디자인의 수명을 결정한다. 디자인의 수명은 곧 디자이너의 가치이다.

실제로 그 후에 진행된 울진의 대표 브랜드 '우리珍'이나 우리투자증권의 '오토머니백' 등은
모두 실제 작업이 시작되기도 전 오리엔테이션 자리에서 나온 아이디어들이며 그
자리에서 곧바로 제안, 채택된 브랜드들이다. 여러 가지 어려움을 겪으면서 얻어지는
경험은 역시 앞으로 나아가는 길을 더욱 탄탄하게 만들어준다.

이브자리의 심벌 마크는 접었다 폈다 하는 우리나라의 침구, 즉 이부자리 그 자체로
우리나라 이불가게의 아이콘이 되었다. 기존 브랜드 네임의 장점을 그대로 심벌화하여
업그레이드시킨 이브자리의 새로운 브랜드 아이덴티티가 곧바로 매출로 이어졌음은
물론이다.

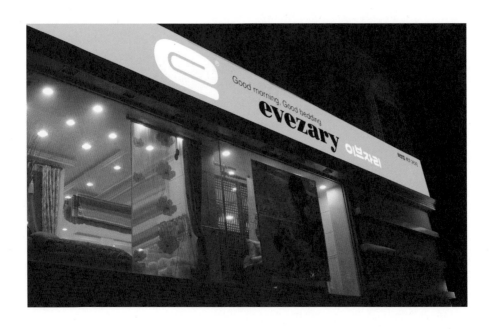

KOREA
TRADITIONAL
BEDDING
MIDAN 美丹

미단 : 예단용 고급 침구 브랜드, 아름다운 우리 이불 '미단'

MERRY DAY : 혼수 브랜드, 'Marry'와 'Merry'의 두 가지 의미를 상징

storytime : 어린이용 침구 브랜드, 어린이가 잠들기 전 머리맡에서 엄마가 들려주는 옛날이야기

차별화 포인트의 발견

처음처럼 / 이니스프리 스킨케어 / 이니스프리 바디케어

브랜드나 아이덴티티, 또는 광고 등 크리에이티비티 관련 마케팅 책에 어김없이 등장하는 '차별화'라는 용어는 경우에 따라 그 의미에 대한 이해나 사용의 한계가 전혀 달라진다. 언제, 어느 때나 차별화만이 능사는 아니기 때문이다. 일등의 힘이 막강할 경우, 반드시 일등의 이미지를 따라야 할 것인가? 일등의 이미지 중 어떤 요소들을 선택 수용할 것인가? 그래도 일등과 다르게 갈 때는 어떤 경우, 어떤 이유에서인가? '다르다'는 것의 한계는 어디까지인가?

처음처럼

client (주)두산주류 / 작업년도 2006

'처음처럼'은 불특정 다수, 다양한 타깃을 겨냥한 브랜드이다. 남녀노소, 빈부 상관 없이 모두 만족하는 브랜드를 만들기 위하여 기존 소주와는 전혀 다른 이미지를 창출했다. '처음처럼'이라는 말과 글씨는 모두 성공회대학교 신영복 교수의 작품이다.

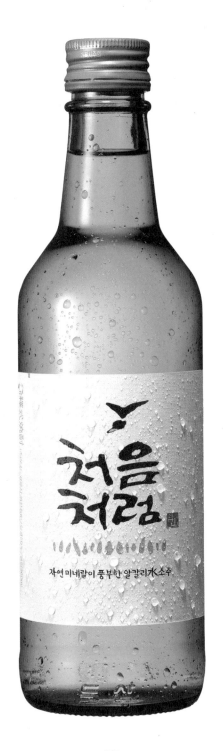

2005년 12월 22일, 두산이 '山소주를 대체할 소주 브랜딩을 의뢰해 왔다. 전국
시장점유율 5퍼센트, 수도권 12퍼센트를 점유하고 있는 '山'을 버리고 신제품 소주를 새로
낸다는 것이 어떤 의미인지는 긴 설명을 듣지 않아도 바로 이해할 수 있었다. 더구나
1998년에 '참眞이슬露' 브랜딩 작업을 함께 진행했었던 한기선 대표의 결정이라면 이것은
전면전쟁을 하겠다는 선전포고였다. 새로운 소주의 브랜드를 위해 어떻게 해달라는
구체적인 주문은 일체 없었다. 필자 또한 두산 측에서 무슨 이미지를 원하고 있는지에
대해 묻지 않았다. 다만 신제품의 콘셉트인 '알칼리수'의 장점에 대한 설명만 간단히
듣고는 바로 작업에 들어갔다.

그리고 약 2주 뒤 2006년 1월 5일, 새로운 브랜드 네임과 로고를 제안했다. 새로운
소주를 위한 프레젠테이션의 제목은 '작전명-아나콘다(Operation Anaconda)'였다.
공룡을 정면으로 공격할 힘이나 결정적인 무기는 없지만 아나콘다의 특별히 발달된
근육의 힘으로 적의 급소를 휘감아 얽어매어 차츰차츰 조여가는 방법으로 서서히
공룡을 고사시키겠다는 의미였다.

그날의 기획서는 단 8페이지였다.

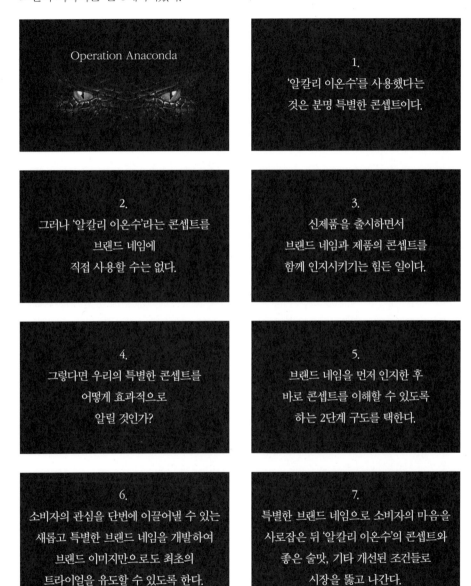

Operation Anaconda

1.
'알칼리 이온수'를 사용했다는
것은 분명 특별한 콘셉트이다.

2.
그러나 '알칼리 이온수'라는 콘셉트를
브랜드 네임에
직접 사용할 수는 없다.

3.
신제품을 출시하면서
브랜드 네임과 제품의 콘셉트를
함께 인지시키기는 힘든 일이다.

4.
그렇다면 우리의 특별한 콘셉트를
어떻게 효과적으로
알릴 것인가?

5.
브랜드 네임을 먼저 인지한 후
바로 콘셉트를 이해할 수 있도록
하는 2단계 구도를 택한다.

6.
소비자의 관심을 단번에 이끌어낼 수 있는
새롭고 특별한 브랜드 네임을 개발하여
브랜드 이미지만으로도 최초의
트라이얼을 유도할 수 있도록 한다.

7.
특별한 브랜드 네임으로 소비자의 마음을
사로잡은 뒤 '알칼리 이온수'의 콘셉트와
좋은 술맛, 기타 개선된 조건들로
시장을 뚫고 나간다.

기획서 작성 노하우

기획서는 짧을수록 좋다. 그러나 필요한 내용은 꼭 담아야 한다. 브랜드가 놓여있는 상황을 정확히 이해하면 정확한
해법이 담긴 기획서를 작성할 수 있다. 그러한 기획서는 크리에이티브에도 큰 도움이 된다.

'소비자의 관심을 단번에 이끌어낼 수 있는' 새롭고 특별한 브랜드로 일단 소비자의 시선을 사로잡는 일은 필자가 맡을 테니 그 다음은 '알칼리 이온수'라는 콘셉트가 갖는 장점으로 시장을 책임지라는 역할분담론을 제안하는 야심찬 기획서였다. 물론 한기선 대표의 영업력과 두산의 마케팅 파워, 그리고 '알칼리 이온수'라는 기발한 콘셉트를 믿었기에 더욱 자신 있게 새로운 브랜딩 작업에 임할 수 있었다.

'처음처럼'은 필자의 좌우명으로 꽤 오랫동안 휴대폰 초기화면을 장식하고 있는 문구였다. '처음처럼'이 『감옥으로부터의 사색』의 신영복 교수의 말씀인 줄은 나중에서야 알았다. 두산의 '알칼리 이온수'를 사용한 신제품 소주 브랜드를 준비하면서 여러 가지 후보안을 준비했지만 '처음처럼'을 소주 브랜드에 차용하고 싶은 유혹을 뿌리칠 수가 없었다. 결국 신영복 선생께 자초지종을 설명하고 '처음처럼'을 소주 브랜드 후보안으로 사용할 수 있도록 허락받았다. '알칼리 이온수'를 사용한 소주 브랜드의 후보안은 '多友' '처음처럼' '우리가 자연으로부터 배우는 것' 등이었는데 한 대표는 단번에 '처음처럼'을 선택했다.

다양한 언어를 이용한 BI

이 세상의 모든 브랜드는 언어로 이루어져 있다. 새로운 브랜드 네임을 개발한다는 것은 기존에 있던 단어를 사용하거나 조어를 활용할 수도 있고 영어를 비롯한 모든 외래어에서 힌트를 얻을 수도 있다. 중요한 것은 그 브랜드 네임이 그 제품에 적절한가이다.

후보안1
– 많은 친구들과 즐기는 소주라는 의미.
– 한자 로고를 메인으로 하고 한글은 부분적으로 사용.
– 로고는 깔끔하게, 라벨 디자인은 따뜻하게

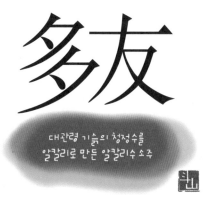

후보안2
– 커뮤니케이션의 효율을 극대화할 수 있는 브랜드
– '우리가 자연으로부터 배우는 것은'에 이어지는
 문장으로 여러 가지 이야기를 풀어나갈 수 있도록 함.

후보안3
– 신영복 교수의 말씀과 글씨
– 누구나 공감할 수 있는 수용의 폭이 큰
 의미를 담은 브랜드

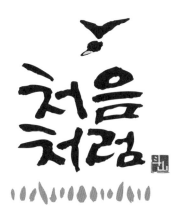

필자가 '처음처럼'을 소주 브랜드로 제안한 이유는 누구나 공감할 수 있는 특별한 의미와 함께 소박하고 대중적이면서도 한번 보면 절대 잊을 수 없는 신영복 교수의 글씨에서 느낄 수 있는 시각적인 충격 등, 기존의 소주에서는 찾아볼 수 없는 특별한 이미지 때문이었다. 하지만 두산에서 '처음처럼'을 채택한 것은 뜻밖에도 소주를 마신 후에도 '알칼리 이온수'의 효과로 '처음처럼' 뒤끝이 깨끗하다는, 필자로서는 전혀 생각지 못했던 엉뚱한 이유 때문이었다.

그러나 프레젠테이션을 거쳐 막상 브랜드 네임이 '처음처럼'으로 결정되고 나니 이런저런 걱정으로 마음이 편치 않았다. 소비재 중에서도 가장 대중적인 제품인 소주에, 존경하는 신영복 교수의 말씀과 글씨가 그대로 새겨지는 것이 마음에 걸렸다. 더구나 신 교수께서는 "'처음처럼'을 돈을 받고 팔 수는 없다"며 일체의 사례를 고사했다.

브랜드가 결정된 며칠 후 '처음처럼' 로고를 소주병에 임시로 붙인 시제품을 들고 성공회대학교를 방문했다. 신영복 교수를 비롯한 여러 교수들이 함께 모여 '처음처럼' 시제품을 보았다. 그 자리에서 뭐라고 말하는 사람은 없었지만 소주병을 바라보는 눈길들은 모두 착잡했다.

다음날, 성공회대학교 사회학과 박경태 교수가 메일을 보내왔다.

벌써 오래 전 일입니다. 제가 신영복 선생님께 여쭤본 적이 있습니다. 제 마음속으로 선생님을 우상으로 모시고 있는데 그래도 괜찮겠느냐고요. 선생님께서는 우상은 좀 그렇고 그저 필요할 때 멀리서 바라볼 수 있는 등대처럼 생각을 해주면 좋겠다고 말씀하셨습니다. 저는 선생님을 등대로 생각하며 살고 있습니다. 안개가 짙어서 어디로 가야 할지 잘 모를 때에 희미한 빛을 보내주는 등대, 빛조차 보이지 않더라도 낮은 고동소리를 보내주며 조심스럽게 이끌어주는 등대입니다. 저는 신 선생님께서 많은 사람에게 등대가 되어주고 계시다고 생각합니다. (후략)

'처음처럼'이라는 말과 글이 신영복 교수의 작품인 걸 이미 많은 사람이 알고 있는데 혹시 신 교수께서 당신의 이익을 위해 그것을 돈을 받고 팔았다고 남들이 오해하게 되면 그분께 누가 되지 않을까 염려하는 내용으로, 신 교수를 지극히 존경하고 사랑하는 충정을 담고 있었다. 또한 제조업체인 두산 측에서 성공회대학교에 어떤 형식으로든 도네이션을 하게 해서 신영복 교수가 '처음처럼'을 내어준 순수한 마음에 대한 보답을 해드렸으면 좋겠다는 아이디어도 내주었다. 모두들 착잡해하고 있던 부분을 정확히 지적하고 나름대로 구체적인 해결방안까지 제시해 준 것이다.

메일을 받고는 곧바로 두산주류의 한기선 대표를 찾아가 상의한 결과, 필자가 받을 디자인 용역비 중 일부와 두산에서 별도로 출연한 금액을 합해서 장학금 1억 원을 조성하여 '처음처럼 장학금'이라는 이름으로 성공회대학교에 기부하기로 했다.

'처음처럼'이 출시되기 직전인 2006년 1월 31일, '처음처럼 장학금'을 전달하는 행사를 준비해서 성공회대학교에 장학금을 전달했고 신영복 교수는 직접 쓰신 '처음처럼'이라는 글씨를 정성스럽게 액자로 꾸며 두산주류의 한기선 대표에게 선물했다. 바르고 따뜻한 사람들이 좋은 뜻을 가지고 모이면 언제나 사랑과 감동이 넘쳐나는 것 같다.

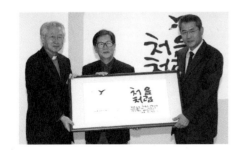
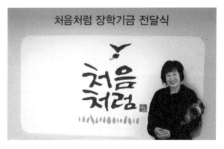

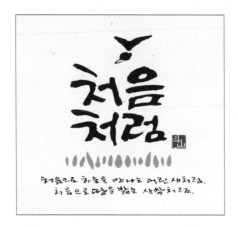

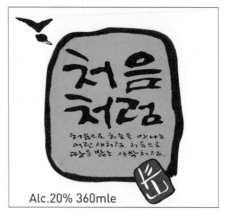

Alc.20% 360mle

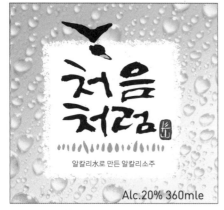

알칼리水로 만든 알칼리소주

Alc.20% 360mle

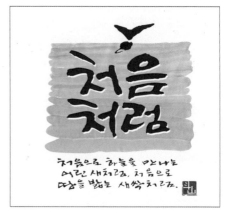

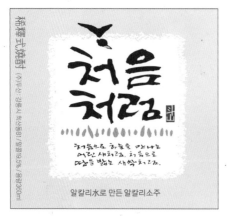

알칼리水로 만든 알칼리소주

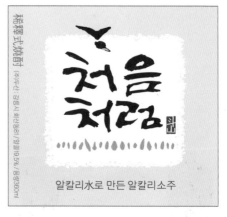

알칼리水로 만든 알칼리소주

결정된 로고를 중심으로 다양한 라벨 디자인을 스케치하였으나 최종적으로는 로고 이외에는 아무런 디자인도
첨가하지 않은 가장 절제된 라벨로 결정되었다.

소주라고는 한 방울도 마시지 못하는 필자이지만 무슨 특별한 인연이 있는지 10년에
걸쳐 여러 차례 소주 브랜딩과 디자인 작업을 했다. 1996년 '참나무통맑은소주'는
회의하던 중 즉석에서 만들었고 1998년 '참眞이슬露'는 엿새 만에 만들었다. 2000년 '山'
역시 실제로 브랜드를 만든 시간은 그리 오래 걸리지 않았으며 2005년 증류식 소주인
'화요'는 3주, 2006년 '처음처럼'은 단 2주 만에 완성했다.

그래서 브랜딩 난이도가 가장 높다고 알려진 소주 브랜딩 작업을 매번 짧은 시간에
해결해 냈다고 자랑삼아 가볍게 이야기하곤 했는데 얼마 전 한 후배에게 색다른 지적을
받았다.

실제 작업에 걸린 시간은 짧았을지 몰라도 그 이름을 만들어낸 여러 재료들은 필자가
살아온 시간만큼, 또 일해 온 시간만큼 숙성되었기 때문일 거라는 지적이었다. 그렇다면
'참나무통맑은소주' 42년, '참眞이슬露'는 44년, '山'은 46년, '화요'는 50년. 그리고
'처음처럼'은 무려 52년 만에 완성되었다는 얘기다. 그저 쉽게 생각해서 간단히
해결했다고만 여겼던 까다로운 브랜딩 작업들에 실제로는 이렇게 오랜 시간이
소요됐다는 사실은, 한편으로는 섬뜩하지만 다른 한편으로는 앞으로도 계속 좋은 일을
해낼 준비가 되어 있다는 희망적인 지적이었다.

소주 브랜딩의 특징

소주는 가장 어려운 브랜딩 프로젝트이다. 상대가 불특정 다수이기 때문이다. 게다가 빅 브랜드에 익숙한 소비자들은
새로운 것을 잘 받아들이지 않는다. 필자가 생각하는 소주 브랜딩의 노하우는 순리대로 풀어나가는 것이다. 무리한
브랜드 네임은 수명이 길지 못하다.

그러나 처음 시작하던 그 시절에 누군가가 이렇게 오랜 세월이 지나야 만 좋은 결과를
얻을 수 있다고 이야기했다면 아마도 필자는 이 길을 포기했을 것 같다. 누구라도 그런
힘들고 험한 길로는 가지 않을 것이다. 그렇지만 "언제나 처음 같은 마음으로 살고,
인생의 끝까지 '처음처럼'이란 말을 잊지 않는다면 매일 매일의 '처음'들이 쌓여 가치 있는
인생이 될 것"이라고 누군가 충고해 준다면 그것은 누구나 쉽게 따를 수 있을 것이다.
바로 이런 관점이 '처음처럼' 브랜드가 설득력 있게 받아들여지고 불특정 다수에게서
공감대를 불러일으킨 포인트이다.

소주 '처음처럼' 브랜드에는 이 같은 삶의 태도가 담겨져 있다. 다분히 생산자적인
입장에서 주관적으로 선택되거나 단순한 단어의 나열, 또는 조어들로 이루어진 기타
소주 제품 브랜드들 사이에서 '처음처럼'은 전혀 새로운 얼개를 가지고 태어난 브랜드
네임이다. 당시의 시장 상황이나 두산의 입장에서는 일등의 아류제품으로는 절대로 나설
수 없는 상황이었다. 아나콘다가 공룡을 이길 수도 있다는 당찬 마음으로 출시된
제품이기에 더욱 특별한 차별화 포인트가 필요했다.

'처음처럼'의 차별화 포인트

앞페이지의 시안들에서도 볼 수 있듯이 '처음처럼' 프로젝트는 처음부터 기존 제품들과는 전혀 다르게 만들려는
의도로 시작되었다. 병 모양과 색상 그리고 가격에서조차 차별화되지 않는 상황에서 브랜드까지 아류로 갈 수 없었다.
게다가 '山'을 포기하고 올인하려는 브랜드였다. 디자인보다는 브랜드 네임에서의 차별화가 훨씬 쉬웠다. 그러한
상황에서 신영복 교수의 '처음처럼'을 발견한 것은 행운이었다. 우리가 원하는 차별화된 브랜드 이미지는 물론, 강력한
설득력까지 갖추고 있는 최고의 브랜드를 발견한 것이다.

아직도 필자의 휴대폰 초기화면은 '처음처럼'이다. 어느 누구의 인생도 처음에 계획한 그대로 진행되지는 않겠지만 항상 처음의 순수한 마음으로, 처음 약속한 대로, 처음 대하던 것처럼, 처음처럼 살아간다면 후회 없는 인생이 될 수 있을 것이라는 믿음도 처음 그대로다.

이니스프리 스킨케어

client (주)태평양 / 작업년도 1999

예이츠의 시에 나오는 섬인 '이니스프리'는 자유주의와 낭만주의를 표방한다. 대표색상은 초록색으로 하여 자연을 상징했고, 용기의 코르크는 자연스러움과 순수함, 진실함을 전달하고 있다. 심벌에서는 자연 세계를 대표하는 원과 살아 숨쉬는 생명인 넝쿨을 조합하여 자연의 힘과 부드러움, 인간과 과학을 조화롭게 담아냈다.

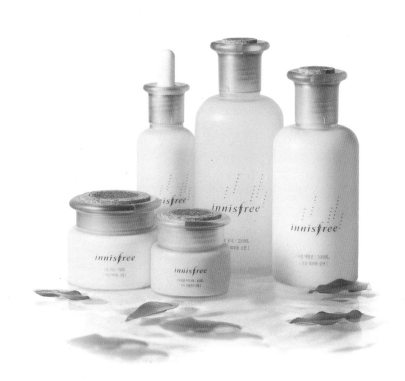

필자와 화장품과의 인연은 1987년 보령제약의 베이비 케어 '페나텐'으로부터 시작되었다.
그 다음에 있었던 화장품 관련 프로젝트 역시 애경의 '유아'라는 베이비 케어 제품이었다.
브랜드 네이밍을 포함한 본격적인 화장품 BI 작업의 시작은 1992년 남양알로에의 남성용
화장품 'THE MAN'이라고 할 수 있다. 건장한 남성의 상반신에서 힌트를 얻은 용기
디자인까지 직접 진행을 했었던 'The MAN' 제품의 선물용 패키지는, 재생지를 사용하여
재활용(Recycle)이 가능하게 하였음은 물론 재사용(Reuse)까지 염두에 둔 포장
디자인으로 제법 큰 상도 받았었다. 이어서 여성용 기초라인 'Piacer'와 헤어&바디 케어
라인 'Trevi'도 모두 브랜딩과 용기 디자인, 그리고 패키지 디자인까지 함께 진행했던
프로젝트였다.

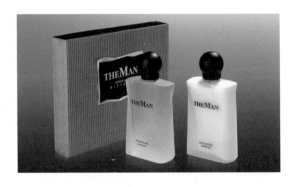
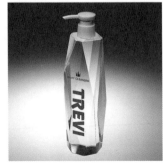

그 후 있었던 화장품 프로젝트가 1995년 CJ(당시 제일제당)의 '식물나라'였다. 당시에는
대단한 화제를 불러일으켰던 슈퍼마켓용 화장품 브랜드였던 '식물나라' 브랜드의 근원은
당시 CJ와 제휴관계에 있던 일본 가오의 제품인 '植物物語'로 '식물이야기'라는 의미를
갖고 있었다. 일본 이름 그대로 '식물이야기'를 브랜드화하려는 것을 필자가 강력하게
주장하여 '식물나라'로 바꾸었다. 아무리 제휴관계가 있다고 해도 일본 이름을 그대로
번역해서 쓰자니 자존심이 상했기 때문이다.

'이니스프리' 브랜드가 탄생한 것은 1995년 이래 폭발적으로 성장한 대형할인점 덕분이다.
방문판매와 시판, 그리고 백화점 등의 다양한 유통채널별 제품 기획을 통해 부동의
일등을 유지하고 있던 태평양에게 새로운 유통 형태인 대형할인점의 대두는 기존
유통망이나 제품들의 가격체계를 위협하는 대단히 새로운 도전이었다.

또한, 우리나라 굴지의 유통 대기업들이 속속 대형할인점 사업에 참여하면서 세를
넓혀감에 따라 대형할인점이 우리나라 유통의 대세로 자리 잡을 조짐이 보였다. 태평양은
당시로서는 아주 위험했지만 피할 수 없는 결심을 한다. 기존 유통의 제품들을 지키기
위해서 할인점 전문 브랜드를 개발하기로 한 것이다. 이는 실제로 불가피한 사안이었다.
하지만 필자가 풀어야 할 과제는 이니스프리가 유통 문제를 떠나 필연적이고 특별한
콘셉트의 브랜드로 보이게 하는 일이었다.

식물나라의 추억

'식물나라' 프로젝트를 기억할 때면 절대로 그냥 넘어갈 수 없는 한
사람의 얼굴이 떠오른다. 바로 식물나라 탄생의 주역인 당시 CJ
생활용품 사업부의 마케팅 담당 이해선 부장(현 CJ오쇼핑 대표)이다.
그와의 인연은 1990년 필자가 크로스포인트를 인수하던 해부터
시작되었다. 비록 갑과 을의 관계였으나 이 인연은 마치 동료같이
서로의 전문성을 주고받는 관계가 되어 1995년 '식물나라'를 론칭시킨
뒤 빙그레 시절 '생큐' 'MILQ'를 지나 태평양의 '이니스프리'
'V=B프로그램'으로 이어졌다.

'이니스프리'라는 브랜드 네임은 이미 태평양에서 수년 전부터 출원, 등록해 놓고 있었던 브랜드였다. 가상의 섬 '이니스프리'는 자연주의 화장품을 표방하는 신제품의 콘셉트에도 잘 맞을뿐더러 모든 화장품의 기본 목표인 '보습'의 이미지도 잘 갖추고 있었다.

필자는 여러 가지 후보 이름을 놓고 고심하는 마케팅 팀원들에게 '이니스프리'의 장점들을 구체적으로 거론하면서 자신 있게 결정할 수 있도록 거들었다. '이니스프리'는 낭만주의와 자연주의를 함께 표방할 수 있는 훌륭한 브랜드가 될 수 있다고 설득했다.

'이니스프리'는 특별해야만 했다. 대형할인점의 번잡함 속에서도 차별화된 브랜드 콘셉트가 극명하게 드러날 수 있도록 모든 면에서 기존의 화장품들과는 달라야 했다. 화장품은 다음과 같은 요소들이 어우러져 소비자에게 각인된다.

화장품 브랜드를 이루는 요소

브랜드 네임	브랜드 로고 디자인
용기 디자인	색상 체계
패키지 디자인	매장 아이덴티티
디스플레이	광고

BI 작업에서 필자가 하는 역할은 브랜드 네임 및 그래픽디자인 관련 분야이다. 하지만 화장품
BI에서 위의 요소들 중 소비자에게 가장 강력하게 어필하는 분야는 용기의 형태, 재질 및
색상이다. 언제나 평면보다는 입체가 더 강하게 화장품의 첫인상을 좌우하기 때문이다.

'이니스프리' BI 작업을 하던 1998년 당시 화장품 용기 디자인의 주류는 유리병 위에
금속장식(shoulder)을 달고 있는 스타일이었다. 유리병의 형태 자체도 디자인의 요소들이
많이 개입된 화려한 것들이 유행하고 있었다. 자연주의를 표방하는 '이니스프리'의 용기는
좀 더 특별했으면 하는 바람에서 코다스의 이유섭 대표를 태평양에 소개했다. 이 대표는
그때까지 화장품 관련 일을 해본 적이 없었다. 하지만 필자의 생각으로 화장품 용기를
디자인한 경험이 없기 때문에 더욱 신선한 디자인을 할 수 있을 것 같았다.

'이니스프리'만의 독특한 화장품 용기가 만들어지고 나니 그래픽디자인은 더욱
효율적으로 접근할 수 있었다. 애초의 브랜드 콘셉트인 '자연주의'를 용기가 잘 표현해
주고 있으므로 그래픽은 다음 과제인 '보습'에 초점을 맞추었다. 용기의 색상 또한
당시로서는 파격적인 진한 초록색을 채택했다. 또한 원래 코다스에서 제안했던 재료인
코르크의 크기를 조절해서 병뚜껑에 부분적으로 적용했는데, 당시로서는 어려운
결정이었으나 이 코르크야말로 '이니스프리'의 가장 특징적인 요소가 되었다.

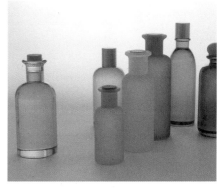

이니스프리는 자연 지향, 환경친화적이고 개성이 뚜렷한 삶을 추구해 가는 소비자들의 트렌드와 잠재적인 욕구를 파악하고 새로운 유통시장에서의 가능성을 예견하여, 오랜 준비와 노력 끝에 탄생한 브랜드이며 조화하기 힘들다고 생각되었던 자연과 과학, 그리고 내추럴리즘을 반영한 제품이다.

한국 여성의 피부를 연구하고 고객의 제품에 대한 니즈(needs)를 파악, 수렴하여 만들어낸 '피부 맞춤법' 콘셉트와, 내추럴 라이프 지향의 소비자 패턴을 반영한 '자연주의' 콘셉트가 결합되어 '피부 맞춤의 자연주의 화장품 이니스프리'가 탄생한 것이다.

브랜드명인 이니스프리는 영국의 시인 예이츠의 시 「The Lake Isle of Innisfree」에 나오는 자유의 섬 이름이다.

'자유, 자연스러움, 편안함'을 상징하는 이니스프리의 정신은 브랜드의 로고나 제품 디자인, 그리고 제품 성분에 그대로 담겨 있다. 이니스프리의 근원이 자연임을 나타내는 이니스프리의 심벌 역시 자연의 세계를 대표하는 '원'과 살아 숨쉬는 생명인 '넝쿨'을 조합하여 자연의 힘과 부드러움, 그리고 인간과 과학을 조화롭게 담아내고 있다. 대표색상이 초록인 것은 너무나 당연한 일이다. 로고 타입 역시 호숫가의 촉촉함과 신비스러움, 그리고 평화스러움을 담고 있다. 맑은 공기 가득한 호숫가 숲에 누워 푸른 하늘을 바라보는 것과 같은 편안함과 풋풋함이 바로 이니스프리의 콘셉트다.

BI와 트렌드

소비자의 세계에서는 트렌드가 중요하겠지만 CI, BI의 경우 트렌드를 따른다는 것은 위험한 일이다. 시간이 지남에 따라 진부해질 가능성이 크기 때문이다. 시간이 지나도 그 가치가 여전하고 남과 다르고 유니크한 것이 바로 훌륭한 아이덴티티이다.

INNISFREE innisfree innisfree Innisfree

INNISFREE innisfree Innisfree innisfree

INNISFREE innisfree Innisfree innisfree

INNISFREE innisfree Innisfree Innisfree

I will arise
and go now
innisfree,
and a small cabin
build there
of clay and wattles made

innisfree Innisfree innisfree

INNISFREE innisfree Innisfree Innisfree

innisfree Innisfree innisfree innisfree

innisfree Innisfree innisfree innisfree
moisturizingtoner moisturizingtoner

화장품 로고 디자인은 그다지 어려운 작업은 아니다. '이니스프리' 프로젝트의 경우 필자는 디자인 요소를
최소화하고 싶었으나 대형할인점을 타깃으로 한 제품인 만큼 태평양 측에서는 특징적인 디자인 요소들을 원했다.
필자의 생각은 아직도 변함이 없다. 가장 오래 사랑받을 수 있는 디자인은 가장 심플한 디자인이다.

후보안1
– 보습을 나타내는 이슬비를 형상화한 디자인
– 'f'에 나무 잎새 형태를 적용.

후보안2
– 자연 세계를 뜻하는 '넝쿨'에 '이니스프리'의 'i'를 적용.
– 자연친화적인 로고 타입

innisfree

후보안3
– 자연의 세계로 들어갈 수 있는 문을 형상화한 디자인
– 자연의 신비스러움을 표현.

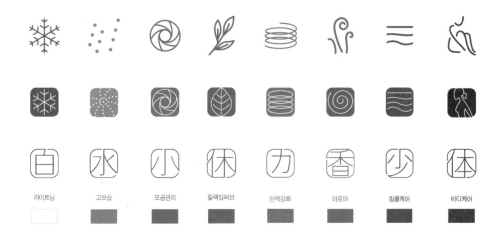

라이트닝	고보습	모공관리	릴렉싱허브	탄력강화	아로마	링클케어	바디케어

제품의 속성과 분류를 위한 아이콘으로, 미백·고탄력·특별한 향소·재별 특성 등을 나타낸다.

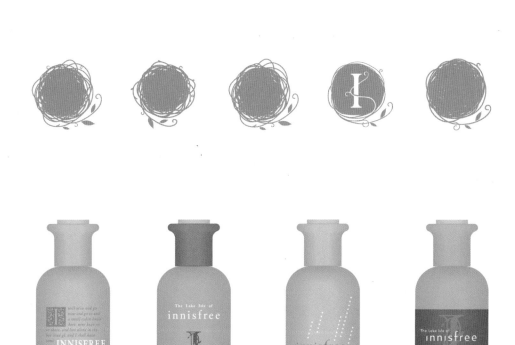

소박하지만 자연친화적인 형태의 이니스프리 용기는 우리 주위에서 흔히 볼 수 있는 특징 없는 병 모양이다. 때문에 우려하는 목소리도 있었다. 그러나 이니스프리의 대표색상인 초록색을 입히고 코르크 마개의 소박함과 진실함을 더해 최종 제품이 완성되었다. 이러한 노력과 정성은 소비자들에게 기존의 제품들과는 달리 '자연스러움' 순수함'과 더불어 '진실함'까지 전달할 수 있었다.

이와 같은 자연친화적인 브랜드 아이덴티티와 용기 디자인, 그리고 제품 성분 등이 체계적으로 적용된 이니스프리는 '국내 최초의 자연주의 화장품' '국내 일등의 웰빙화장품'이라는 타이틀로 여러 가지 마케팅 상과 디자인 상들을 수상했다. 대형할인점 시대를 예견하고 미리 준비했던 이니스프리는 이제는 유통의 강자로 자리매김한 태평양 마케팅의 힘을 보여준 대표적인 사례라고 할 수 있다.

'이니스프리'의 차별화 포인트
'이니스프리' BI 프로젝트의 포인트는 기존 화장품과 다른 이미지의 차별화였다. 그 작업의 시작은 코르크를 사용한 용기 디자인이었고 심벌과 로고, 그리고 색상은 차별화의 완성이었다.

마케팅의 고수

필자는 디자이너들보다 마케팅에 종사하는 친구들이 더 많다. 그 안에는 베테랑도 있고 햇병아리들도 있다. 그들이 꿈꾸는 마케팅 고수는 어떤 능력을 갖춘 사람일까?

오랫동안 마케팅 분야에서 일했다고 해서 그들을 마케팅 고수라고 부를 수는 없다. 마케팅 고수라면 적어도 자기의 힘으로 시장을 직접 움직여본 적이 있는 사람이라야 할 것이다.

마케팅 이론은 책에 다 나온다. 누가 먼저 최신 이론을 찾아내서 가장 먼저 입에 올렸다고 해서 그 이론이 자기 것이 되는 것은 아니다. 더구나 그 이론들을 달달 외워서 마케팅 전문가로 행세할 수는 없는 일이다.

그렇다면 마케팅의 고수는 어떤 사람들일까?
필자가 생각하기에 우리나라 최고의 마케팅 고수는 고 이병철 회장이나 정주영 회장 같은 사업가들로서 시장의 움직임을 볼 줄 알고 소비자를 한 발 앞서 리드하는 사람들이라고 생각한다. 마케팅 고수는 외로운 결정을 할 수 있어야 하며 확신한 일에 대해서 흔들림 없는 추진력으로 짧은 시간 안에 성과를 낼 수 있는 사람이다. 또한 그런 경험이 많은 사람이다.

브랜드를 개발하다 보면 마케팅에 뛰어난 전문가들을 만날 기회가 가끔 있다. 성완석 前 LG전자 부사장, CJ오쇼핑의 이해선 대표 같은 분들은 진정 무림의 고수들이다. 현대건설의 이종수 대표, 두산주류의 한기선 대표, 그리고 한국타이어의 조현범 부사장도 빼놓을 수 없는 마케팅 고수들이다. 마케팅 전문가의 진면목은 이론보다는 실제에, 시장에 있다는 것이 필자의 생각이다.

이니스프리 바디케어

client (주)태평양 / 작업년도 2002

'THERAPY'를 활용하여 자유롭고 다양한 라인업이 가능하도록 브랜드 체계를 구축한 후, 각 라인별 특징을 살린
디자인을 개발했다. 태평양에서 자체개발한 용기 또한 기존의 스킨케어보다 더욱 진화하였고, 다양한 바디케어의
대표상품으로 꼽히는 데 손색이 없었다.

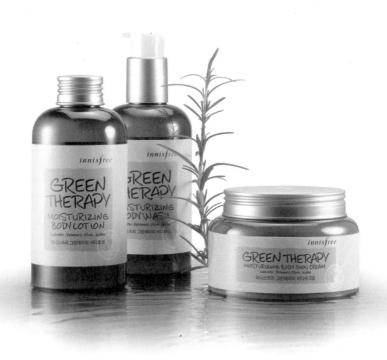

출시되자마자 큰 반향을 일으키며 태평양의 마케팅 파워를 입증한 이니스프리는 4년 뒤
바디 제품과 헤어 제품으로 제품의 라인을 늘리게 되면서 다시 필자와 작업을 하게
되었다.

성공한 브랜드를 개발한 해당 전문회사에 대한 예우였지만 잊지 않고 찾아준 마음에
대한 보답으로 다시 시작한다는 새로운 각오로 작업에 임했다.

우선 제품의 속성에 따라 쉽게 나눌 수 있도록 라인별 브랜드를 별도로 개발했다. 보통
복합어를 이루어 '요법, 치료'라는 뜻으로 쓰이는 'THERAPY'라는 단어를 어미로 하고
재료의 속성 등을 암시하는 단어들을 조합하여, 브랜드별로 각각의 변별력을 갖도록
복합어를 만들었다.

'이니스프리 바디케어'를 위한 패키지 시스템 디자인은 '~therapy'라는 카테고리 네임을 정하면서 큰 틀을 정리할 수 있었다. 실제로 '~therapy'라는 카테고리 네임의 설정은 패키지 시스템 디자인을 효율적으로 풀어나가기 위한 제안이었다. 'GREEN' 'OCEAN' 'FLOWER' 등 자연을 직접적으로 보여주는 단어들은 향후 '이니스프리 바디케어' 제품의 확장에도 큰 도움을 줄 수 있을 뿐만 아니라 풍성한 자연 이미지를 표현하기에도 용이한 전략이었다. 욕심 같아서는 이번 기회에 '이니스프리'의 기존 로고를 더욱 업그레이드시켜서 심플하고 모던하게 개선하고 싶었다.

그러나 예상 외의 강력한 반대에 부딪혀 기본 디자인에는 손도 대지 못했다. 우리가 직접 개발한 디자인이기에 우리가 하고자 한다면 쉽게 수정할 수 있을 것 같았는데 아마도 시장에서의 너무 큰 성공이 섣부른 수정을 용납치 못하게 한 것 같았다. 다만 새로 디자인한 이니스프리의 바디 제품을 위한 '~THERAPY' 제품들이 또다시 큰 매출로 이어지고 있다는 소식으로 위안을 삼았다.

패키지 시스템 디자인이란?
패키지 시스템 디자인과 일반 패키지 디자인은 다르다. 일반 패키지 디자인은 주로 단일제품에 한정된 디자인이고 패키지 시스템 디자인이란 한 가지 디자인을 여러 개의 연관된 제품에 적용하는 경우를 말한다. 패키지 시스템 디자인의 경우 당연히 디자인의 비중이 커진다. 향후 브랜드 익스텐션에 대해 대비를 해야 하고 기본 디자인의 틀을 더욱 탄탄히 조성해야 한다. '이니스프리' 프로젝트의 경우는 스킨케어나 바디케어 모두 패키지 시스템 디자인이다.

GREEN THERAPY

그린허브 원료를 사용한 제품 라인으로 다양한 허브의 사진과 일러스트들을 자유롭게 활용. 메인 칼라는 그린과 관련된 모든 색상

OCEAN THERAPY

식물성 원료를 사용한 제품 라인으로 바다와 관련된 사진과 일러스트들을 자유롭게 활용. 메인 칼라는 바다와 관련된 모든 색상

FLOWER THERAPY

허브플라워 성분의 원료를 사용한 제품 라인으로 꽃과 관련된 사진과 일러스트들을 자유롭게 활용. 메인 칼라는 꽃과 관련된 모든 색상

후보안1
지평선이나 수평선을 상징하는 가로선을
사용해 자연의 평화로움을 표현함.

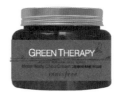

후보안2
자연에 관련 이미지들을 모자이크로
처리하여 풍요로운 자연을 나타냄.
'GREEN'을 'THERAPY'보다 크게
활용해 라인별 특징을 강조함.

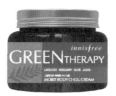

후보안3
메인 로고와 제품에 대한 설명 등이 들어 있는
부분과 자연을 표현한 부분을 이분화함.

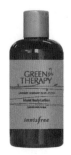

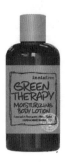

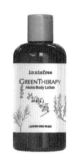

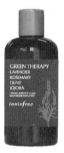

일등 브랜드의 자리 굳히기

종가집김치 / 종가'집'김치 / 딤채 / 삼일제약 안과 제품

일등도 때로는 힘들다. 언제나 남들의 주목을 받고 있으며 때로는 공격의 대상이 되기도 한다. 또한 언제나 의연한 모범생의 모습을 지키고 있어야 하며 여러모로 피나는 노력을 해야 한다. 일등의 자리를 지키기 위해서는 먼저 자신을 극복해야 한다.

종가집김치

client (주)두산종가집 / 작업년도 1999

종가집 마크는 제대로 살리고, 포기김치·총각김치 등의 개별 브랜드는 잘 보이게 했으며, 파우치의 단점(세워놓았을 때 내용물이 하단으로 몰리게 되면 상단 부분이 찌그러짐)을 초록색 라인으로 보완했다.

종가집김치를 생산, 판매하는 주식회사 두산과 크로스포인트는 2001년 연간계약을 한 후 많은 프로젝트를 진행해 왔다. 우리나라 실정에서는 다소 생경한 연간계약이라는 형태의 용역 계약을 무려 4년 동안이나 지속적으로 운용해 왔으므로 초기에 우리가 디자인했던 작업을 시장 상황의 변화에 맞추어 또다시 재작업을 하게 되는 특별한 경험도 할 수 있었다. 서로 깊은 신뢰가 없었다면 어려울 일이다. 종가집 브랜드는 5년 동안 두 번에 걸쳐서 BI 작업을 진행했다. 그 첫 번째는 '종가집' 브랜드와 8종의 각기 다른 개별 김치 이름들을 구분, 정리하면서 상품김치의 포장 디자인의 완성도를 높이기 위해 도입한 BI 작업(2000년)이고, 두 번째는 상품김치 시장의 확대에 따라 속속 대기업이 참여하게 되면서 '종가집' 브랜드의 강화에 다시 중점을 두게 된 작년(2005년)에 도입한 BI 작업이다.

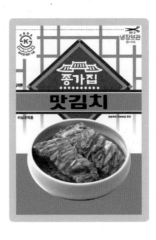

종가집과의 인연이 시작된 것은 기존 김치 패키지 디자인을 수정 보완하면서부터였다.
우리나라에서 가장 먼저 포장김치(상품김치)를 생산했고 시장점유율 80퍼센트 이상을
차지하고 있는(2000년 당시) 업계 일등 브랜드의 디자인을 수정한다는 것은 대단히
조심스러운 일이었다. 실제 작업을 하는 어려움보다는 기존 디자인에 길들여진 종가집
종사자들을 설득하는 일이 더 힘들었다. 잘 되고 있는 일등 브랜드에는 그 이유가 반드시
있는 법이다. 하지만 언제나 그렇듯 그 이유를 아무리 정확하게 분석하고 또 장단점을
구분하여 상세히 설명하더라도 익숙했던 것들에 대한 집착과 미련은 그 결과를 쉽게
공유하지 못하게 만든다. 기존 디자인의 장단점을 분석, 제안하면서 일주일에 한 번씩
매주 회의를 하기 시작했다. 디자인 요소를 하나하나 풀어서 정리해 나가는 과정을
경영진은 물론 마케팅팀, 특히 영업팀과 공유하기 위함이었다.

잘 팔리고 있는 종가집김치 디자인을 수정하려는 데에는 디자인의 완성도를 더 높이려는
의도와는 별도로 또 다른 이유가 있었다. 압도적인 시장점유율 1위를 차지하고 있는
종가집김치 안에서도 김치 제품의 종류가 점점 늘어나고 있었다. 맛김치, 포기김치로
시작한 제품군은 총각김치, 백김치, 갓김치, 고들빼기김치 등 총 12종으로 확대되었고
종가집 내의 여러 김치들 간에도 경쟁이 일어나고 있었다.

일등 브랜드의 특징
시장점유율 1위를 차지하는 브랜드의 대부분은 처음으로 대부분 시장을 개척한 브랜드들이다. 그러나 시장이
확대되고 경쟁 브랜드들이 속속 출현하게 되면 일등은 또다시 외롭고 힘든 길을 떠나야 한다. 엄격한 자기 기준만이
스스로를 앞으로 나아가게 한다.

패키지 디자인의 필요성
패키지 시스템 디자인은 이런 경우에 필요하다. 한 제품만을 위한 패키지 디자인이 아니라 관련 있는 모든 제품들을
수용할 수 있어야 한다. 이럴 경우의 디자인은 패키지의 큰 틀을 구축하는 작업이다.

고정되어 있는 초록색 가로띠 안에 개별 김치 이름이 검정색으로 적용된 기존 포장 디자인에서는 각 김치별 장점들을 나타내기가 쉽지 않았고 가독성마저도 심각하게 떨어지는 상황이었다. 전체적인 레이아웃을 재정립할 필요가 있었다. 또한 '종가집' 브랜드를 중심으로 각 요소들 간의 관계 설정도 필요했다. 가장 먼저 고려해야 할 요소는 당연히 '종가집' 로고 디자인이었는데 '종가집' 로고에 손을 댄다는 것은 마치 고양이 목에 방울을 다는 것같이 위험한 일이었다.

솟을대문과 한글이 조합된 로고만으로도 훌륭한 종가집 로고는 여기에다 '디자인을 위한 디자인'의 전형인 겹겹의 마름모 등 불필요한 장식들이 중언부언 반복되어 있었다. 하지만 섣불리 그 이야기를 꺼낼 수는 없었다. 매주 회의 때마다 조금씩 수정한 안을 들고 몇 시간씩 설득을 했으나 경영진과 영업팀은 물론 마케팅팀조차 난공불락이었다. 결국 3개월 이상 '종가집' 로고를 수정해 보려고 있는 힘을 다했으나 지고 말았다.

지금 생각해 보면 당시에 '종가집' 로고를 수정해 보겠다고 몇 달 동안 지치지도 않고 매주 밀어붙였던 필자의 시도가 얼마나 무모했는지 알 것 같다. 결국은 기존의 로고를 고친 듯 만 듯 약간 정리하는 선에서 '종가집' 로고가 결정되었다.
그렇다면 '종가집' 로고 이외의 다른 디자인 요소들은 어떻게 해야 할까.

 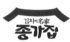

후보안1

솟을대문의 기와를 단순화하여
종가집 브랜드를 돋보이게 한 디자인

후보안2

마름모를 배제하고 종가집의 솟을대문과
로고만을 다시 정리한 디자인

후보안3

솟을대문 중 솟아 있는 한 개의
지붕만을 단순화한 디자인

처음에는 마름모 형태를 반드시 걷어내겠다는 생각으로 작업을 시작했다. 그리고 종가집 심벌 마크를 단순화하여
전면 수정하려 했으나 일단은 기존 마름모 심벌을 부분적으로 정리하는 선에서 마무리했다. 같은 마름모 형태지만
로고가 많이 달라졌다.

before

after

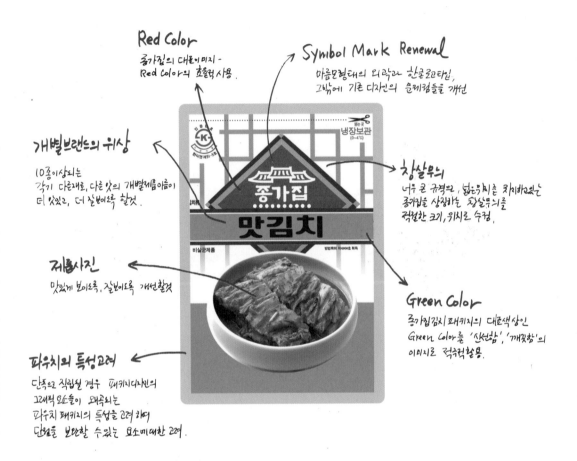

Red Color
종가집의 대표이미지 -
Red 여아의 효율적 사용.

Symbol Mark Renewal
마름모형태의 외곽과 한글로고타입,
그밖에 기존 디자인의 손례격들을 개선

개별브랜드의 위상
10종이상되는
각기 다른래로, 다른맛의 개별제품이음이
더 맛있고, 더 잘보이록 할것.

창살무늬
너무 큰 규격과, 넓은무늬를 차지하고있는
종가집을 상징하는 창살무늬를
적절한 크기, 위치로 수정.

제품사진
맛있게 보이도록, 잘보이도록 개선할것

Green Color
종가집김치 패키지의 대표색상인
Green 여아를 '신선함', '깨끗함'의
이미지로 적극적활용.

파우치의 특성고려
단독으로 직립될 경우 패키지디자인의
그래픽 요소들이 왜곡되는
파우치 패키지의 특성을 고려 하여
단점을 보완할 수있는 요소에대한 고려.

리뉴얼 디자인의 성공은 현존하는 이미지의 분석 여부에 달려 있다. 장점과 단점을 정확히 판단하면 리뉴얼의 방향은 저절로 떠오른다.

우선 기존 포장 디자인 안에서 꼭 있어야 하는 요소와 없애도 좋을 요소, 유지해야 하는 요소와 수정·보완해야 하는 요소들을 분리했다.

디자인 요소들에 대한 이러한 판단 또한 지금까지 '종가집'을 일궈온 내부 직원들과 쉽게 공유하기 힘들었다. 관련 직원들에게는 눈에 익숙한 요소들은 모두 유익하고 필요한 요소라는 생각이 깊이 박혀 있었다. 당연한 일이었다. 그러나 필자가 디자인으로 설득해야 하는 대상과 종가집 직원들이 바라보는 목표가 동일하다면 그 설득 과정의 어려움은 어차피 극복해야 할 작은 언덕일 뿐, 커뮤니케이션의 효율을 높이기 위해 프로젝트의 본질을 꿰뚫고 나가야 하는 험난한 등산길에 비하면 아무것도 아니었다.

기존 포장 디자인의 요소들을 중요도 순으로 정리해 보았다.

1. 종가집 로고
2. 개별 김치 이름들
3. 김치 사진
4. 초록색
5. 격자무늬
6. 하단의 초록색

종가집 로고는 우선적으로 반드시 넣어야 하는 요소임에 틀림없지만 기존 디자인처럼 개별 김치 이름과 가까이 붙어 있는 상태로 그냥 둘 수는 없었다. 그래서 제시한 대안은 개별 김치 이름이 잘 보이면서도 종가집 브랜드를 강조할 수 있도록 중앙에 자리 잡은 종가집 로고와는 별도로 개별 김치 이름 위에 '종가집'을 한 번 더 반복하는 것이었다. 이 방법은 영업이나 마케팅 담당, 그리고 소비자의 편익까지도 도모하는 것이었다.

기존 포장 디자인의 요소들 중 초록색은 아주 중요한 색상이다. 김치를 연상시키는 색상 중 빨간색 못지않게 중요한 색상이라고 할 수 있다. 배추나 기타 야채, 또는 신선함을 떠올리기 때문에 초록은 김치 포장에 있어서 꼭 필요한 요소였다. 따라서 새로운 포장에서 초록색을 어떻게 활용하는가는 아주 중요한 문제였다. 게다가 김치 포장 디자인인 만큼, 김치 사진이 강조돼 빨간색이 주조를 이루는 구도 속에서 포장 디자인의 풍성한 이미지를 위해서도 초록색은 꼭 필요했다.

초록색으로 두 가지의 목적을 달성할 수 있는 레이아웃을 시도했다. 기존 포장 디자인의 초록색 가로선 대신 부드러운 사각형으로 초록색을 연장하여 그 안에 개별 김치 제품의 이름을 넣었고 그 상단에 종가집 마크를 배치하여 복잡한 요소들을 정리함과 동시에, 초록색 사각이라는 형태로 매대에서 똑바로 서 있지 못하는 파우치의 구조적 형태를 보완한 것이다. 또한 김치 사진의 각도 및 식기의 색상 등을 보완했고 격자무늬는 축소해 한쪽으로 배치함으로써 기존의 요소들은 그대로 살리면서도 완전히 새로운 김치 포장 디자인을 만들 수 있었다.

브랜드 리뉴얼이란 원래 잘 되고 있던 브랜드를 더욱 잘 되게 하기 위한 작업이다. 일등제품의 경우에는 브랜드가 출시된 지 오랜 시간이 경과함에 따라 시장 상황이 변하거나 또는 기존 디자인이 진부해질 때, 그리고 경쟁제품의 추격이 심각해졌을 때 브랜드 리뉴얼을 생각하게 된다. 일등제품이 아닌 경우의 브랜드들도 새로운 기능이나 콘셉트를 장착했을 때, 그리고 경쟁력을 강화하려는 시도로 브랜드 리뉴얼을 기획한다. 어느 경우든지 브랜드 리뉴얼은 시장 상황을 제대로 이해한 후 시작해야 한다.

색상의 선택
식품을 위한 패키지 디자인에서 색상의 선택은 대단히 중요하다. '멋'있기보다는 '맛'있는 색상을 선택해야 한다.

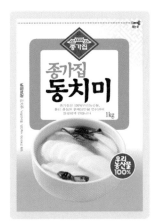

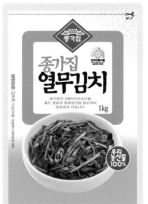

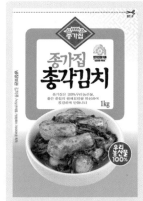

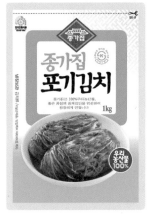

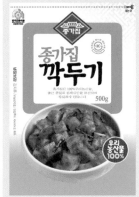

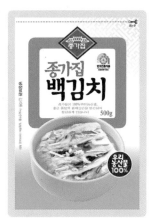

종가집도 잘 보이고 동치미·열무김치·총각김치 등 개별 브랜드도 충분히 강조되면서 제품 사진도 돋보이는 새로운 패키지 디자인이 완성되었다.

또한 기존 제품이나 경쟁제품의 장단점을 냉철하게 분석하고 분석된 장점에 대해서 새로운 관점을 가져야만 새로워질 수 있다. 이 경우 새로운 관점이란 누구나가 다 공감하는 객관성, 보편타당성을 갖추고 있으면서도 신선하고 특별한 관점을 의미한다.

식품 디자인을 특별히 잘 하는 디자이너는 식품 이외의 다른 품목의 디자인도 큰 무리 없이 잘 해낼 수 있다. 식품 관련 디자인을 통해 자신의 스타일을 내세우기보다는 제품을 먼저 생각하고 제품의 본질을 제대로 보려고 노력해 본 사람은 어떤 제품을 다루더라도 소비자에 대해 겸손한 자세를 갖게 된다. 자기가 늘 옳다고 생각하는 오만한 태도로는 절대로 남을 설득할 수 없다. 이 또한 생산자나 디자이너 모두에게 공통되는 일일 것이다.

일등 자리 굳히기

일등 브랜드의 역할은 시장을 리드하는 것이다. 그래서 일등 브랜드의 리뉴얼에는 엄격한 자기 기준이 필요하다. 자신의 단점을 스스로 판단할 수 있는 능력은 계속적인 발전의 동력이다.

연간계약

디자인회사를 경영하는 사람들이라면 누구나 '연간계약'이라는 달콤한 계약 형태에 대해서 관심을 갖는다. 필자는 최근 10년 동안 20건 이상의 연간계약을 체결했다. 해마다 평균 5~6건 정도의 연간계약 프로젝트가 있었다. 어떤 클라이언트의 경우는 7년 이상 계속 연간계약을 맺기도 했고, 2011년에는 총 매출의 50퍼센트 정도를 연간계약으로 진행했었다. 연초에 계약을 끝내면 일 년 동안 계속 일에만 몰두할 수 있기 때문이다. 가끔 같은 업계의 대표들로부터 어떻게 연간계약을 유도하는가 하는 질문을 받곤 한다. 필자의 대답은 너무나 간단하지만 아무나 쉽게 따르기는 힘든 것이다. 언제나 손해 보는 듯 일하라는 것이 필자의 대답이다.

연간계약을 체결할 때는 언제나 치밀하고 완벽한 업무 리스트가 나오지만 단 한 번도 계약된 리스트대로만 일했던 적이 없다. 또한 한 번도 추가 용역비를 청구한 적이 없다. 필자가 그렇게 따지는 일을 잘 못해서 그런 것이 아니라 우리 정서에 정 없이 용역비를 추가로 받아낸다는 것이 민망하다고 생각하기 때문이다. 필자의 이런 모습을 보고 남들은 허술하고 엉성하게 디자인 비즈니스를 한다고 생각할지 모르지만 사실은 필자도 추가되는 업무에 대해서 다 알고 있다. 다 알면서도 연간계약이라는 형태의 프로젝트가 시작될 때 이미 필자에 대한 클라이언트의 큰 믿음이 있었기에 그에 대한 보답으로 그 정도 일은 그냥 넘어가는 것이다.

필자가 가장 약한 대상은 일을 믿고 맡기는 클라이언트들이다.
그리고 오랫동안 계속 믿어주는 클라이언트들이다.

종가'집'김치

client (주)두산종가집 / 작업년도 2005

리뉴얼 디자인의 핵심이 자신들의 장점을 극대화시키는 일이라고는 하지만 종가집김치의 경우, 브랜드 네임에 들어
있던 '집'을 발견할 수 있었던 것은 행운이었다. '집'을 강조하는 디자인을 위해서는 또다시 많은 연구가 뒤따랐지만
'종가집김치'를 기역자로 꺾음으로서 '종가집'과 '집김치'를 함께 강조할 수 있었다.

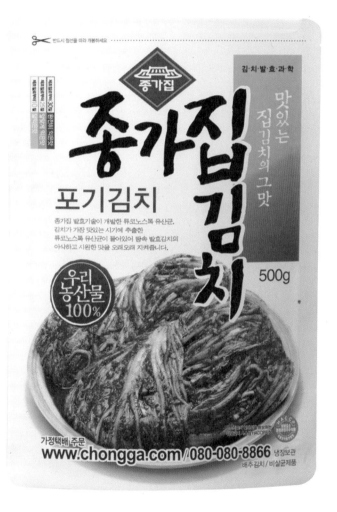

주부들이 집에서 김치를 덜 담가 먹게 되면서 포장김치 시장은 점점 커지고 있고 이에 따라 대기업들이 속속 포장김치 시장에 뛰어들고 있다. 2000년에 리뉴얼된 종가집김치의 디자인은 이제 김치 포장 디자인의 기준이 되어 지방의 제품들은 물론 일부 대기업에서 생산하는 제품들에서조차 종가집김치의 포장 디자인과 유사한 형태와 색상을 도입하고 있었다. 아직도 부동의 일등을 지키고 있긴 하지만 대기업들의 위협 속에서 더욱 앞서가기 위해 종가집김치는 제품의 맛은 물론 브랜드 이미지까지 바꾸는 강력한 브랜드 리뉴얼을 단행하기로 결정했다.

처음 브랜드 리뉴얼을 의뢰받았을 당시 종가집김치는 '종가집' 이외에 별도의 브랜드 네임 하나를 개발해 더욱 '새로워진 종가집김치'를 강조하고자 했으나 필자는 강하게 반대했다. 새로운 이름을 통해서 새로워지는 것보다는 '종가집' 자체를 새로워지게 할 자신이 있었기 때문이다. 연간계약에 따라 진행되는 일이었으니 디자인에 대한 책임은 어차피 필자에게 있는 것이었고 프로젝트에 대한 부담은 컸지만 충분히 해볼 만한 일이었다.

브랜드 리뉴얼의 종류

브랜드 리뉴얼은 브랜드를 새롭게 하는 작업이다. 브랜드 네임까지 전면적으로 수정하는 경우도 있고 브랜드 네임이나 색상 등 대표적인 이미지들은 그대로 둔 채 문제점만을 개선하는 경우도 있다. 때로는 브랜드 네임은 그대로 둔 채 서브 브랜드를 개발하여 리뉴얼의 효율을 높이기도 한다.

종가집감치 종가집김치 종가집김치 종가집김치

종가집김치 종가집김치 종가집김치 종가집김치

종가집김치 종가집김치 종가집김치 종가집김치

종가집김치
포기김치

종가집김치
포기김치

종가집김치

종가집맛김치

종가집김치
포기김치

종가집김치
맛김치

종가집김치

종가집김치

종가집김치
포기김치

종가집김치
포기김치

종가집김치
포기김치

종가집맛김치

종가집김치

종가집김치

종가집김치
맛김치

종가집김치

종가집김치
포기김치

종가집김치

종가집김치

종가집김치

종가집김치
포기김치

종가집김치

종가집김치
포기김치

종가집김치

종가집김치

종가집김치
맛김치

종가집김치

종가집김치
맛김치

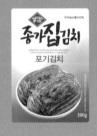
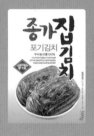

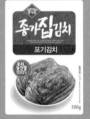
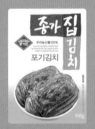
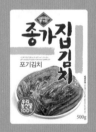
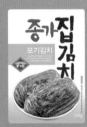
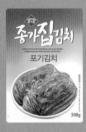

모든 포장김치(상품김치)의 꿈은 집에서 담는 '집김치'이다. 좋은 재료로, 직접, 청결하게, 그리고 정성을 다해 담는 집김치와 경쟁하기에 포장김치에는 한계가 있다. 종가집김치의 새로 개선한 맛의 비밀은 집김치 맛을 내는 류코노스톡 유산균으로, 항아리에 넣어 땅에 묻어두었던 김장김치의 쨍하게 톡 쏘는 사이다 같은 맛을 재현한 것이었다. 소비자 테스트에서도 만족할 만한 수치를 보인 이 개선된 맛으로 인해 브랜드 리뉴얼이라는 어려운 결정을 하게 된 것이었다.

여러 가지 경로를 통해 새로운 김치 포장 디자인을 연구하다 보니 '종가집김치'라는 글씨 구조가 전혀 새롭게 다가왔다. 너무나 당연하고 익숙했던 '종가집김치'가 '종가집+김치'도 될 수 있지만 '종가+집김치' 또는 '종가+집+김치'도 될 수 있다는 전혀 새로운 관점을 발견한 것이다.

가끔 브랜딩이나 디자인을 하다가 전율을 느낄 때가 있다. '참眞이슬露' '청풍무구' 브랜딩을 할 때 그런 느낌을 받았었는데 '종가집김치'에서 '집김치'를 발견하는 이 순간도 그랬다.

디자인에서 '집'을 강조하는 방법을 찾는 것도 쉬운 일은 아니었다. 디자인의 고정관념이 가로나 세로의 형태 속에 브랜드를 넣는 것이라 자칫 억지스러운 '집김치'가 될 소지가 많았다. 결국 노력 끝에 브랜드 네임의 뜻과 의미를 충분히 전달할 수 있는 구도를 만들어낼 수 있었다. 바로 '종가집'과 '집김치'로 꺾이는 기역자 배치였다. 구구한 설명 없이 '종가집김치'가 '집김치'에 가깝다는 것을 쉽게 알릴 수 있는 절묘한 배치였다. 또한 기존 종가집김치의 디자인을 따라오던 많은 경쟁제품들을 멋지게 따돌릴 수 있었음은 물론이다. 그들이 종가'집'까지 따라올 수는 없었으니 말이다.

본질에 충실해야만 새롭게 태어날 수 있다는 리뉴얼의 기본은 브랜드나 디자인, 더 나아가서는 인간 개인의 문제들에까지 모두 해당된다.
식품 중에서도 가장 우리와 밀접한 식품인 김치 제품을 6년이라는 세월 동안 작업하면서 필자 개인이나 우리 회사 모두 내면으로부터 탄탄한 기초를 다지면서 발전할 수 있었다. 또한 종가집김치 프로젝트는 불특정 다수의 소비자 앞에서 커뮤니케이션의 주체가 되는 디자이너가 한없이 겸손해져야 함을 가르쳐주었고 우리 회사의 어린 디자이너들까지 사물의 본질을 더욱 깊게 바라볼 수 있는 좋은 성찰의 기회가 되었다. 6년이라는 긴 세월 동안 변함없는 신뢰를 보여준 두산식품에 깊은 감사를 보낸다.

브랜드 네임과 디자인의 관계
BI 프로젝트에 있어서 브랜드 네임과 디자인은 서로 상호보완적인 역할을 하면서 시너지를 창출한다. 브랜드 네임을 새로 개발하는 경우가 아니더라도 마찬가지이다. 브랜드 네임과 디자인의 완벽한 조화를 끌어낼 수 있다면 BI는 성공한다.

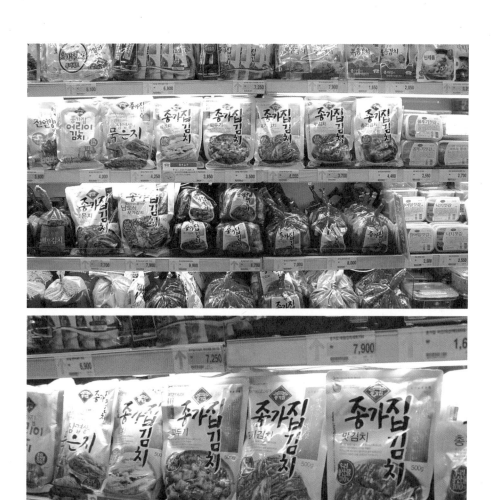

매대에서 가장 두드러지는 기존 종가집 패키지 디자인의 시각적인 강점은 초록색 라인이었다. 이번 리뉴얼에서도
초록색 라인의 역할은 그대로 살아 있다.

딤채

client (주)위니아만도 / 작업년도 2006

온도 마크가 잘 어울리는 영문 로고를 만들기 위해 최대한 절제된 디자인을 적용했다. 'd'를 대문자로 하면 가독성이
떨어지므로, 소문자를 선택했다. 그리고 기존 한글의 온도 마크와는 달리 로고와 같은 빨간색으로 온도 마크의 색을
통일하였다.

dimchae°

'딤채'와 같은 빅 브랜드를 리뉴얼할 수 있는 기회란 그리 쉽게 주어지는 게 아니다. 이
프로젝트는 '딤채'의 전면 수정이 아니라 단지 제품에 적용할 영문 로고를 바꾸는
제한적인 일이었다.
세계 시장에서도 손색이 없는 대한민국 대표 브랜드 중 하나인 '딤채'의 영문 로고를
디자인하는 일은 기존 한글 로고의 장단점을 분석하는 데서부터 시작되었다.

균형 잡힌 한글의 조형 위에, 브랜드의 속성까지 멋지게 표현한 온도 마크가 적용된
기존의 '딤채' 한글 로고는 거의 흠잡을 데가 없는 훌륭한 로고였다. 단지 제품에 적용할
때에만 한글이라는 이유 하나로 불편함을 주고 있는 상황이었다.

딤채와 영문 로고
'딤채'의 장점은 한글 브랜드에 있다. 그러나 점점 더 고가의 전자제품으로 포지셔닝되어 가는 김치냉장고 시장을
감안할 때 제품에 적용하기 위한 영문 로고가 필요했다.

굳이 다른 디자인 요소를 개발할 필요가 없었다. 한글과 영문 로고가 같이 보일 경우란 거의 없을 테니 영문 로고에도 온도 마크를 쓰면 되는 것이었다. 그렇게 하게 되면 기존의 '딤채'가 갖고 있던 좋은 이미지를 그대로 제품으로 옮길 수 있었다. 단지 어떤 영문 서체를 사용해야 더욱 효율적일지 그것만이 관건이었다.

대문자와 소문자 중 어떤 쪽을 선택할지가 가장 큰 갈림길이었다. 대문자와 소문자가 만들어내는 구조가 전혀 달랐고 각 폰트마다 다른 느낌을 자아내고 있었으므로 로고 디자인 작업에 처음 생각했던 것보다 훨씬 많은 시간이 소요되었다.

대문자, 소문자의 활용
브랜드 이미지의 특성에 따라 대문자와 소문자를 선택해서 사용할 수 있다. 또한 브랜드 네임을 이루는 알파벳의 자음, 모음의 구성에 따라 선택할 수도 있고 공간상의 문제점에 의해서도 대문자와 소문자를 선택한다.

DIMCHAE DIMCHAE° DIMCHAE

DIMCHAE DIMCHAE° DIMCHAE°

ÐIMCHAE DIMCHAE™ DIMCHAE°

DIMCHAE° DIMCHAE DIMCHAE

DIMCHAE DIMCHE DIMCHAE

딤채 디마채 cloth

디마채 Ðimchae Dimchae°

Dimchae Dimchae° Dimchae°

Dimchae° Dimchae™ Dimchae°

DIMChae° DIMChae° DIMChae

DIMChaε DIMche DIMCHae°

DIMCHae° DIMCHæ° DIMCHæ°

DIMCHæ° DIMchæ° DIMCHae°

DIMCHae° DIMCHaε° DIMCHae°

Dimchae Dimchae° Dimchae°

Dimchae° dimchae• dimchae°

dimchae° dimchae° dimchae°

dimchae• dimchae dimchae°

'dimchae' 로고를 개발할 때 가장 고민했던 부분은 'd'의 디자인이었다. 대문자로 하게 되면 높이가 같아지게 되므로 디자인의 일관성은 있으나 'dim'과 'chae'가 쉽게 구분되지 않아 가독성이 떨어졌다. 또한 'D'가 자칫 'O'로 보일 수도 있으므로 최종적으로는 소문자를 채택했다.

가장 '딤채'다운 영문 폰트를 찾기 위한 노력이 드디어 결실을 얻게 되었다. 온도 마크가 잘 어울리기 위해서는 로고 디자인을 위하여 많은 절제가 필요했고 또한 대문자보다는 소문자가 효과적이었다.

한글 로고의 온도 마크는 별 무리 없이 성공적으로 영문 로고로 전이되었다. 또한 소문자 'd'에 온도 마크가 장착된 'd°'는 딤채의 새로운 아이콘이 되어 위니아만도에서 운영하는 레스토랑 'bistro d°'와 와인셀러 브랜드 'keller d°' 브랜드에도 활용되었다.

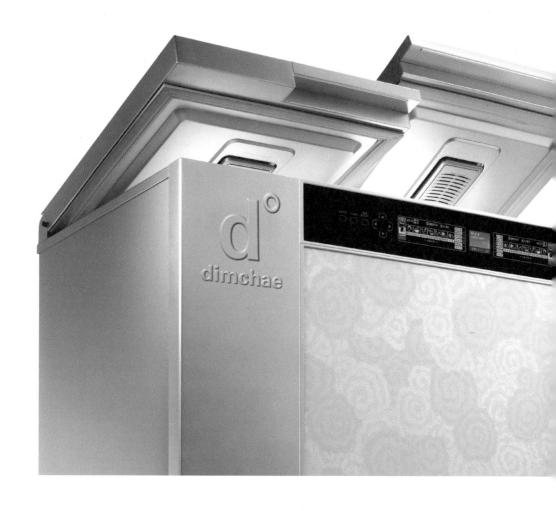

이 프로젝트를 시작할 때 논란이 되었던 것은 '김치냉장고'로 한정된 '딤채'의 이미지였다.'김치'를 상상하게 만드는 '딤채'의 한계 때문이었는데 영문 'dimchae'를 개발하면서 얻어진 'd°' 심벌은 이러한 문제를 해결할 수 있는 아주 중요한 아이콘이 되었다. 위의 사진은 실제의 제품이 아니라 필자가 컴퓨터그래픽으로 '딤채'의 제품에 'd°' 심벌을 적용해 본 것이다. 물론 'dimchae'가 같이 보이고 있지만 'd°' 심벌은 '딤채'의 장점만을 취한 전략적 심벌이라 할 수 있다.

삼일제약 안과 제품

client (주)삼일제약 / 작업년도 2000

상하로 곡선을 이루는 눈을 상징화한 디자인 주제는 삼일제약 안과 제품의 기본 아이덴티티이다. 또한 26종의 색상으로 구분하여 중앙에 보이는 한글 로고와 함께 개별 제품들이 확실하게 구별되도록 디자인하였다.

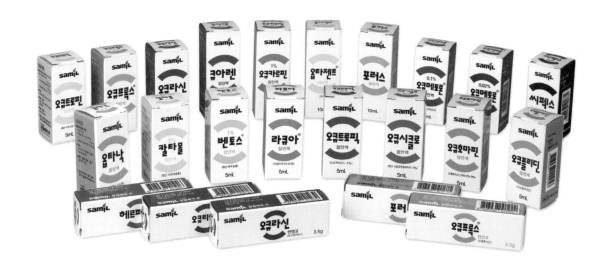

삼일제약의 안과 제품 패키지 시스템을 위한 아이덴티티를 구축하는 프로젝트는
삼일제약 BI를 도입하던 2000년, 같은 해에 이루어졌다.
업계 1위인 삼일제약 안과 제품의 패키지 디자인은 이미 안과 관련 제품들 사이에서는
바이블과 같은 존재였다. 따라서 당시 거의 모든 제품들이 패키지 디자인 자체만으로는
제조회사를 구분할 수 없을 정도로 비슷하게 일반화되어 있었다.

이번 프로젝트의 목표는 유사 디자인 제품들을 따돌리는 데 있었다. 또한 장기적인
관점에서 볼 때에도, 삼일제약의 안과 제품들이 확실하게 일등으로 자리매김하기
위해서는 이쯤에서 강력한 패키지 시스템을 구축할 필요가 있었다.

삼일제약의 안과 제품 패키지 시스템을 위한 새로운 디자인 주제는 '눈'이었다. 언제나
그렇지만 부동의 1위를 지키고 있는 제품을 위한 작업을 할 때에는 경쟁자를 의식할
필요가 없다. 이러한 사실은 때로는 작업을 용이하게도 하지만, 참고할 만한 상대가
없다는 면에서 더욱 어려운 일일 수도 있다. 삼일제약 안과 제품 프로젝트는 일등제품의
자부심과 나름대로의 엄격한 기준으로 자신 있게 밀고 나간 경우라고 할 수 있다.

모든 문제점이 해결되어 모두가 만족할 수 있는 새로운 디자인을 준비하는 일은 언제나 그렇듯 힘들고 부담스럽다. 그렇다 하더라도 단지 프레젠테이션만을 위해서 26종 안과 제품들의 실물 크기 포장박스들을 만드는 일은 쉽지 않았다. 많은 시간을 소비하는 노동집약적인 일이기 때문이었다. 두 가지 후보안의 경우에는 52개의 상자를 접어야 하고 세 가지 후보안을 내려면 상자 78개를 접어야 했다. 그냥 접는 것이 아니라 후보안들을 한 장 한 장 프린트한 후 딱딱한 종이에 배접하여 일일이 펼친 그림대로 잘라내 다시 접어야 하는 것이다. 게다가 아주 작은 사이즈의 상자이기 때문에 작업은 더욱 복잡했다. 본사의 조성래 실장과 협의하여 후보안을 두 가지로 줄이고 각 디자인별로 다섯 가지 제품씩 총 10개의 상자 샘플만을 만들기로 했다.

프레젠테이션을 하는 날, 삼일제약 안과 제품을 위한 패키지 시스템의 새로운 방향에 대해서 전반적으로 설명한 후 3개의 후보안을 제시하였다. 그리고 구체적으로 디자인 주제를 패키지 시스템에 적용한 사례를 보여주기 위해 실제로 접어서 만들어온 실물 크기의 조그만 샘플들을 꺼내기 시작했다. 필자는 설명을 하고 조 실장은 상자를 꺼내서 책상 위에 올려놓았다. 그런데 그 조그만 샘플 상자가 가방 속에서 끝도 없이 나오는 것이었다. 분명 10개만 만들기로 했지만 실감나는 디자인을 보여주기 위해서는 전체 26개씩을 다 만드는 게 낫겠다는 조 실장의 독자적인 판단으로 밤을 새워서 전체 상자 78개 모두를 접어온 것이다.

브랜드 아이덴티티는 '눈'에서 시작되었다. 우리나라를 대표하는 안과 제품이므로 당연했다.
직접적으로 '눈'을 활용하기보다는 상징적인 형태를 개발했다.

135페이지 : '눈'을 활용한 디자인 주제를 개발하여 실제로 패키지에 적용했다. 또한 공통적으로 제품의 개별
브랜드에 사용할 한글 폰트를 골랐다. 26가지 개별 제품을 구분할 색상을 나누는 것도 큰 일이었다.

후보안1 : '눈'을 상징화한 디자인 주제 사이에 개별 제품 브랜드 네임을 적용한 뒤 26가지 색상 구분.

후보안2 : 시안 1과 유사하나 상단에 구체적인 '눈'의 형태를 강조.

후보안3 : 초점을 조절하는 '눈'의 조리개를 시각화.

나란히 세워둔 78개의 상자에 필자가 먼저 감동하고 말았으니 삼일제약의 임직원들이야 말할 것도 없었다. 세 가지 후보안의 디자인 자체도 훌륭했으나 각각 26개의 상자 위에 표현된 26가지 색상과 로고들은 패키지 시스템 디자인의 하모니를 멋지게 보여주고 있었다.

"뭐라고 더 드릴 말씀이 없을 정도로 완벽한 패키지 디자인이군요. 정말 감사합니다."
평상시 말을 아끼는 편이었던 허영 대표의 극찬은 모든 힘든 일들을 다 잊게 만들었다.
그리고 그날 디자인 시안에 감동한 허강 회장 또한 그 자리에서 안과 제품 패키지를 위한 종이 질을 한 단계 올릴 수 있도록 허락했다. 더욱 업그레이드된 결과물을 만들 수 있게 된 것이다.

삼일제약의 안과 제품 패키지 디자인은 다시 한 번 업계의 화제가 되었으며, 또한 다른 회사 제품들이 함부로 따라 디자인하기 힘든 강력한 패키지 시스템을 구축하게 되었다.
매출 또한 부동의 1위를 지키면서 시장을 키워나가고 있다. 그러한 왕성한 영업활동에 패키지 디자인도 한몫을 하고 있음은 물론이다.

새로운 시장 만들기

트롬 / 토다코사 / 닥터자르트

철저한 조사를 통해서도 좀처럼 떠오르지 않는 제품을 직관적 판단만으로 시장에 출시할 수 있는 용기는 어디에서 올까? 시장을 꿰뚫는 동물적인 직관과 인간의 행동을 예견하는 능력을 지닌 사람을 우리는 타고난 마케터라고 부른다. 마케팅 책들을 달달 외워서 얻은 지식으로는 움직이는 시장을 꿰뚫지 못한다.

트롬

client (주)LG전자 / 작업년도 2000

'트롬'은 드럼세탁기의 대명사가 되었다. 원래 브랜드 네임을 개발할 때부터 '드럼세탁기'를 '트롬세탁기'로 부르게 하려는 의도였으니 원래의 시도가 그대로 이루어졌다고 할 수 있다. '트롬'이라는 이름은 어감에서부터 '드럼'의 이미지를 강하게 살리면서도 강한 세척력, 프리미엄의 이미지를 갖고 있다. 로고 디자인은 드럼세탁기의 이미지를 살리는 심플한 형태로 만들었다.

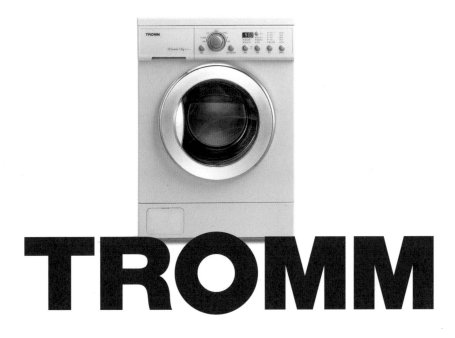

성완석 LG 전자제품 중 벨라지오라는 주방용 빌트인 가전 브랜드가 있습니다.
디시워셔(설거지기계), 드럼세탁기, 가스오븐레인지 등이 있는데 그 중에서 한 제품을
별도의 브랜드로 디오스나 엑스캔버스처럼 내세운다면 손 대표께서는
어떤 제품이 가장 적절하다고 생각하십니까?

손혜원 전 드럼세탁기를 택하겠습니다.

성완석 드럼세탁기를 선택하신 이유를 말씀해 주시겠습니까?

손혜원 결국은 디시워셔와 드럼세탁기 중 하나를 선택해야겠지만 두 가지 제품을
근 20년간 사용해 본 저로서는 드럼세탁기 쪽이 훨씬 만족도가 높았기 때문입니다.

성완석 그렇지만 이미 우리나라의 천만 가구에 이미 세탁기가 보급되어 있는데
어떻게 드럼세탁기로 바꾸게 할 수 있을까요?

손혜원 '혼수'라는 우리만의 특징적인 사회현상을 생각하면 그리 어렵지 않을 겁니다.

성완석 혼수만으로 기존 제품을 대체하기에는 너무 오랜 시간이 걸리지 않을까요?

손혜원 저축을 많이 하고 저축의 목표가 대부분 집을 늘리기 위해서인 우리나라 사람들의
의식에 그 답이 있습니다. 큰 집으로 이사를 하게 되면 주부들이 가장 먼저 하는 일이
전자제품을 바꾸는 일입니다. 더 큰 텔레비전, 더 큰 냉장고…. 따라서 드럼세탁기를
갖고 싶은 전자제품으로 만든다면 대체시장도 그리 어렵지 않게 만들어낼 수 있을
것입니다. 또한 고가의 드럼세탁기를 갖고 있다는 사실을 자랑할 수 있게 될 것이고
그 이후에는 일파만파로 퍼져나가 새로운 드럼세탁기 시장이 형성될 것입니다.

성완석 이 질문을 여러 사람에게 해보았지만 이렇게 명쾌하게 답을 준 사람은
손 대표가 처음입니다. 감사합니다.

이상은 2000년, LG전자 회의실에서 성완석 부사장과 필자가 나눈 대화 내용이다. 조사
결과에 따르면 디시워셔를 대표상품으로 밀어야 하는 상황이었으나 이에 동의하지 않은 성
부사장이 다른 프로젝트에 관한 용무로 마침 그곳에 있었던 필자에게 의견을 물어온 것이다.

LG전자의 자존심이 된 드럼세탁기 트롬 프로젝트는 이렇게 시작되었다. LG전자에서는 디오스, 엑스캔버스, 휘센의 선전에 힘입어 또 하나의 전략상품을 기획하고 있었다. 디오스가 필수 혼수품이 되었듯이 디시워셔나 드럼세탁기 중에서 필수 혼수품에 편입될 수 있는 품목을 골라 홍보·마케팅을 강화, 매출을 늘리고 수출의 전진기지로 만들어 내수의 기반을 마련하려는 의도였다. 모든 조사지표에서 디시워셔가 압도적인 선호 품목으로 나타났으나, LG전자는 우리나라와 일본을 제외한 전 세계에서 널리 사용되는 드럼세탁기를 전략품목으로 선택했다. 성완석 부사장의 결단 덕분이었다. 기존 와류식 세탁기에 비해 뛰어난 기능들을 갖고 있는 드럼세탁기 시장의 가능성을 예견한 과감한 판단이었다.

본 프로젝트는 우리나라 천만 가구의 세탁기를 모두 드럼형으로 바꿔버리겠다는 당찬 목표로 시작되었다. 드럼세탁기는 LG전자에도 또한 삼성전자에도 새로운 품목은 아니었다. 각각 벨라지오와 지펠이라는 브랜드로 이미 시장에 유통되고 있었다. 하지만 드럼세탁기 시장의 강자는 밀레, AEG 등의 독일 제품들이었다. LG전자의 '벨라지오'는 드럼세탁기, 디시워셔, 가스오븐레인지 등에 사용하는 브랜드였는데 그 중에서 과감하게 드럼세탁기만을 별도로 떼어내어 브랜딩하기로 결정했다. 시장 가능성이 큰 제품이므로 드럼세탁기만의 특화된 브랜드가 필요하다고 판단했기 때문이다.

먼저 LG 드럼세탁기 브랜딩을 위한 분석과 조사를 거친 후, 브랜드 이미지를 위한 키워드를 정리했다.(다음 페이지 참조)

시장 창출에 있어서 BI의 역할
브랜드 네임이나 디자인이 모든 것을 해결할 수는 없다. 그러나 제품력과 마케팅 능력에 큰 차이가 없다면 전략적인 BI의 역할을 기대해도 좋다.

LG 드럼세탁기 branding을 위한 요약

1. 마케팅 목표
- 제2의 디오스 만들기

⇒ 와류식 세탁기 사용자들의 대체구매
유도를 통한 전체 드럼세탁기 시장의 확대

2. 광고의 목표
- 드럼세탁기로 대체시킨다.(주부)
- 혼수로 드럼세탁기를 선택하게 한다.(미혼)

⇒ 외제보다 더 좋은 LG 드럼세탁기의
이미지 만들기

3. LG 드럼세탁기는
- 유럽 VDE 등급 최고 트리플 A 획득
 : 세탁력, 탈수, 에너지 효율성
- 7kg 대용량 : 외제 대비(5kg) 대용량
- 95℃ 삶는 세탁
- 모터의 직접구동방식(Direct Drive방식)
- 저소음 / 저진동 설계
- 30cm 와이드 도어, 180도 와이드 오픈

* 외제 브랜드 현황
Miele, AEG, siemens, Bauknecht,
GE, whirpool, blomberg, hoover,
Malber, asko 등
(가격은 100~300만 원 대 형성)

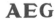

4. 드럼세탁기에 대한 소비자 인식
- 제품의 기능적인 측면
 삶는 세탁기
 건조까지 되는 세탁기
 엉키지 않아 옷감의 손상이 덜한 세탁기
 가격이 비싼 고급 세탁기
 외관이 멋진 세탁기
 빌트인 세탁기
- 외산과 국산의 인식 차이
 외산은 비싼 만큼 기능이 좋다.
 국산은 아직 신뢰가 가지 않는다.
 (일반 가전과의 차이점)
 국산은 싸구려다.
- 이미지적인 측면
 side by side냉장고(디오스, 지펠)처럼
 자랑하고 싶은 제품

5. Communication Target
- 결혼을 앞둔 신부
- 30대 중반의 주부로서 대체구매 고려자

6. 광고의 방향
- 와류식 대비 차별우위 기능성 강조
- 외산보다 앞선 기술, A/S 강점
- Young / Modern / Premium

6. Branding 과제
- 드럼세탁기의 특화된 장점 강조
- 독일스러움
- 외산 같은 브랜드
- Young & Premium
- 세련된 이미지

보인다

세탁기 안이... 둥근 입구가... 세탁물이 돌아가는 게...

세탁력이... 새로워... 고급스러워... 주방공간이...

내가 앞선 주부처럼... ...자랑할 수 있다

더 좋다

세척력이... 유럽제품이... 믿을 수 있다

기술이... 가구와 잘 어울린다... 집안 분위기까지...

가족들의 협조가 잘 된다... 대화가 통한다...

편리하다

세탁물을 확인할 수 있다... 쾌적한 세탁공간을 만든다...

가족이 공유할 수 있다... ...행복해진다 ...자유로워진다

여가시간이 많아진다... ...여러 가지로 편하다

MOF

후보안1 : **모프**

– Member of family 가족의 구성원 중 하나

– Meaning of family 가족의 의미

– Meeting of family 가족의 회합, 그 장소

– Member of furniture 세탁기도 가구의 일부

Liitto

후보안2 : **리토**

– 가구의 일부로서의 연결, 접속

– 주부와 가족과의 연결

– [핀] connection, league

TROMM

후보안3 : **트롬**

– 독일어 TROMMEL(DRUM)에서 'EL'을 떼어

　'DRUM'을 연상하도록 만든 브랜드

Vastan

후보안4 : **바스탄**

– 드럼세탁기의 세탁량이 적음을 보완하는

　크고 넓은 세탁공간

– 큰 기업, 좋은 제품

– Vast(거대한, 광대한) + –an(–의 성질의, –사람)의 뜻

AIVAN

후보안5 : **아이반**

– 모든 종류의 세탁을 완벽하게 소화하는

– 어떤 것이든 완전하게, 완벽하게

– [핀] 완전히, 전적으로

LG전자의 드럼세탁기 브랜드가 국내 드럼세탁기의 대표 브랜드가 되어야 함은 물론
드럼세탁기를 론칭하는 브랜드로까지 발전시키기 위하여, '드럼'의 의미가 가장 강하게
드러나면서도 강한 세척력, 프리미엄의 이미지까지 지닌 'TROMM(트롬)'으로 브랜드
네임이 결정되었다.

'TROMM'의 로고 디자인을 개발할 때 가능하면 디자인 요소를 절제하려고 생각했다.
그러나 너무 간결한 로고를 제안하면 마치 디자인을 덜 한 것 같은 느낌이 들까 우려되어
'TROMM'의 'O'를 집중적으로 스터디하였다. 'O'에 담으려고 했던 이미지는 '세탁기', 또는
'드럼세탁기'의 이미지였다. '세탁기'의 이미지를 위해서는 'O'를 다양하게 디자인하는 것이
유리했으나 '드럼세탁기'의 이미지를 위해서는 아무 장식도 하지 않은 정원 형태의 'O'가
더욱 효과적이었다.

'TROMM'의 'O'를 드럼세탁기를 위한 상징 아이콘으로 활용할 생각이었다. 하지만 최종적으로 결정된 안은 모든 디자인 요소를 배제한 가장 평범한 로고였다. 전자제품에 적용되기 위해서는 보다 절제된 로고가 낫겠다는 판단 때문이었다.

후보안1

TR◐MM

후보안2

TROMM

후보안3

후보안4

'TROMM'을 위한 로고 디자인 후보안은 이러한 상황을 고려하여 절제된 디자인의 단순한 안과 드럼세탁기의 특징을
잘 나타낼 수 있는 디자인 요소가 들어 있는 안 등을 다양하게 제안했다.

소비자 조사 결과에서도 알 수 있듯이, 주부들은 드럼이 돌아가면서 세탁되는 과정을 볼 수 있는 정면의 원형 세탁물 출입구를 드럼세탁기의 상징이라고 생각하고 있었다. 'TROMM'을 위한 로고 디자인 후보안은 이러한 상황을 고려하여 절제된 디자인의 단순한 안과, 'O'에 의미를 부여하여 다양하게 디자인한 안으로 구별했다.

새로운 시장을 만들어내며 크게 히트한 제품들을 분석해 보면, 어느 경우에나 마치 소비자가 기다리고 있었다고 느껴질 만큼 꼭 필요한 제품일 경우가 대부분이다. 김치냉장고나 공기청정기 같은 경우가 대표적인 예이다. 그러나 드럼세탁기는 기존의 와류식 세탁기를 전면적으로 대체시킨 제품이다. 미래의 시장뿐만 아니라 소비자 행동까지도 예측하는 이러한 판단을 내릴 수 있는 최고경영자야말로 마케팅 고수라고 할 수 있을 것이다.

'TROMM'개발의 주역이었던 성완석 부사장(2000년 당시)이야말로 탁월한 영업적 감각과 더불어, 시장을 예측하는 직관과 추진력으로 무장된 필자가 만난 최고의 CEO였다.

브랜드와 식물

필자는 자주 브랜드를 식물에 비교한다. 동물처럼 자리를 이동하거나 자신의
요구사항을 스스로 표현하지는 못하지만 만족스러운 환경에서는 잘 자라고
꽃피우며 열매 맺는다. 그 반대의 경우도 한 마디 의사표시도 못한 채 그대로
시들어서 죽어버린다. 집에서 키우는 식물들은 사람의 발소리를 듣고
자라난다는 이야기가 있다. 이 또한 브랜드가 식물과 무척 흡사한 면이다.

식물은 종자에 따라 장미도 되고 백합도 되며, 콩도 되고 보리도 된다. 브랜드를
결정 짓는 중요한 종자는 브랜드 네임이다. 브랜드 네임을 짓는 일은 종자를
선택하는 일과 같다. 콩을 원한다면 콩이 열리는 브랜드 네임을 선택해야 하며
장미를 즐기려면 장미나무를 심어야 한다.

이것이 브랜드 아이덴티티의 순리이다.

토다코사

client 토다코사 / 작업년도 2000

'TODACOSA'는 스페인어로 'everything'이라는 뜻이다. 그 의미에 맞추어 로고 디자인을 개발했다. 주 타깃이 젊은 여성임을 고려해 다양함과 즐거움, 그리고 경쾌함을 느낄 수 있도록 컬러풀한 이미지를 사용했다.

TODA COSA

누가 먼저 사용하기 시작했는지는 몰라도 '화장품 할인코너'는 우리나라 화장품 유통의 가장 중심적인 시판(시중판매의 약자)을 일컫는 명칭이었다. '할인'이 들어간 명칭도 그랬지만 제 값을 받기 어려운 분위기의 외관과, 덤핑 물건처럼 무질서하게 쌓아놓은 화장품 매대에서는 실제로 저렴한 가격만이 경쟁력이었다.

이런 상황에서도 시판 유통의 브랜드화를 꿈꾸는 앞선 생각을 가진 사람들이 있었다. 바로 명동의류를 운영하던 심진호 대표였다.
명동의류 외에도 명동 내에 다수의 화장품 점포를 경영하고 있던 심 대표는 무차별한 가격경쟁보다는 소비자에게 제대로 된 매장과 서비스를 해줄 수 있는 좀 다른 형태의 화장품 매장을 원하고 있었다.

먼저 브랜드 네임을 개발하기 위해서 기존의 명칭들을 조사, 분석해 보았다. 거의 모든 매장의 명칭들이 화장품이라는 한계를 벗어나지 못하고 있었을 뿐만 아니라 명칭에 대해서 별 관심이 없어 보였다.

todo, da
adj. 모두의, 전부의, 전, 완전한, 전부의
m. 전체, 모든 사람
adv. 모두, 전부, 전체로

cosa
f. 것, 일; 물건; 사물; 사실
pl. 세상일

무슨 일이든지 먼저 깨닫고 행동한다는 것은 앞서 갈 수 있다는 의미이다. 화장품 유통 전문가로서의 경험과 사업가의 혜안을 함께 갖춘 심 대표와 의기투합하여 하나하나 문제를 풀어가기 시작했다.

새로운 화장품 유통을 위한 브랜드 네임으로 채택된 'TODA COSA'는 스페인어로서 '모든 것(everything)'이라는 뜻이다. 화장품의 패션성을 보여주면서도 다양한 제품들을 다루는 매장의 성격에 맞는 의미를 담았으며 읽는 즐거움을 주도록 했다.
그러나 'TODACOSA'의 'to'와 'co'를 앞자로 하는 'total cosmetics'라는 슬로건을 추가했더니 아무도 'TODACOSA'의 원래 뜻을 묻지 않았다. 아마도 대부분의 사람들이 'total cosmetics'와 비슷한 뜻일 거라고 생각하는 것 같다. 브랜드 네임을 만들다 보면 처음 의도와는 전혀 다른 쪽으로 해석되는 경우가 종종 있다. 영어 'BOSOM(품, 가슴)'에서 나온 단어지만 '보송보송'의 뜻도 나쁘지 않기에 굳이 원래 뜻을 설명하지 않았던 '보솜이' 같은 경우와 마찬가지이다.

브랜드 네임이 결정된 뒤 바로 로고 디자인 작업을 시작했다. 가능하면 이름의 경쾌한 느낌을 살리면서도 다양한 의미를 담을 수 있도록 디자인했다. 로고를 정하는 데도 단 한 번의 프레젠테이션만 있었던 것으로 기억된다. 로고가 결정되고 기타 응용편을 준비하고 있는데 심 대표로부터 연락이 왔다. 연세대 앞에 마침 좋은 조건의 매장이 나와서, 처음에 준비했던 스케줄보다 몇 달 앞서서 1호 매장을 내게 됐다는 이야기였다. 필자가 하는 일이야 디자인에 관련된 일이니 기본이 모두 결정된 상황에서 별 문제될 게 없었다. 그런데 심 대표의 주문은 그게 아니었다.

BI Application
잘된 기본 디자인은 응용 디자인을 쉽게 만든다. 어디에나 응용이 편리하고 어디에 적용해도 어울린다. 또한 기본 디자인은 응용편에서 완성된다고 할 수 있다. 응용편을 운용하면서 기본 디자인의 시행착오를 점검해 볼 수 있다.

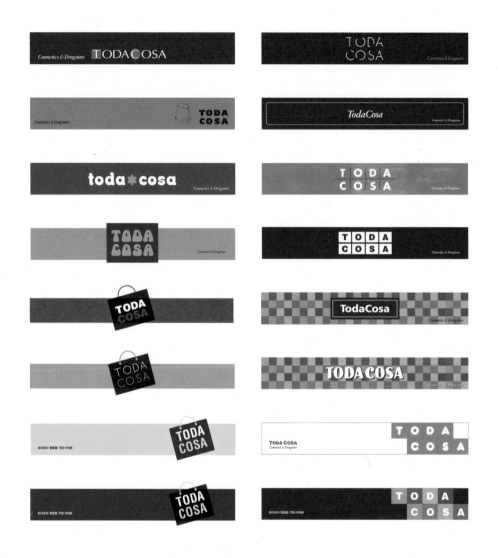

'TODACOSA' BI 프로젝트에 있어서 가장 중요한 아이템은 사인 디자인이다. 브랜드 콘셉트에 맞는 고급스러움과 친근한 이미지를 창출하기 위하여 다양한 디자인을 시도해 보았다.

후보안1

후보안2

후보안3

후보안4

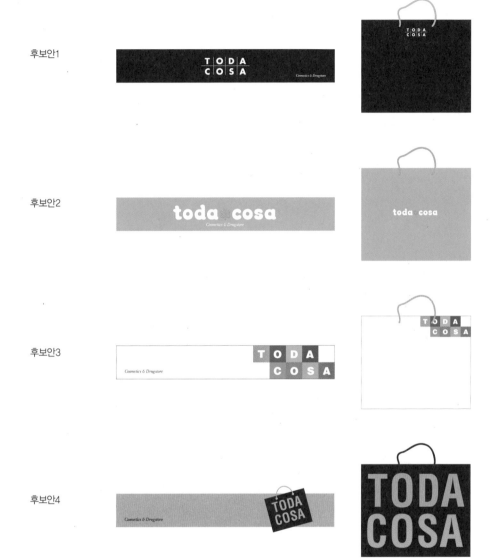

'TODACOSA' BI 프로젝트에서 사인 다음으로 중요한 아이템은 쇼핑백이다. 사인을 포함한 전체적인 브랜드 이미지에 맞도록 디자인하였는데 화이트와 블랙 두 종류의 쇼핑백을 제작했다.

임대한 매장의 특수한 상황이 문제였다. 매장 구조가 1층 30평, 2층 80평이라는 좋지 않은 조건이었다. 화장품 매장이 2층으로 간다는 것 자체가 불가능한 것이었다. 심 대표가 심각하게 물었다.

"2층으로 고객을 올라오게 할 수 있는 방법이 없을까요?" 신촌의 공사현장으로 가서 길 건너편에서 팔짱을 끼고 선 채 한 시간 동안 맞은편 건물을 바라보았다.

"일단 계단을 앞쪽으로 내주세요. 그리고 제 얘기를 잘 따라만 주신다면 제가 어떻게든 고객을 2층으로 올려보겠습니다."

그 건물은 유리로 되어 있었다. 벽을 막지만 않는다면 길 건너에서 2층 창문이 훤히 보였다. 그 자리에 뭔가 '호기심을 유발시키는 일'이 벌어지게 해 2층에 주목하게 한다면 쉽게 2층 매장으로 고객을 유도할 수 있을 것 같았다.

필자가 생각했던 '호기심을 유발시키는 일'은 2층 창문 앞에 공짜로 화장을 할 수 있게 하는 'FREE MAKEUP STAND'를 세우는 것이었다. 밖에서 더 잘 보이도록 매대마다 우산과 같은 아이캐쳐(eye catcher)를 설치하고 푸짐하게 화장품들을 디스플레이해 두면 여성 고객들의 발길을 잡을 수 있다고 생각했다. 그리고 심 대표에게 한 가지 부탁을 했다.

"매장 직원들을 잘 교육시키셔야 합니다. 오랫동안 공짜로 화장만 하고 아무것도 사지 않은 채 그냥 나가는 손님에게 절대로 눈총을 주거나 불친절하게 대하면 안 됩니다. 그리고 그런 고객을 미워하지 않도록 매장 직원들을 훈련시켜 주십시오. 그리고 2호, 3호점에도 'FREE MAKEUP STAND'를 만드셔야 합니다. 공간이 비좁더라도 그렇게 하셔야 합니다. 그것은 토다코사의 약속이니까요."

공짜 화장만 하고 한 번은 그냥 나갈 수 있겠지만 두 번째부터는 그냥 나가기 어려울 소비자들의 심정을 예측한 것이다. 그리고 토다코사가 고객들에게 뭔가를 베풀고 있다는 느낌을 지속적으로 느끼게 하는 것이 중요했다. 베푸는 척하는 것과 진심으로 뭔가를 주고 싶어하는 것의 차이는 소비자들이 더 잘 알 것이었다.

토다코사 1호점은 신촌의 명소가 되었다. 신촌 근처에서 약속을 하게 되면 세수만 한 채 외출해서 토다코사에서 화장을 완성하는 여성들이 많다고 한다. 또한 가격으로나 쇼핑 분위기로나 토다코사에서의 화장품 구입을 망설일 이유가 없을 것이다.
그리고 필자는 토다코사의 여러 대리점을 수시로 들러보고 있는데, 어느 대리점엘 가봐도 아직도 심 대표가 약속을 충실히 지키고 있는 것을 확인할 수 있었다. 화장을 하거나 쇼핑을 할 때, 아무도 눈총을 주지 않았으며 모든 대리점에 토다코사의 아이덴티티인 'FREE MAKEUP STAND'가 설치되어 있었다.

토다코사는 2009년, 젊은 여성을 위한 화장품 브랜드 TOO COOL FOR SCHOOL을 론칭하여 국내는 물론 동남아 지역에서도 큰 성과를 보이고 있다. 오랜 화장품 유통에서 얻은 경험이 이제 꽃을 피우게 된 것이라 생각한다. 심진호 대표의 선전을 기대해본다.

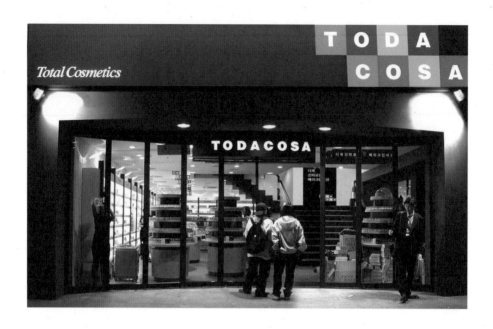

'토다코사'는 '화장품 할인코너'의 또다른 변형이었으나 브랜드 론칭 이후 한 번도 '화장품 할인코너'라고 불리지 않았다. '토다코사'는 언제나 그냥 '토다코사'로만 불린다.

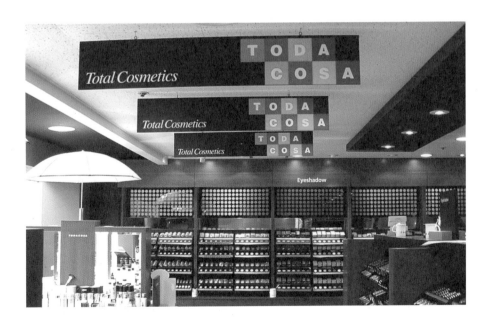

닥터자르트

client (주)바디랩 / 작업년도 2005

닥터자르트 브랜드와 개별 브랜드들이 함께 보이도록 붙여서 레이아웃했다. 또한 은색 바탕에서 잘 보이는 검정으로 'Dr. Jart'를, 흰색으로 개별 브랜드를 표시하여 차분하고 지적인 이미지를 전달할 수 있도록 하였다. 제품의 종류에 따라 흰색 부분은 밝은 톤의 다른 색을 사용하기도 한다.

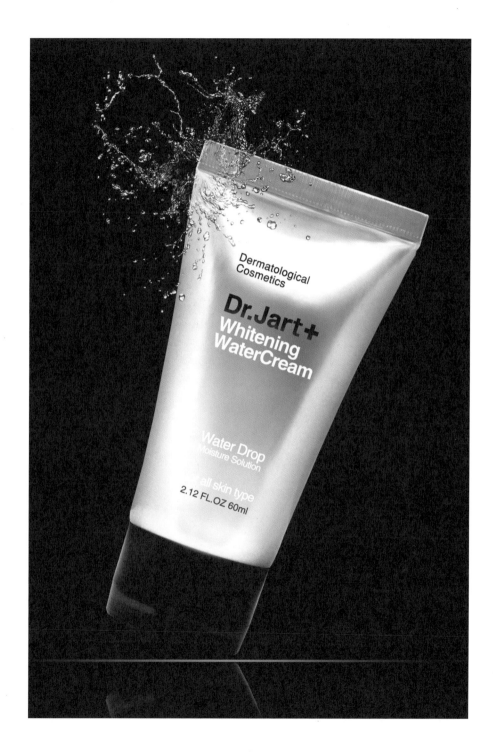

화장품 관련 프로젝트를 오래 하다 보니 화장품의 트렌드를 쉽게 읽을 수 있게 되었고, 세계적인 박람회에도 매년 참가하는 등 마치 취미생활같이 화장품 산업을 지켜보게 되었다.

그러면서 자연스럽게 관심을 갖게 된 분야가 바로 더마톨로지스트 화장품(Dermatologist Cosmetics), 또는 코스메슈티컬 화장품(Cosmeceutical Cosmetics)이라 불리는, 피부과 의사가 처방한 기능성 화장품들이다. 프랑스를 비롯한 유럽 지역에서는 이미 일반화되어 있는 제품군이지만 우리나라에는 몇몇 유명 피부과에서나 관심을 갖고 있는 정도이다. 따라서 그 브랜드나 디자인에서 발전의 여지가 많은 분야라고 할 수 있다.

강남역 소프터치피부과의 정성재 선생은 아주 우연한 기회로 만나 함께 일하게 되었다. 정 선생은 직접 개발한 '소프터치'란 브랜드의 스킨케어 화장품들을 이미 온라인을 통해서 판매하고 있었고, 필자에게 그 브랜드와 디자인에 대해 자문을 받고 싶어했다. 이미 코스메슈티컬 화장품에 대해서 큰 관심이 있었던 필자에게도 흥미로운 일이었기에 아무 조건 없이 새로운 브랜드 개발을 돕기로 약속했다. 브랜드 관련 용역비는 물론 없었고 계약서도 한 장 없는 희한한 프로젝트였다. 필자로서는 다른 마케팅 활동 없이 브랜드 네임과 디자인의 힘으로만 시장을 움직일 수 있는지 실험해 보고 싶었다. 그리고 코스메슈티컬 시장의 가능성에 대해서도 테스트해 보고 싶었다. 필자가 개발한 브랜드가 잘 되면 그때 가서 용역비를 한꺼번에 받기로 구두로 약속했다.

닥터자르트(Dr. Jart)의 'Jart'는 정성재 선생의 '정'을 'J'로, 정 선생이 만드는 화장품을 'art'로 하여 합성한 브랜드 네임이다. 그러나 얼핏 보면 독일 의사의 이름같이 보이도록 하였다. 브랜드의 어원이 어찌 되었든 소비자들은 그저 쉽고 단순하게 주관적으로만 이해할 뿐이다.

닥터자르트 제품들을 다른 피부과의 제품들과 차별화하기 위해서 메탈 느낌이 그대로 노출되어 있는 튜브 용기를 주로 사용하였다. 그리고 로고나 표기사항들도 가장 간결한 형태와 색상, 그리고 레이아웃으로 마무리하였다. 코스메슈티컬 화장품의 특징은 피부과 의사가 관여돼 있다는 점이고 이것을 소비자 관점에서 바라보면 '기능성'이 뛰어나다는 뜻이다. 가격 대비 질이 좋을 것이라는 점과 의사가 관여되어 있다는 장점을 표현하기에는 가장 단순하고 절제된 디자인이 답이었다.

처음에 5종류의 제품으로 시작한 닥터자르트는 순식간에 15종으로 늘어났고, 일부 시판 유통과 온라인망을 타고 소리 없이 자리를 잡아가고 있다. 또한 동종업계의 브랜드나 디자인 중에서 가장 전문성이 돋보인다는 평을 받고 있다.

나중에 브랜드가 크게 성공하면 한꺼번에 용역비를 받기로 했으나, 정 선생의 배려로 크로스포인트의 전 직원은 최고의 실력과 시설을 자랑하는 강남역 소프터치피부과에서 모두 공짜로 피부 관리를 받고 있다. 가끔은 이렇게 전문성을 서로 교환하는 일도 즐겁다.

PEELING
GEL

for all skin types

Natural Skin
Renewal Program
1.69 FL.OZ 50ml

Dr.Jart+
Dermatological Cosmetics

ENZYME
CLEANSING
FOAM

for all skin types

Skin Moisturizing
Foam Cleanser
5.29 FL.OZ 150ml

Dr.Jart+
Dermatological Cosmetics

Dermatological
Cosmetics

Dr.Jart+
K-Serum

Anti-red vitamin-K serum

for all skin types
20ml

Dermatological Cosmetics

Dr.Jart+
Renewal Serum

Intensive Cellular Renewal Serum
professional cellular activating formula

for all skin types

Dermatological
Cosmetics

Dr.Jart+
White Care.

Intensive Whitening Essence
professional anti-pigment formula

for all skin types
30ml

Dermatological Cosmetics

Dr.Jart+
Lifting Cream

Anti-Wrinkle Lifting Rejuvinater

ENZYME
CLEANSING
POWDER

for all skin types

Purifying Cleanser
3.53 FL.OZ 100ml

Dr.Jart+
Dermatological Cosmetics

ENZYME
CLEANSING
MILK

for all skin types

Make-up Re

3.53 FL.OZ i

Dr.Jart

Dermatological Cosmetics

SKIN
MIST
for all skin types

and Sebum Balancer
10.6 FL.OZ 300ml

Dr.Jart+
rmatological Cosmetics

REJUVENATING
BLEMISH BALM
for all skin types

Anti-Irritant Concealer
1.69 FL.OZ 50ml

Dr.Jart+
Dermatological Cosmetics

Dermatological
Cosmetics

Dr.Jart+
Whitening
WaterCream

Water Drop
Moisture Solution

2.12 FL.OZ 60ml

EYE
CONTOURING
ESSENCE
for all skin types

Intensive
Anti-Wrinkle Formula
1.69 FL.OZ 30ml

Dr.Jart+
Dermatological Cosmetics

LIFTING
CREAM
for all skin types

Anti-Wrinkle
Lifting Rejuvinater
2.47 FL.OZ 70ml

r.Jart+
atological Cosmetics

Dr.Jart+
Lifting Cream
Dermatological Cosmetics
Anti-Wrinkle Lifting Rejuvinater

Dr.Jart+
Whitening Cream
Dermatological Cosmetics
Concentrated Whitening Balancer

소비자 언어로 소통하기

보솜이 / 미녀는석류를좋아해 / 하늘보리 / V=B 프로그램

주관이 강한 생산자 언어로는 자기의 이익에 충실한 소비자들과 소통하기 힘들다.
디자이너는 생산자 언어를 소비자 언어로 전환시키는 기술자다. 언어 전환을 통한
소통은 시장에서의 설득력으로 이어진다. 설득력의 차이는 디자이너 역량의 차이다.

보솜이

client (주)대한펄프 / 작업년도 1994

'보솜이'의 첫 패키지에는 월트디즈니의 '미키'와 '미니'를 활용했다. 월트디즈니와의 계약이 만료된 후 '봄이'와 '솜이' 캐릭터를 개발, 제안하였으나 채택되지 않았다. 그때 새로운 캐릭터를 개발했었다면 훨씬 더 효율적인 커뮤니케이션을 할 수 있지 않았을까 하는 아쉬움이 있다.

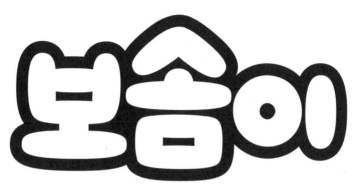

브랜드 네임을 개발하는 방법은 다양하다. 어떤 특별한 법칙을 만들어 거기에 꿰어맞추기보다는 개발해야 하는 브랜드의 이미지에 맞춰 풍부한 상상력을 동원하는 것이 중요하다.

'보솜이'가 태어나던 1994년, 기저귀 시장의 일등 브랜드는 '하기스'였고 이등은 '팸퍼스(P&G)'였다. 대한펄프에는 이미 몇 종류의 일자형 기저귀가 있었으나 매출은 미미한 수준이었고, 새로운 팬티형 기저귀 브랜드를 개발하는 작업이 필자에게 의뢰되었다. 우리의 목표는 부동의 이등 자리를 차지하는 것이었다. 기저귀는 아기용품이지만 엄마가 사는 제품이다. 그러나 기저귀에는 아기가 좋아할 만한 요소들이 자주 등장한다. 아마도 엄마들이 기저귀를 살 때 '우리 아기가 좋아할 것'을 염두에 두고 사기 때문일 것이다. 대한펄프를 위한 기저귀 브랜딩의 핵심 키워드는 '사랑', 즉 엄마와 아기와의 사랑이었다.

소비자 언어로서의 '보솜이'
'보송이'와 '보솜이'의 차이는 '송'과 '솜'의 차이다. 필자가 이 차이를 크게 생각하는 이유는 '솜'에는 소비자의 이익이 들어 있기 때문이다. 기저귀의 재료인 '솜'이 브랜드에 들어 있을 때 누구나 잠재적으로 흡수력의 우수성을 떠올린다.

가슴

1. [흉부] the breast ; the chest ; the bosom(품) ; the bust(여자의)

- 가슴을 드러낸 bare-bosomed
- 가슴의 털 hair on the chest ; breast down(새의)
- 가슴이 풍만한 full-bosomed ; busty
- 가슴에 품다 embrace ; hug ; hold in one's arms
- (여자가) 가슴이 납작하다 be flat-chested
- 가슴을 쓰다듬다 pass one's hand over one's chest ;
 [안심하다] feel relieved ; have a sigh of relief
- 가슴을 펴다 puff one's chest out ; throw out one's chest
- 가슴에 훈장을 달다 wear a decoration on one's breast
- 그 여자는 미끈한 다리, 풍만한 가슴, 멋있는 곡선미 등을 다 갖췄다.
 She is leggy, bosomy, curvacious, everything

2. [심장] the heart

- 가슴이 터지도록 울다 cry(sob) one's heart out
- 슬픔으로 가슴이 찢어질 듯하다 My heart almost bursts with grief
- 가슴이 뛴다(두근거린다) My heart throbs(beats fast, leaps), or My heart leaps(jumps) up

3. [마음] one's heart ; one's mind ; feelings

- 가슴이 답답하다 feel oppressed in the breast(chest) ; one's heart is choked 《with》
- 가슴이 뭉클해지다 feel(have) a lump in one's(the) throat
- 가슴이 후련하다 feel much relieved
- 기대로 가슴이 부풀다 be buoyant with expectations
- 가슴에 사무치다 pierce(come home to) one's heart
- 가슴에 품다 bear ; hold ; entertain ; cherish ; harbor
- 가슴을 태우다 pine(sigh) for ; burn with passion 《for a person》
- 아버님의 훈계는 가슴을 찌르는 듯했다 My father's reproof went home to my heart

4. [옷 가슴] the breast

'사랑'이라는 단어의 뜻에 필자가 혹시 놓친 것이 있을까 해서 국어사전, 영어사전을
꼼꼼히 뒤졌다. 그런 다음 '엄마와 아기와의 사랑'을 의미하는 좀 더 구체적인 단어를
찾아보았다. 젖을 먹일 때의 그 따뜻한 체온이 전해질 것 같은 그런 이미지를 찾기 위해
'가슴'이라는 단어를 한영사전에서 찾아보았다.

미처 생각지 못했던 이렇게 많은 다양한 '가슴'들이 있었다. 그러나 필자가 원하는
'가슴'은 '엄마의 품'을 뜻하는 '가슴'이었다. 맨 윗줄에서 '품'이라는 의미의 'bosom'이라는
단어를 발견하는 순간 떨리는 마음을 금할 수가 없었다. 필자가 원하던 바로 그런
단어를 발견한 것이다. 필자의 머릿속에서 이미 'bosom'은 '엄마의 품'을 떠나 다른
뜻으로 전이되어 있었다.

[bz]이라는 원래의 발음 또한 중요한 것이 아니었다. 영문 브랜드 네임을 만드는 데 가장
합리적인 구조로서 자음과 모음이 가지런히 반복되고 있는 'bosom'은 필자에게는 그저
'보솜'이었다. 기저귀를 고르는 데 가장 중요한 요소인 '보송'보다 더 업그레이드되어서
'솜'의 흡수력까지도 암시하고 있는 새로운 브랜드 '보솜'이었다. 좀 더 읽기 편한 구조를
위해서 의인화 어미 '~이'를 붙여 '보솜이'로 기저귀 브랜드를 완성하였다.

'보솜이'라는 브랜드 네임이 당연히 '보송보송'에서 나왔을 거라고 모두들 추측하지만 '보송'에서 '보솜'을 유추해 내기 위해서는 그야말로 천재적인 역발상이 필요하다. 아쉽게도 필자에게는 그런 기발한 천재성은 없다. 그러나 브랜드가 필요로 하는 이미지를 폭넓게 상상할 수 있고, 그 이미지에 딱 들어맞는 적확한 이미지를 찾거나 만들어낼 수는 있다.

본 책에 실린 브랜드들 중 '보솜이'는 가장 오래된 브랜드이다. 그러나 '보솜이'라는 브랜드가 만들어진 과정을 꼭 이야기하고 싶었다. 필자가 당시에 디자인한 것과는 다른 디자인이지만 아직도 시장에서 '보솜이'를 만날 수 있다는 사실은 다행스러운 일이 아닐 수 없다.

미녀는석류를좋아해

client (주)롯데칠성음료 / 작업년도 2006

'미녀는석류를좋아해' 패키지 디자인의 특징은 세 가지로 요약할 수 있다. 첫 번째 특징은 레드 일색이던 기존 석류음료 제품들과는 달리 레드와 화이트를 크게 구분하여 레이아웃을 한 것이다. 그 다음으로는 브랜드 네임의 독특함, 그리고 '미녀' 캐릭터를 활용해 브랜드를 더욱 특화시킨 것이다.

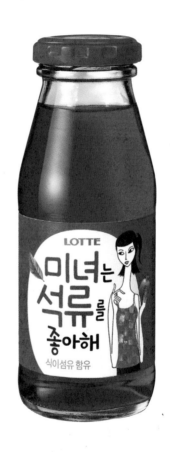

오랫동안 정성 들여 힘들게 작업한 브랜드가 시장에서 기대에 못 미치는 결과를 보이는가 하면 그 반대의 경우도 가끔 일어난다. '미녀는석류를좋아해'의 패키지 디자인 작업이 바로 그런 예이다.

롯데칠성음료의 '하이콜라겐' BI 작업을 진행하며 이종원 대표에게 보고하던 자리에서 마침 진행 중이던 석류음료를 볼 수 있었다. 이미 '2%부족할때'의 브랜드 네임을 직접 만든 것으로도 유명한 이 대표가 또 하나의 브랜드를 직접 개발한 것이 바로 '미녀는석류를좋아해'였다. 기존의 석류음료였던 '모메존석류'를 대체하기 위해서 새로운 브랜드 네임을 만들었다고 자랑하며 필자에게 새로운 브랜드 네임에 대한 평을 물었다. '미인'이 상표법상 문제가 있기 때문에 어쩔 수 없이 사용한 '미녀'가 나름대로 독특했고 '미녀는 석류를 좋아한다'가 아니라 '미녀는 석류를 좋아해'라고 단호하게 끊어 말하는 문장 또한 한 번 들으면 잊을 수 없는 구조를 지니고 있었다. 그러나 지나치게 긴 브랜드 네임이나 석류 그림 등의 요소가 자칫 복잡해질까 우려되었다.

좋은 이름이라고 칭찬한 후 이 제품의 패키지 디자인을 필자가 하면 빠르고 쉽게 할 수 있으니 맡겨달라고 했다. 물론 디자인료는 받지 않고 공짜로 하겠다는 뜻이었다.

브랜드 네임을 만들 때 일부러, 또는 어쩔 수 없이 긴 이름을 제안하는 경우가 있다. 이럴 때 주의해야 할 점은 원래의 이름이 길더라도 소비자는 절대로 그 이름 전체를 다 불러주지 않는다는 사실이다. 소비자들은 자연스럽게 줄여 부르게 되는데 그 줄인 이름이 억지스럽거나 불편하면 만드는 측에서 아무리 유도해도 쉽게 따라 부르지 않는다. 줄인 이름은 자연스럽게 도출될 수 있는 발음이나 구조, 의미여야 한다. 생산자가 의도한 대로 쉽게 소비자를 따라오게 하는 역할은 당연히 디자인의 몫이다.

'참眞이슬露'의 로고 디자인도 한자와 한글, 진한 초록과 밝은 초록을 이용해 의도적으로 '참이슬'로 읽히도록 했고 '참나무통맑은소주'는 위아래 두 단으로 로고를 배치해서 맨 첫 글자 두 자를 자연스럽게 연결하도록 했다. 마침 '하이콜라겐'을 위해서 개발해 놓은 캐릭터 후보안이 여러 개 있었다. 그 중에 하나를 골라서 사용하면 여성 취향의 제품 이미지와 딱 맞아 떨어질 것 같았다. 실제로 디자인을 하기에 앞서 세우는 디자인 전략은, 디자인하는 시간을 줄여주고 효과를 높여주는 큰 역할을 한다.

긴 브랜드 네임의 예
– 참나무통맑은소주 : 참통소주
– 행복이가득한집 : 행가집
– 참眞이슬露 : 참이슬

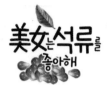

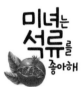

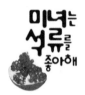

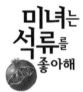

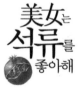

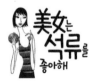

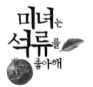

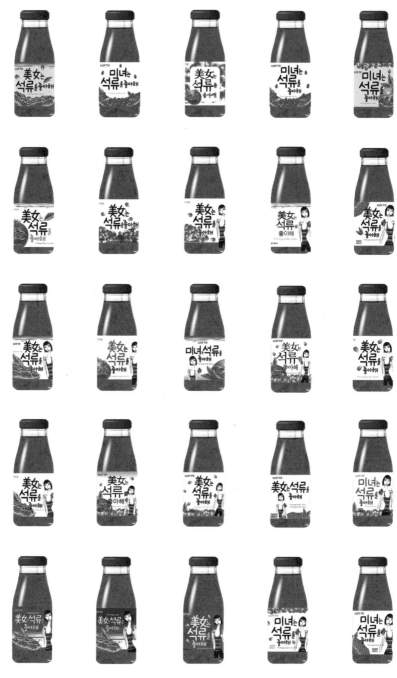

독특한 브랜드 네임과 석류 그림, 그리고 캐릭터의 크기와 위치를 정하기 위해서 여러 가지 디자인을
해보았다. 또한 '미녀' '석류' '미녀석류' 등의 타이포그라피를 다양하게 디자인했다.

'미녀는석류를좋아해'의 경우, 캐릭터를 사용하는 것과, 원래의 브랜드 네임을 사용하되 '미녀석류'로 보이게 하는 것이 중요한 디자인 전략이었다. 이렇게 중요한 전략들을 미리 결정하고 디자인을 시작하게 되면 많은 시간과 노력을 줄일 수 있다. 크로스포인트를 경영하는 데 있어서 필자의 가장 큰 역할 또한 커뮤니케이션 콘셉트와 디자인 전략을 세우는 일이다. '미녀는석류를좋아해' 패키지 디자인을 완성하는 데에는 일주일도 채 걸리지 않았다. 전체를 덮었던 빨간색을 줄이고 자연스러운 석류 형태의 원과 두 개의 공간으로 나눠서, 전체적으로 깔끔해졌을 뿐만 아니라 브랜드 로고에 더욱 주목할 수 있게 되었다. 또한 '미녀석류'로 쉽게 줄여 읽히도록 로고 글자들의 크기를 조절한 후 캐릭터와 조화를 이루도록 하여 다른 경쟁 브랜드들이 쉽게 따라올 수 없는 독특한 석류음료 패키지 디자인을 완성했다.

'미녀는석류를좋아해'의 성공은 오로지 이종원 전 대표의 직관 덕분이다. 전문가보다도 더 브랜드 네임을 잘 만들었을 뿐만 아니라 시장을 읽어내는 남다른 감각으로 원래 있던 제품에 옷만 갈아입혀서 새로운 시장을 만들어낸 것이다.
성공하는 브랜드에는 언제나 확실한 역할을 하는 주역이 있다.

디자인 전략 세우기의 실례
BI 또는 패키지 프로젝트를 진행할 때 필자가 가장 먼저 하는 일은 브랜드 요소들 간의 우선순위를 정하는 것이다. 강조할 것과 버릴 것, 그리고 강조할 필요까지는 없으나 꼭 넣어야 하는 필수 표기사항들을 정리한다. 그 다음 할 일은 우선순위의 브랜드 요소를 강조하는 방법에 대하여 연구하는 것이다. 이 과정에 특별한 방법이나 노하우가 있는 것은 아니지만 가치 있는 요소들을 있는 그대로 볼 수 있는 능력은 필요하다.

하늘보리

client (주)웅진식품 / 작업년도 2005

'하늘보리'의 패키지 리뉴얼 디자인은 어찌 보면 바뀐 것이 거의 없다고도 할 수 있다. 브랜드 로고 타입도 동일하고 패키지의 전체적인 색상도 기존의 것을 그대로 사용하였다. 그러나 자세히 보면 '하늘보리' 한 자 한 자의 간격을 줄여서 더욱 짜임새 있게 하였고 블루 색상을 브라운으로 바꾸었다. 그리고 '탄산음료'가 아닌 '보리차'라는 것을 쉽게 알 수 있도록 '茶'를 추가했다. 또한 '하늘'의 면적은 줄이고 '보리'의 면적을 넓힘으로써 더욱 구수한 보리음료임을 강조했다.

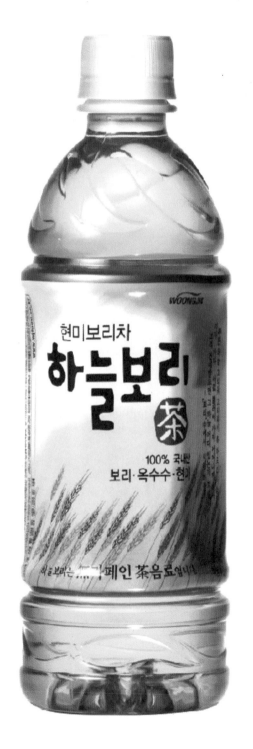

'하늘보리'의 디자인 리뉴얼 작업을 의뢰받을 때까지 필자는 하늘보리를 단 한 번도 마셔본 적이 없었다. 그 이유는 하늘보리를 당도가 높고 톡 쏘는 맛을 가진 보리탄산음료라 생각했기 때문이다. 브랜드 전문가로서 생각을 너무 많이 한 탓인지는 몰라도 '보리'에 '하늘'을 붙인 이유가 '보리차'에 '탄산'을 넣은 것이 아니고서는 잘 이해되지 않았다.

이름은 누구나 지을 수 있고 무엇이든 이름으로 붙일 수 있다. 그러나 잘 팔리기 위한 브랜드 네임은 아무나 지을 수 있는 게 아니다. 단어 한 개, 글자 한 자도 이유나 명분이 뚜렷해야 서로 합성을 하든지 차용을 할 수 있다. 또한 일등의 아류제품으로 만족하겠다고 결심하지 않은 바에야 경쟁제품을 쉽게 따라할 수도 없다.

제품의 속성과는 상관없이 브랜드 네임의 느낌만을 이야기하자면 '하늘보리'는 매우 낭만적이고 창의적인 브랜드라고 할 수 있다.

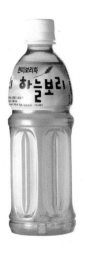

그러나 앞에서도 이야기했지만 구수한 보리차를 탄산음료라고 오해할 여지가 있는 '하늘'이라는 단어가 실제로는 제품 이미지를 전달하는 데에 방해가 되고 있었다. 게다가 인쇄가 짙게 되어 탁한 하늘색으로 꽉 찬 캔 디자인은 구수한 보리차를 찾는 이의 손길을 기대하기 힘들게 만들었다.

이러한 오해의 소지가 있는 요소들을 그대로 놔둔 상태로는 마케팅 효율이 낮을 수밖에 없었다. 그런데도 필자에게 프로젝트가 수주될 당시까지도 기존 브랜드 네임에 대한 문제점이 거론되지 않고 있었다. 그 이유는 소비자 조사에서 나타난 '하늘보리' 브랜드에 대한 좋은 평가 때문이었다. 자료를 받아보지 않고서도 충분히 상황을 짐작할 수 있었다. 제품의 속성과는 무관하게 '하늘보리'라는 브랜드 네임에 대해서 소비자에게 물었으니 당연히 호감으로 나올 수밖에 없었다. 따라서 필자는 다음과 같은 디자인 리뉴얼 목표를 세웠다.

1. '하늘보리'를 사용하면서도 제품의 속성을 명확하게 전달해야 한다.
2. 기존 '하늘보리' 소비자들이 받을 브랜드 쇼크를 줄여야 한다.
3. 보리음료 시장의 대표성을 갖도록 이미지를 만든다.

브랜드 쇼크란?
브랜드 이미지가 급격히 바뀌었을 경우 기존 소비자들이 받는 이질감. 일등제품 브랜드 리뉴얼의 경우 언제나 브랜드 쇼크를 주의해야 한다.

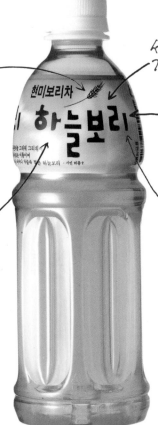

'보리'를
더 많이, 더 구체적으로표현
'보리'부분의 색상을
식감이들도록 수정

세로구릭션을
가로로수정

기존의로고는 그대로 사용하되
청색대신 보리차의 맛을
느낄수있는 브라운 색으로수정

하늘 면적을 줄이고
하늘색을 밝게수정

'보리차'로느낄수있도록
'茶'를 추가

현미보리차

하늘보리

 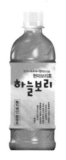 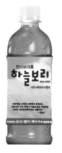 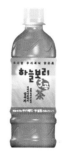

 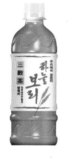 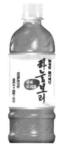 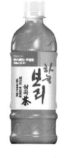 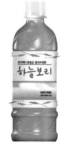

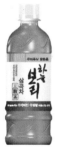 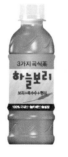

경쟁력 있는 브랜드 네임을 만드는 전문가라면 기존 브랜드 네임의 장단점을 판단해서 대안을 낼 수 있어야 한다. 그 대안이라 함은 새롭게 이름을 바꾸는 것뿐만 아니라 여러 가지 창의적인 방법론을 제시하는 것도 포함된다. 필자가 디자인과 브랜딩을 함께 아우르며 작업할 수 있어서 얻는 장점 역시 브랜드 전반의 문제점을 브랜드 네임과 디자인, 두 방향에서 서로 보완하며 해결할 수 있다는 것이다.

'하늘보리'라는 브랜드 네임이 갖고 있는 문제점을 제대로 간파하고 있다면 제품의 아이덴티티 개선은 그다지 어려운 일이 아니었다.
마치 원인 모를 통증을 호소하는 환자에게 의사가 정확한 진료 결과를 알려주며 그 병을 고쳐주는 과정과 비슷하다고 할 수 있다. 처음에는 몰랐지만 알고 보면 아주 단순한 방법으로 심각한 문제점들을 쉽게 해결한 사례는 수없이 많다. 특히 포장 디자인의 경우 제한된 공간에서 제한된 요소 몇 가지로 이루어지기 때문에 문제점을 찾기도 쉽고 해결하기도 쉽다.

하늘보리, 리뉴얼을 위한 디자인 기준

1. 음료의 이미지를 최소화하고 '차(茶)'와 '물'의 중간 이미지를 디자인한다.
2. 사서 먹을 만한 가치가 있는 '보리茶'의 이미지를 개발한다.
3. '하늘'을 줄이고 '보리'를 늘린다.
4. '하늘보리'를 '하늘보리茶'로 한다.
5. 페트병과 캔의 이미지를 가능한 한 동일하게 디자인한다.

이제 일반 음료가 아닌 물과 경쟁하게 된 몸에 좋은 보리차 '하늘보리茶'는 더욱 밝고 산뜻한, 맑고 구수한 보리차의 이미지로 다시 태어나게 되었다.

V=B 프로그램

client (주)태평양 / 작업년도 2001

'V=B 프로그램' 네이밍에서는 태평양이 갖고 있는 이미지에서 Beauty와 Vitality의 이미지를 분리해, 외적인 아름다움과 내적인 아름다움이 일맥상통한다는 것을 강조했다. 디자인에서는 자연친화적인 소재와 디자인을 제안하고, 제품의 속성을 쉽게 이해할 수 있도록 12가지 픽토그램 형식의 아이콘들을 디자인했다.

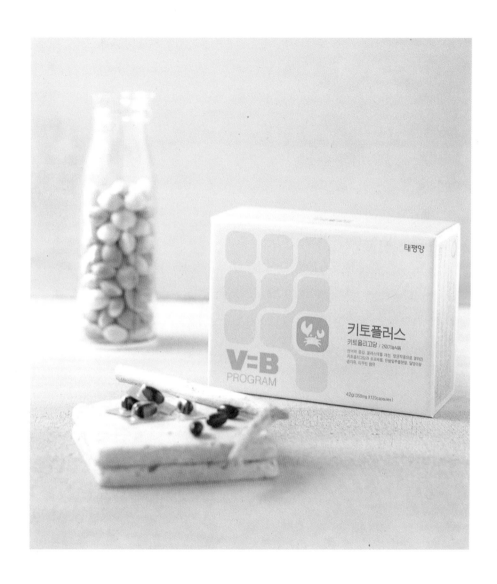

브랜드의 핵심은 언제나 브랜드 자체가 가지고 있는 본질이다. 그러나 브랜드의 본질이라는 것이 각 브랜드마다 너무나 다양하고 독특한 특징을 지니고 있기 때문에 변별력 있는 BI를 만들어내기 위해서는 객관적이고 정교하게 브랜드의 현존하는 가치를 분석해야 한다.

기업에서는 제품 하나를 출시하기 위해서 오랫동안 심도 있게 분석하며 연구하지만 소비자들은 단순하게 선택한다. 이렇게 단순한 소비자의 언어를 헤아리는 것이 아이덴티티 작업의 핵심이다. 물건을 사는 소비자 입장의 쉽고 단순함과 물건을 팔아야 하는 어렵고 복잡함에 대해 동시에 고민하는 일, 평소에 전혀 관심도 없었던 남의 물건을 잘 팔리게 해야 하는 이 어려운 일이 브랜드 아이덴티티 작업이다.

2002년 태평양에서 생산·판매하는 건강식품의 BI 의뢰를 받았다. 키토산, 비타민 등
주로 여성들을 위한 제품들로 유통 채널은 화장품과 동일한 방문판매였다. 태평양의
건강식품에는 개별 브랜드만 크게 강조되어 있을 뿐 '태평양'은 그저 제조원 정도로
한구석에 조그맣게 표시되어 있었다. 필자에게 주어진 과제는 태평양의 건강식품을 위한
통합 브랜드 네임 개발을 포함한 BI 및 패키지 시스템을 개발하는 일이었다. 건강식품
전체를 위한 브랜드를 새로 개발하려는 이유는 화장품 이미지가 강한 '태평양'과
건강식품 사이의 괴리 때문이었다. 새로 개발해야 할 브랜드는 당연히 건강식품의 판매에
도움을 줄 수 있는 효율적인 브랜드여야 했는데 필자의 생각으로는 '태평양'과 건강식품
간의 연결고리를 만드는 일이 우선적으로 해결해야 할 과제였다.

아무 건강식품에나 다 통용되는 그런 브랜드가 아니라 정확하게 태평양을 위해서
만들어진, 태평양이기에 딱 어울리는 브랜드를 만들어내야 했다. 브랜딩 콘셉트의 뿌리를
구축하는 일 자체가 태평양의 현존하는 가치로부터 출발했다.

통합 브랜드 네임 개발
통합(패밀리) 브랜드는 개별 브랜드와는 달리 제품군 전체를 커버할 수 있어야 한다. 그렇게 하기 위해서는 브랜드
이미지 수용의 폭이 커야 하며 활용이 편리해야 한다. 어떤 개별 브랜드와 함께 적용되어도 통합 브랜드로서의 위상을
지킬 수 있어야 한다.

화장품 분야에만 한정되어 있었던 태평양의 이미지를 확대시키기 위해서 '화장품(Cosmetics)'이라는 주관적이고 한정된 이미지 대신, 보다 확장된 의미의 '아름다움(Beauty)'이라는 단어를 대표 이미지로 채택했다. 그리고 '내적인 아름다움(Inner Beauty)'과 '외적인 아름다움(Outer Beauty)'으로 태평양의 사업활동을 분리했다. 물론 새로운 브랜드의 명분을 위해 가상으로 정의한 것이다. 기존의 화장품 사업을 아우터뷰티(Outer Beauty), 즉 외적인 아름다움을 위한 것이라고 한다면, 새로 시작할 건강식품 사업은 이너뷰티(Inner Beauty), 즉 내적의 아름다움을 위한 것이라고 정의했다. 또한 진정한 의미의 'Beauty'란 'Vitality'까지도 포함할 수 있어야 한다고 생각했다.

Vitality is just Beauty

- 진정한 아름다움이란 건강미이다.
- 건강만이 진정한 아름다움이다.
- 건강함과 아름다움은 같은 말이다.

COSMATRIX

후보안1 : **코스매트릭스**

– Matrix A ＝ N(열)×M(행)

– 미용의 M by N

– 미용 범위의 확대

– Cosmetic+Matrix

LB Living Beauty

후보안2 : **엘비**

– 살아 있는 아름다움

– 생활 속의 미인

– 쉬운 발음

VtBt

후보안3 : **비티비티**

– Vital Beauty ＝ 생기 있는 아름다움

– 내면에서 우러나온 아름다움

– 리드미컬한 발음

VBprogram
Vitality is just Beauty

후보안4 : **비피프로그램 / 비비피**

– Perfect Beauty Program

– 외유내강 ＝ 완벽한 아름다움

– Vitality Beauty

'태평양'의 건강식품 브랜드 네임을 위해서 네 가지 후보안을 준비했다. 화장품 회사가 건강식품에 영향을 줄 수 있다면 어떤 것이 있는지 생각해 보았다. '건강한 아름다움'이라는 연결고리로 '화장품'과 '건강식품'을 이을 수 있었다. 최종적으로 네 번째 안이 채택되었다.

후보안1

후보안2

후보안3

후보안4

'V'와 'B'의 관계를 브랜딩의 의미에 맞추기 위하여 여러 가지 형태를 디자인하였다. 최종결정안은 가장 간결한 형태로, 'PROGRAM'을 붙임으로써 더욱 탄탄한 브랜드 체계를 구축하였다.

태평양 건강식품의 새로운 브랜드 'V=B 프로그램'은 Vitality is just Beauty의
줄임말이다. Beauty를 다루는 회사에서 Beauty의 또 다른 표현인 Vitality까지 사업을
확대하는 것은 지극히 자연스러운 일이었다. 'V=B 프로그램'은 '태평양'과 '건강식품'
사이의 문제를 명쾌하게 해결하면서 기업의 활동범위까지 확대시켜 준 효율적인
브랜드라고 할 수 있다.

VBProgram	VBProgram	**VB**Program	**V=B**PROGRAM
V&Bprogram	**VB**PROGRAM	**V=B**program	**VBProgram**
ᵥBprogram	**V+B**Program	**V&B**program	**VB**program
V&BProgram	**VB**program	V&Bprogram	V&Bprogram

V=B
PROGRAM

V=B
VBprogram

V=B
PROGRAM

V=B
PROGRAM

V=B
PROGRAM

V&B
Program

V+B
Program

V=B
PROGRAM

V=B
VBPROGRAM

V=B
VBprogram

V=B
VBFORMULA

V=B
EQUALIZER

V=B
program

V=B
PROGRAM

V=B
PROGRAM

V=B
PROGRAM

'V=B 프로그램'이라고 브랜드 네임이 확정된 상황에서 구체적인 타이포그라피를 적용해 보았고 브랜드
로고로서 가치가 있는 디자인적인 요소들을 연구했다.

브랜드 네임과 로고 디자인이 결정되면서 바로 패키지 시스템 디자인 구축을 시작했다. 기존의 번쩍거리는 코팅과 금박을 모두 없애고 자연친화적인 소재와 디자인을 제안했다. 각기 다른 규격으로 되어 있는 제품 종류별 다양한 패키지들에도 적용이 편리하도록 모듈화된 디자인 주제를 채택하여 융통성 있게 누구나 활용할 수 있도록 디자인했다.

또한 치료, 예방 효과가 있는 제품들은 바이탈(Vital) 라인, 미용 관련 제품들은 뷰티(Beauty) 라인으로 나눠서 각각 연초록색과 연분홍으로 색상을 구분하였다. 제품의 속성들을 쉽게 설명하기 위해서 12가지 픽토그램 형식의 아이콘들을 디자인했는데, 구체적인 설명 없이도 누구나 이해할 수 있도록 쉽고 따뜻한 느낌이 나게 했다.

좋은 브랜드는 순리에 따라 자연스럽게 설명될 수 있어야 한다. 뿐만 아니라 좋은 브랜드는 마케팅 비용을 절감시켜 준다.

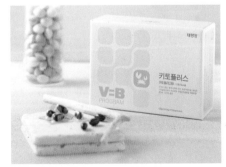

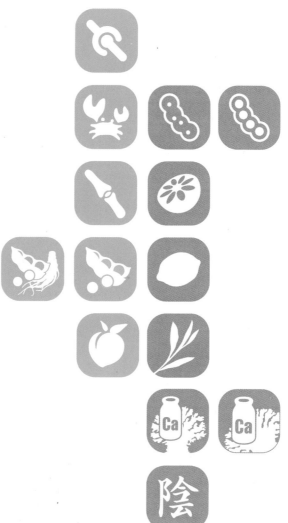

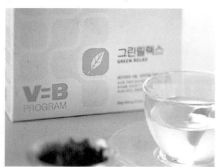

디자인의 힘

엑스캔버스 / 레종 / 레종 리뉴얼 / 화요

언어·이상의 내용을 전달하고 싶을 때 우리는·디자인을 한다. 디자이너는 언어가 갈 수 없는 세계를 자유롭게 넘나든다. 디자인으로 소통하는 세상은 아름답고 풍요로우며 더욱 강하다.

엑스캔버스

client (주)LG 전자 / 작업년도 2001

'CANVAS'는 기존의 로고에 약간의 가독성을 가미하고 조금 두껍게 두께 조정을 했다. TV에 로고를 적용할 면적이 넓지 않은 상황이라, 'X'와 'CANVAS'가 상호보완되도록 'X'의 이미지를 정리했다. '엑스캔버스'의 브랜드 파워가 상승하면서 'X'의 가치는 저절로 올라가게 되었고 'X'는 LG전자를 대표하는 아이콘이 되었다.

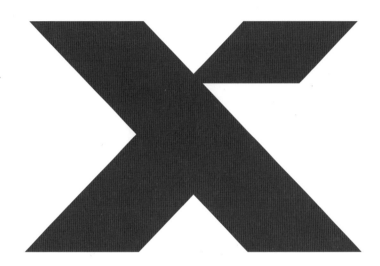

2000년, 삼성이 '명품'이라는 브랜드로 텔레비전 시장을 석권하고 있을 때 LG의 브랜드는 '아트비전'이었다. 또한 삼성이 29인치 이상 대형 텔레비전의 브랜드를 '파브'로 정하고 본격적인 마케팅을 벌였을 때 LG에서 맞대응한 브랜드는 '플래툰'이었다.
그리고 본격적인 대형 텔레비전의 시대가 도래했을 때에도 삼성은 프로젝션 텔레비전 브랜드를 기존에 사용하던 '파브'로 하여 브랜드 파워를 키워나갔으나 '평면 텔레비전'의 의미로 브랜딩된 LG의 '플래툰'으로는 '파브'를 상대하기에 역부족이었다.

텔레비전 브랜드 이미지의 열세를 만회하기 위해 수년간 고심하던 LG는 미국의 유명한 브랜딩 회사에 의뢰해서 '엑스캔버스'라는 브랜드를 얻게 되었다. 지금까지 국내에서 사용한 텔레비전의 브랜드 네임들과는 패러다임부터 전혀 다른 텔레비전 브랜드인 '엑스캔버스'의 도움으로 30인치 이상 대형 텔레비전 및 프로젝션 텔레비전의 시장에서 차츰 자리를 잡아가게 되었다.

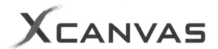

프로젝션 TV 시장 분석
'엑스캔버스' 브랜드가 출시될 당시 삼성전자의 대표 브랜드는 '파브'였다. '파브'는 당시 시장의 주류를 이루고 있던 프로젝션 TV를 위주로 커뮤니케이션을 펼치고 있었으나 '엑스캔버스'는 PDP 제품 위주로 광고를 시작했다. 물론 PDP 시장이 형성되기 전이었으며, '엑스캔버스'의 PDP 광고 효과는 '엑스캔버스 프로젝션 TV'의 판매로 이어졌다.

드럼세탁기 '트롬'을 론칭하면서 다른 어느 회사에서도 생각지 못한 잠재시장을 개발해 낸 뛰어난 감각의 바로 그 마케팅팀이 담당한 엑스캔버스의 브랜드 전략은, 엑스캔버스의 이름을 건 텔레비전 광고였다. 삼성전자처럼 당시 시장을 주도하고 있던 프로젝션 텔레비전을 광고하는 게 아니라 당시 막 개발되고 있었으나 아직 시장에는 나오지 않고 있던 제품 벽걸이 텔레비전인 PDP 제품을 광고하는 것이었다. 삼성전자와 달리 현실과는 좀 거리가 있는 듯한 PDP 광고를 보면서 소비자들은 한발 앞선 기술의 텔레비전으로 엑스캔버스를 주목하게 되었고 LG전자는 텔레비전 브랜드 이미지에서 수 십 년 동안 열세에 있던 한을 풀게 되었다.

브랜드 네임과 함께 미국 회사에서 개발된 엑스캔버스의 로고는 PDP에는 잘 맞지 않는 로고였다.
기존 텔레비전 디자인은 화면 이외에도 외곽에 넓은 공간이 남아 있어서 로고를 적용하기가 용이했으나 당시 떠오르고 있던 대형 텔레비전들이나 PDP는 화면 위주로 디자인되어 있었기 때문에 로고를 적용할 면적이 넉넉하지 않았다.
기존 엑스캔버스 로고의 문제점들을 살펴보면 우선 'X'자의 상하 길이가 너무 긴 탓에 넓은 면적을 필요로 하고 있음을 알 수 있다.

이 이야기는 다른 관점에서 보면 'CANVAS'의 면적이 상대적으로 좁아진다는 이야기다. 'CANVAS'라는 브랜드 네임의 구조적 장점을 분석해 보면 'X'가 강조될 필요는 있으나 전체적인 브랜드 이미지를 위해서는 'X'나 'CANVAS' 양쪽 요소가 서로 상호보완적인 입장을 취해야 한다. 'X' 없는 'CANVAS'가 아무 의미도 될 수 없는 것처럼 'CANVAS' 없는 'X' 또한 무의미하기 때문이다.

두 단어의 조합으로 되어 있는 브랜드 네임의 경우 특히 두 단어의 의미와 역할에 주의해야 한다. 두 단어가 서로 도와서 한 가지 이미지를 나타내야 하므로 두 단어가 합해지게 된 과정을 살펴야 그 역할에 충실해질 수 있다.
이 작업의 가장 중요한 포인트는 'X'의 변별력을 만들어내는 것이었다. 당장에 할 일은 텔레비전을 위한 브랜드 로고를 개발해 내는 일이지만 여기서 'X'의 이미지를 잘 세워놓는다면 텔레비전 외에 다른 제품에도 도움을 줄 수 있음은 물론 LG전자 전체의 대표 아이콘으로도 큰 역할을 할 수 있을 거라고 생각했다.

브랜드 네임의 효과적 활용
BI를 이루고 있는 요소들 중 가장 적극적인 활용이 가능한 것이 브랜드 네임이다. 브랜드 네임을 새로 개발하는 경우는 물론, 기존의 브랜드 네임을 활용할 경우도 마찬가지다. '엑스캔버스' '이브자리' 그리고 '종가집김치'의 경우는 기존의 브랜드 네임을 그대로 사용하면서 디자인만 업그레이드시킨 예이다.

XCANVAS

'X–CANVAS'는 'X'와 'CANVAS'의 합성어이다. 'CANVAS'가 TV를 의미한다면 'X'는 LG의 변별력이다. 이 프로젝트의
가장 중요한 핵심은 'X'의 가치를 높이는 것이었다. 따라서 다양한 형태의 디자인을 'X'에 적용해 보았다.

'CANVAS'는 기존의 로고에 약간의 가독성을 추가하고 실제 적용시 작업의 편리성을 추구하기 위해서 조금 두껍게 두께 조정을 하는 선에서 마무리했다. 'X'자가 크게 변하는 상황에서 군이 'CANVAS'까지 전혀 다른 글씨로 바꿀 이유가 없었다.

기존의 디자인에 대한 정확한 분석과 판단에 의해서 출발한 프로젝트라, 작업을 하는 과정이나 결정에 오랜 시간이 필요하지 않았다. 'X'의 변별력을 강조한 2개의 시안 중에서 한 가지가 결정되었고 바로 제품에 적용하기 시작했다. 처음에 사용하던 로고의 색상은 'X'나 'CANVAS' 둘 다 청색이었다. 당연한 일이었다. 한 브랜드의 로고에, 그것도 두 단어의 조합이었으나…. 게다가 'X'를 강조했는데 또다시 색상을 분리할 필요는 없었다.

나중에, LG전자 측에서 우리가 제안한 것은 아니지만 'X'에만 빨간색을 사용한 것을 보고 충분히 그럴 수 있었을 거라고 이해했다. 원래 처음부터 'X'자를 LG전자의 대표 이미지로 사용할 수 있도록 하는 것이 필자의 목표였고 그렇다면 청색보다는 빨간색이 더 강하다고 생각해서 이렇게 결정했을 테니 군이 반대할 이유도 없었다.

'X'와 'CANVAS'의 관계를 구분하기 위해서는 크기나 색상을 달리하거나, 'X'를 특별하게 디자인하는 방법 등이 있었다. 'CANVAS'는 기존의 로고를 약간만 볼드하게 하는 정도로 마무리하였다.

LG전자는 현재 'X'를 대표 이미지로 그 장점을 살려 여러 가지 효율적인 마케팅 활동을 하고 있다. 또한 'X note' 'X free' 등 'X'를 중심으로 브랜드 확장을 하고 있음을 보면서 짧은 시간에 완성한 프로젝트이지만 큰 보람을 느낀다.

DIOS

디오스도 로고를 수정했다. 기존 이미지를 해치지 않는 선에서 더 강하고 완성도 있게 수정한 로고는 소비자는 물론 관련자들도 쉽게 인지하지 못할 정도의 리뉴얼이었다. 그러나 제품이나 각종 인쇄물들에 적용된 걸 보면 훨씬 절도 있고 짜임새 있어졌음을 느낄 수 있다.

고친다는 것은 나아지기 위함이지 달라지기 위함은 아니다.

부끄럽지 않은 디자인을 위한 과제

디자인은 아날로그다. 어제는 좋아 보였던 디자인이 오늘 전혀 다르게 보일 수도 있고 어제는 하찮게 보이던 디자인이 오늘은 괜찮아 보이기도 한다. 그래서 디자인은 오랫동안 숙성시키며 작업해야 하고 그렇게 하기 위해서는 언제나 그에 합당한 시간이 필요하다. 디자이너라면 누구나 필요한 만큼의 시간을 갖지 못하거나 최선을 다하지 못한 결과물로 인해 부끄러웠던 경험을 해봤을 것이다. 물론 필자도 그런 경험을 수도 없이 갖고 있다. 오죽하면 크로스포인트에는 1990년 이래 브로슈어가 없을까. 남들이 아무리 칭찬하는 결과물일지라도 자꾸 눈에 걸리는 약점이나 문제점들이 다시 보이는 이유는 대부분 촉박한 시간 안에 디자인을 끝내느라 충분히 숙성시키지 못한 탓이다. 늘 이런 문제점 때문에 스트레스를 받고 있으면서도 여전히 충분한 작업 시간을 확보하기는 어렵다. 이는 근본적으로 디자인 용역비를 상향조정해야만 풀릴 수 있는 심각한 문제이다. 적어도 디자이너들의 인건비 상승폭만큼만이라도 해마다 올릴 수 있어야 근본적인 문제들이 해결될 것이다. 디자인의 질을 추구하려면 당연히 그렇게 일할 만한 제반 여건들이 갖춰져야 한다.

우리나라 디자인계의 발전을 위해서 누군가가 나서서 이 일을 해결해야 한다면 필자는 언제든지 앞장설 용의가 있다. 실제로 해마다 디자인 용역비를 조금씩 인상하고 있는데 크로스포인트 직원 모두가 열심히 일한 만큼 그 일이 아직까지는 자연스럽게 실현되고 있다.

용역비의 기준을 세우는 일에 대해서 여러 디자인 단체에서 애쓰고 있지만, 대학이 평준화되어서는 발전이 어렵듯이 디자인 용역비의 평준화란 있을 수 없는 일이다. 유능한 디자이너들이 일하고 있는 선두업체들이 더욱 열심히 일해서 좋은 포트폴리오를 만들어나가면서 일반인들이 갖고 있는 디자인에 대한 좋지 않은 인식이나 해외 디자인회사 대비 국내 디자인회사나 디자이너들의 위상을 올리는 데 힘을 모아야 할 것이다.

레종

client (주)KT&G / 작업년도 2001

'레종(RAISON)'의 성공은 '레종' 브랜드 네임의 문제점을 정확하게 판단했기에 가능했다. 지금은 익숙하고 친근한 브랜드가 되었지만 개발 당시의 '레종'은 뜻은커녕 읽기도 어려운 난감한 브랜드 네임이었다. '고양이'는 그러한 불편한 상황을 풀어주는 중요한 매개체였다. '레종'을 쉽게 읽을 수는 없어도 '고양이'는 쉽게 기억할 수 있었다. '레종'의 '고양이'는 브랜드의 문제를 어떻게 디자인이 해결할 수 있는지를 확실히 보여주고 있다.

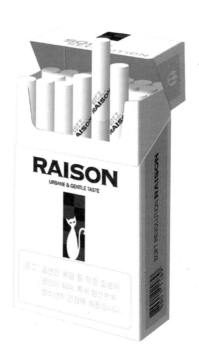

학생들에게 강의할 때나 직원들을 디렉션할 때, 늘 패키지 디자인은 주어진 공간이 작아질수록 더 어려워진다고 이야기해 왔다. 그 이유는 주어진 면이 작아진다고 해서 그 안에 들어갈 요소가 줄어드는 것이 아니기 때문이다. 작은 패키지 중에서는 카드(크레디트 카드나 회원권, 또는 백화점 카드 등) 같은 제품의 디자인이 어렵지 않을까 하고 막연하게 생각했었는데 지금은 담배 디자인이 가장 어렵다고 확실하게 말할 수 있다. 담배는 브랜드나 디자인에 따라 고객층과 매출이 달라지는 특별한 제품이다. 대학을 갓 졸업한 직장 초년생 시절 어느 신문에선가 담배 디자인을 전문으로 하는 디자이너에 대한 기사를 읽은 적이 있다. 이후 오랫동안 담배 디자인을 하고 싶다는 생각을 해왔다. 브랜드와 패키지 시스템을 주로 작업하는 전문회사를 15년 가까이 꾸려왔는데도 담배 관련 프로젝트는 한 번도 한 적이 없었다. 나중에서야 알게 됐지만 새 담배가 한 종 나올 때마다 매번 경쟁을 통해서 디자인회사를 결정하기 때문에, 경쟁에 참여하지 않는 것을 원칙으로 하고 있는 필자로선 도통 담배 프로젝트를 만날 길이 없었던 것이다.

'레종'은 특별한 경로로 필자에게 다가왔다. KT&G가 아니라 신제품의 브랜드 개발을 맡은 마케팅 회사에서 필자를 선택한 것이다. '레종'이라는 브랜드 네임은 이미 결정되어 있었고 우리에게는 패키지 디자인 작업만 맡겨졌다. 당시 프리랜서로 일하고 있던 홍익대 제자이며 크로스포인트 출신의 디자이너 김영아(현 크로스포인트 뉴욕지사장)와 함께 일을 하려고 휴대폰으로 문자를 보냈다.

"영아야. 담배 디자인 한번 하자."
"좋지요. 고양이 담배 어때요?"

새로운 제품을 위한 아이덴티티를 만들어낼 때, 품질 자체에 변별력이 없거나 감성 중심적인 제품일수록 브랜드와 디자인의 역할에 많은 것을 기대할 수밖에 없다. 술이나 담배 같은 디자인이 특별히 그러한 경우이다. 술 제품의 디자인에서는 특별히 서민적인 대중성이 요구되는 반면에 담배는 감성적인 면이 중시된다. 술병은 들고 다니지 않지만 담배는 늘 지니고 있는 제품이다. 또한 술을 매일 한 병씩 마시는 사람은 드물지만 담배를 매일 한 갑씩 피우는 사람은 많다. '레종'은 20대 젊은이를 위한 담배였다. 20대를 공략하는 여러 가지 전략이나 조사 자료들이 잔뜩 있었으나 그냥 한번 훑어 보기만 했다. 사실 필자의 걱정은 다른 데 있었다.

감성적인 제품의 BI
브랜드의 콘셉트가 강력한 경우에는 BI가 콘셉트의 범주를 벗어나기 어렵다. 그러ㅏ 브랜드별 특징이 크게 드러나지 않는 감성적인 제품에서는 브랜드 네임이나 디자인이 쉽게 브랜드의 성격을 만들어낼 수 있다.

도대체 읽을 수도 없는 브랜드 네임으로 제품을 개발하라니?

특별하면서도 세련된 담배, 담배다우면서도 정겨운 담배, 깔끔하고 멋진 담배를 만들고
싶었다. 그런 담배를 위해서는 강력한 아이콘이나 심벌 마크가 필요했다. 그러나 그런
마크라는 것이 브랜드에 뿌리를 내리고 있어야 강한 생명력을 갖게 될 텐데 도대체
'레종'으로는 아무 그림도 그릴 수가 없었다. 생각 끝에 아주 생경한 이미지를 도입해서
'레종=XXXX'라는 등식을 만들어보기로 했다. 그렇게 하면 어려운 브랜드도 쉽게 전달될
수 있을 것 같았다.

김영아 팀장의 생각대로 고양이 같은 특별한 그림이 있는 담배를 만들어, 읽기 힘든
이름이라도 그냥 그림으로 외우게 하면 문제를 해결할 수 있겠다고 생각하며 작업을
시작했다.
젊은 사람들은 어떤 생각을 하고 사는지 구체적으로 알고 싶어 당시 이름을 날리던
인터넷 작가들을 차례로 만나면서 아이디어를 얻었다.

keywords for brand image 20대는?

이미지를 중시한다… 외모, 패션을 중시… 자동차, 향수에 관심이 많다… 브랜드에 민감하다…

20代만의 문화를 중시… 친구를 좋아한다… 개성을 중시한다… 개인주의 성향… 고독…

Cool & SEXY… 짜릿한 쾌감… 즐기며 마신다… PARTY… 화려함… 역동적이다

단순, 명료하다… 가볍다 즉흥적이다… 철학보다 현상을 중시… 앞섬…

호기심이 많다… 재미 추구… 음악, 영화, 여행… 새로운것… 색다른 것… 이국적인 것… 신비스러운 것…

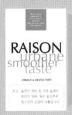 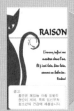

 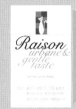

고양이가 그려진 담배 외에도 여러 가지 가능성을 탐색해 보았다. 주 타깃인 20대에 맞춰 젊고 진취적인 이미지를 나타낼 수 있는 소재는 얼마든지 있었다.

가장 아름답고 매력적인 고양이 아이콘을 개발하는 것은 '레종' 담배의 경쟁력을 만들어내는 일이었다. 실제의 사진이나 일러스트로 표현된 고양이 대신 실루엣 형태의 고양이를 선택했다. 너무 구체적으로 고양이가 보이게 되면 자칫 담배의 속성을 잃을까 우려되었기 때문이다.

RAISON
URBANE SMOOTH TASTE

경고: 흡연은 폐암 등 각종 질병의
원인이 되며, 특히 임산부와
청소년의 건강에 해롭습니다.

후보안1
야구선수 유니폼의 줄무늬에서 힌트를 얻은 디자인

WHEN
I FEEL FREE
I THINK OF
RAISON

THERE IS REASON
BEHIND A REASON

URBANE & GENTLE TASTE

경고: 흡연은 폐암 등 각종 질병의
원인이 되며, 특히 임산부와
청소년의 건강에 해롭습니다.

후보안2
청바지 이미지를 활용한 디자인

RAISON
urbane&
smooth
taste

SOFT REVOLUTION, RAISON

경고: 흡연은 폐암 등 각종 질병의
원인이 되며, 특히 임산부와
청소년의 건강에 해롭습니다.

후보안3
고양이와 그랑프리 패턴을 활용한 디자인

우린 처음부터 고양이 담배를 만들고 싶었다. 그러나 어느 나라의 담배에서도 볼 수 없었던 너무나 특이한 소재인 데다 특히 담배의 주 소비계층인 남성들이 고양이를 좋아하기란 쉽지 않았기에, 보고 과정에서 부딪힐 여러 가지 난관에 대해서 준비를 단단히 하고 있었다. 하지만 의외로 쉽게 '고양이 담배'로 결정되었다.

이후로도 수없이 많은 고양이를 그리고 디자인을 정리하느라 많은 시간과 노력을 들였다. 하지만 하루하루 완성되어 가는 고양이 담배를 바라보는 즐거움에 기쁜 마음으로 작업을 마무리할 수 있었다. 많은 노력을 기울였음에도 뭔가 아쉬움이 남는 것은 어쩔 수 없는 일이지만 9cm×5.5cm의 작은 면적 안에서 이렇게 복잡하고 힘든 일이 일어날 수 있다는 사실을 직원 모두가 깨닫게 되었다는 것은 또 하나의 큰 수확이었다.

물론 고양이 - 레종은 우리를 배신하지 않았다.
레종은 2002년 출시되었고, 2003년 부분적인 리뉴얼과 함께 레종 멘솔이 출시되었다. 또한 크리스마스 리미티드 에디션, 매직 레종, 19+1 등 지속적인 프로모션 활동을 통해 젊고 독특한 개성을 갖춘 성공적인 브랜드로 이미지 포지셔닝이 되었다. 특히 젊은 이미지를 추구하는 집단에 영향력 있는 브랜드로 어필하고 있다.

Design & Branding

브랜드 네임을 만드는 브랜딩과 디자인 작업을 비교하는 질문을 자주 받는다.
어떻게 미술을 전공한 디자이너가 브랜딩을 할 수 있게 되었는지, 그리고
디자인과 브랜딩 중 어느 것이 더 어려운지 대개 그런 류의 질문들이다. 필자가
브랜딩을 할 수 있게 된 이유는 아마도 열정 때문이 아니었나 생각한다.

아이덴티티 관련 디자인을 하다 보니 단순하게 주어진 디자인 과제보다 더
본질적인 사안인 브랜드 네임에 대해서 생각하게 되는 경우가 많아졌다.
디자인에 앞서 브랜드 네임에 관련된 문제들을 우선적으로 해결한다면 더욱
강력한 브랜드 아이덴티티를 창출할 수 있을 것 같았다. 그러나 조직생활에서는
모든 일이 분야별로 나누어져 있었으므로 함부로 남의 분야를 침범할 수는
없었다.

1990년, 크로스포인트를 인수하여 독립적으로 경영을 책임지게 되면서부터 본격적으로 브랜딩 작업을 시작했다. 어린 시절부터 책 읽기를 좋아해서 얻은 독서 습관은 독해능력과 더불어 다양한 상식, 그리고 폭넓은 어휘력을 갖게 해주었고 타고난 상상력은 문장의 행간을 읽거나 언어의 폭을 넓히는 데 큰 도움을 주었다. 또한 디자인 현업에서 10여년(1990년 당시)간 경험했던, 기호로서 디자인의 역할에 대한 이해는 브랜딩과 접목될 경우 아이덴티티 작업의 효율을 높이는 시너지 효과를 창출해 낼 수 있다고 확신했다.

브랜드 네임을 만드는 일은 다분히 디지털적인 특성을 지니고 있다. 디지털의 표현 자체가 '1'과 '0'의 세계 안에 한정되어 있듯 브랜드 네임을 만드는 일은 '언어'라는 표현의 한계 내에서 해결된다. 반면에 디자인은 완벽한 아날로그 세계이다. '1'과 '0' 사이를 백만분의 일로 쪼갤 수도 있고 언어의 한계를 벗어난 표현도 무궁무진하기 때문이다. 브랜딩 기술은 적성과 소양만 갖추면 웬만큼 습득할 수 있으나 디자인 기술을 습득하는 데에는 훨씬 더 많은 노력과 시간이 요구된다. 실제로 일정 수준 이상의 작업의 경우 그 과정도 브랜딩보다는 디자인이 더 어렵다.

레종 리뉴얼

client (주)KT&G / 작업년도 2006

레종 리뉴얼 작업은 기존의 틀 안에 갇힌 '고양이'를 풀어 자유를 주자는 콘셉트로 진행했으나, 결국에는 정사각형 패턴 중심으로 작업하게 되었다. 크게 바뀌지는 못했지만 부분적인 변화로 레종 패키지는 한층 안정되고 정리되었다.

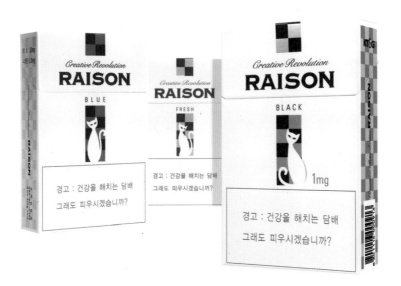

5년 뒤 '레종'을 리뉴얼하는 프로젝트가 다시 크로스포인트에 맡겨졌다. 한번 작업했던 프로젝트의 리뉴얼이 다시 맡겨지는 것은 디자이너로서 무척 보람 있는 일이다. '레종'의 장단점을 속속들이 잘 알고 있었던 필자와 2002년 당시 디자인팀들에게 이 작업은 더욱 뜻깊은 프로젝트였다.

2005년 담배 시장 변화의 원인은 1밀리그램 시장의 확대와 그에 따른 주요 경쟁 브랜드들의 활발한 제품 개발 때문이었다. 따라서 2006년, 레종 리뉴얼의 목적은 1밀리그램 시장에 대한 고객의 니즈와 경쟁 브랜드들의 브랜드 확장에 대응하고 상대적으로 브랜드 충성도가 높지 않은 젊은 집단에 더욱 강력한 영향력을 구사할 수 있도록 아이덴티티를 강화시키고 재활성화하는 것이었다. 이는 향후 KT&G의 이미지를 대표하는 파워브랜드로 성장시키기 위한 발판이 될 것이었다.

브랜드 충성도란?
Brand Royalty. 소비자가 특정 브랜드에 대해 지니고 있는 호감 또는 애착의 정도.

그렇다면 강력한 아이덴티티를 위해 유지·강화되어야 할 '레종'의 브랜드 자산에는 어떤 것들이 있을까. 레종이 가진 자산을 객관적으로 재평가하여 장점을 강화시키되, 그 중심을 한발 앞선 미래에 두도록 해야 했다.

우선 '고양이'라는 강력하고 자극적인 시각적 요소와 블루&화이트 색상이 만들어내는 젊고 독특한 브랜드 이미지는 레종에 대한 선호 요소로 유지하도록 했다. 분명 고양이는 레종이 가진 가장 큰 장점이다. 그러나 바(bar)에 갇혀 있는 고양이의 형태와 그 완성도는 우선적으로 수정되어야 할 요소였다. 좀 더 구체적이고 정교해진, 강력한 이미지로서 '매력적인 고양이'를 구현해야 했다. 그리고 레종의 로고 역시 수정·보완하고 3밀리그램, 멘솔, 1밀리그램 등 3종류를 분류하기 위한 새로운 슬로건이 필요했다. 여기에 인쇄와 후가공방법 등을 재고하면 참신성까지 갖춰 향후 다양한 포트폴리오를 가진 파워브랜드로 육성하는 데 불편함이 없을 거라고 확신했다.

분석이 끝나고 우리는 프로젝트의 주제를 '고양이에게 자유를'이라고 정했다. 고양이를 자유롭게 놓아주는 일은 이 프로젝트의 가장 중요한 포인트였다. 자유를 찾은 고양이는 '레종'의 강화된 아이덴티티에 큰 도움이 될 수 있었다. 더욱 대담하고 독특한 '매력적인 고양이'들이 속출했고 우리는 하루하루 업그레이드되는 고양이 레종에 환호하고 있었다. 드디어 고양이가 살아 숨쉬는 새로운 '레종'의 디자인 후보안을 선보이게 되었다.

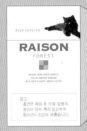

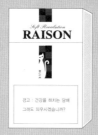
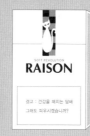
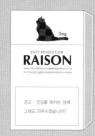
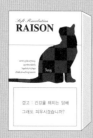

'레종'의 리뉴얼 프로젝트에서 필자가 가장 하고 싶었던 일은 '고양이'에게 자유를 주는 것이었다. 기존 제품 안에서 보이는 다소 딱딱한 '고양이'를 더 자유롭고, 더 부드럽고, 더 아름답게 표현하고 싶었다.

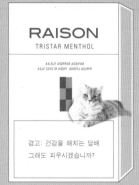

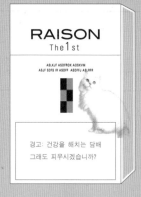

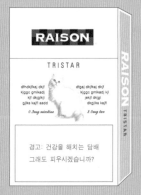

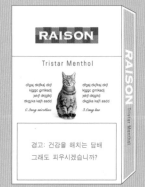

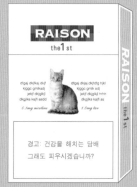

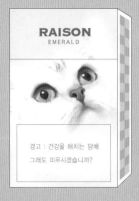

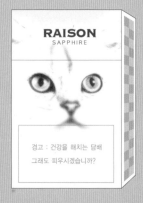

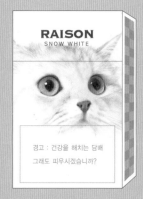

최종적으로 세 가지 패키지 디자인이 제안되었다. 세 후보안 모두 실제 고양이 사진을 사용하여 기존 제품과는 확실히 달라졌다. 하지만 '고양이'라는 매개체는 이 상황에도 자기 역할을 충실히 하고 있다.

그러나 프레젠테이션에서 아름다운 고양이로 새단장한 '레종'을 신나게 설명하는 도중에 뭔가 좋지 않은 기류가 흐르는 것을 느꼈다. 아니나 다를까. 새롭고도 대담하고 독특한 고양이에 대한 반응은 무척이나 썰렁했다. 결국 후에 몇 번의 작은 탈출을 시도하였으나 결국 우리는 다시 처음으로 돌아가 정사각형 패턴 안에 갇힌 고양이 중심의 소극적인 리뉴얼 디자인을 할 수밖에 없었다.

리뉴얼을 한다는 것은 다시 새로워지기 위한 것인데…

'고양이'만 놓아주면 '레종'은 다시 펄펄 살아날 텐데…

'레종'과 '고양이'에 대해서 기대와 애정이 컸던 만큼 우리의 아쉬움은 더욱 클 수밖에 없었다.

최종안은 원래의 '레종'에서 미세한 변화만 주는 것으로 결정되었다. '레종'이 잘 팔리는 히트상품이니 너무 과하게 변화하기는 어려웠을 것이다.

그러나 필자는 어떤 제품이든 소비자를 앞서서 리드하는 제품만이 살아남는다고 생각한다. 특히 감성적인 제품의 경우 더욱 그러할 것이다. 소비자와 눈높이를 맞춘다는 의미는 소비자와 같은 속도로 움직인다는 뜻이다. 현재 물건이 잘 팔리고 있다는 것이 지금의 디자인을 소비자가 반드시 좋아하고 있다는 의미가 아닐 수도 있다. 세계적으로 디자인이 화제가 되어 히트상품이 된 경우를 살펴보면 소비자들은 상상도 못 할 파격적인 디자인 전략으로 소비자를 장악하며 리드하고 있는 것을 볼 수 있다. 애플 컴퓨터가 그렇고 말보로가 그렇다.

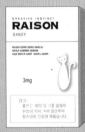

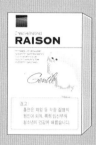

리뉴얼 프로젝트는 언제나 다시 새로워지기 위한 과정이다. 잘 되고 있는 브랜드 리뉴얼의 경우 기존 요소들에 대한 존중은 기본이다. 그래서 리뉴얼 작업은 아주 조심스럽게 진행되어야 한다. '레종' 리뉴얼의 경우, 기존 제품의 개발을 직접 담당했었기에 좀 더 실험적으로 앞서나가려는 욕심이 있었다.

Creative Instinct
RAISON
Dandy

경고 : 건강을 해치는 담배
그래도 피우시겠습니까?

Creative Instinct
RAISON
Vivid

경고 : 건강을 해치는 담배
그래도 피우시겠습니까?

Creative Instinct
RAISON
Gentle

1mg

경고 : 건강을 해치는 담배
그래도 피우시겠습니까?

Creative Instinct
RAISON
Gentle

1mg

경고 : 건강을 해치는 담배
그래도 피우시겠습니까?

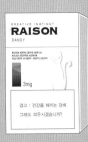

CREATIVE INSTINCT
RAISON
DANDY

3mg

경고 : 건강을 해치는 담배
그래도 피우시겠습니까?

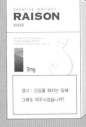

CREATIVE INSTINCT
RAISON
VIVID

3mg

경고 : 건강을 해치는 담배
그래도 피우시겠습니까?

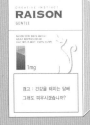

CREATIVE INSTINCT
RAISON
GENTLE

1mg

경고 : 건강을 해치는 담배
그래도 피우시겠습니까?

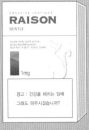

CREATIVE INSTINCT
RAISON
GENTLE

1mg

경고 : 건강을 해치는 담배
그래도 피우시겠습니까?

CREATIVE INSTINCT
RAISON

DANDY

경고 : 건강을 해치는 담배
그래도 피우시겠습니까?

CREATIVE INSTINCT
RAISON

VIVID

경고 : 건강을 해치는 담배
그래도 피우시겠습니까?

CREATIVE INSTINCT
RAISON

GENTLE

경고 : 건강을 해치는 담배
그래도 피우시겠습니까?

CREATIVE INSTINCT
RAISON

GENTLE

경고 : 건강을 해치는 담배
그래도 피우시겠습니까?

CREATIVE INSTINCT
RAISON
DANDY

경고 : 건강을 해치는 담배
그래도 피우시겠습니까?

CREATIVE INSTINCT
RAISON
VIVID

경고 : 건강을 해치는 담배
그래도 피우시겠습니까?

CREATIVE INSTINCT
RAISON
GENTLE

1mg

경고 : 건강을 해치는 담배
그래도 피우시겠습니까?

CREATIVE INSTINCT
RAISON
GENTLE

1mg

경고 : 건강을 해치는 담배
그래도 피우시겠습니까?

'고양이'는 결국 자유를 찾지 못했다. 그러나 실루엣으로 표현되는 '고양이'를 다양하게 스케치해 보는 등 주어진 상황에서 완성도를 높이는 작업은 계속되었다.

후보안1

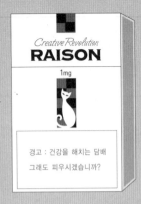

후보안2

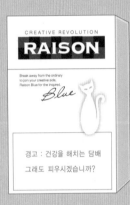
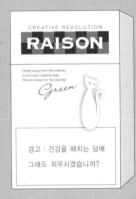
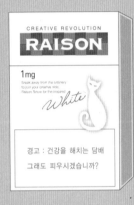

후보안3

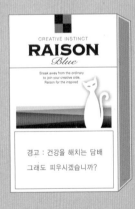

최종 후보안 세 가지를 제안했다. 기존 것과 거의 동일한 레이아웃에 약간의 수정을 가미한 안과 'RAISON' 로고를
그랑프리 패턴과 함께 활용한 안, 그리고 좀 더 모던하고 개성 있는 디자인 요소를 가미한 안이었다.

담배는 소주와는 달리 브랜드 네임과 대표 이미지만 해치지 않는다면 다양하고 앞선 디자인이 얼마든지 가능한 제품이다. 감성을 중시하는 젊은 고객층을 확보하고 있는 '레종'의 경우에는 더욱더 그럴 것이다.

레종이 진정한 자유를 찾는 날을 기대해 본다.

화요

client (주)화요 / 작업년도 2005

화요 25도의 병 디자인은 물레에서 돌아가는 도자기의 가로 줄무늬를 모티프로 삼았다. 도자기 전문회사 '광주요'의 이미지를 살리기 위한 것이다. 또한 제품의 종류에 따라서 25도와 41도로 나누어, 병 모양과 라벨도 다르게 디자인하였다.

지금까지 여러 가지 소주 브랜드들을 많이 개발해 왔지만 증류식 소주는 처음이었다. 질 좋은 이천 쌀로만 만드는 최고급 증류식 소주라 가격도 지금까지 필자가 다뤘던 희석식 소주에 비해서 10배 가까이 비싼 제품이었다. 가격대가 다른 제품인 만큼 **타깃**도 전혀 달랐고 새로운 브랜드를 위해서 접근하는 방법 또한 다를 수밖에 없었다. 또한 우리나라 최고의 도자기 브랜드 '광주요'에서 개발하는 소주인 만큼 그만한 품격을 갖춰야만 했다.

일반 희석식 소주는 남녀노소를 불문하는 것은 물론 빈부마저도 공유하면서 불특정 다수를 상대해야 하는 제품이기 때문에 아이덴티티를 만들어내는 과정이 가장 어려운 품목 중 하나라고 할 수 있다. 반면에 가격대가 올라가는 고급 증류식 소주인 경우, 상대적으로 소구대상이 특정 소수로 좁아지게 되므로 설득이 한결 수월해진다. 필자가 어느 자리에서나 하는 이야기지만 고급스럽게 만드는 디자인은 대중적인 디자인보다 훨씬 쉽다. 고급스럽다는 것은 디자인을 할 여지가 그만큼 많다는 의미도 되기 때문이다.

BI와 타깃

소주라고 해서 브랜딩이나 디자인 과정이 다 같은 것은 아니다. 도수도 다르고 가격도 다르다. 또한 가격이 달라지면 타깃도 달라진다. 이에 따라 작업 방법도 달라질 수밖에 없다.

'소주'란 무엇일까? 이 프로젝트는 '소주'에 대해서 다시 처음부터 생각해 보는 것으로 시작되었다. 값비싼 증류식 소주라지만 '소주는 역시 소주'이기 때문이다.

'소주'가 원래부터 지금 우리들의 머릿속에 일차적으로 떠오르는 그런 단편적이고 고정된 싸구려 술은 아니었다. 소주(燒酒)의 사전적인 의미는 '쌀이나 수수 또는 그밖의 잡곡을 쪄서 누룩과 물을 섞어 발효(醱酵)시켜 증류(蒸溜)한 무색(無色) 투명(透明)한 술'이다. 다른 의미로는 '곡류를 발효시켜 증류하거나, 알코올을 물로 희석하여 만든 술'이라고 소주를 정의하고 있는데 '희석'이라는 추가된 내용은 '희석식 소주'가 주류를 이루게 된 우리나라의 현 상황에서 비롯된 것으로 오늘날 소주를 싸구려 술로 인식하게 만든 요인이라고 할 수 있다.

燒酒

'소주'의 '소(燒)'는 '불사르다, 익히다'라는 뜻이다. 또한 '소(燒)'를 이루는 '화(火)'와 '요(堯)'의 의미를 나누어 보면 '화(火)'도 '불'과 '불사르다'는 '소(燒)'와 같은 의미를 가지고 있고 '요(堯)'는 '요나라의 임금'과 '높다'라는 두 가지 뜻을 가지고 있다. '불사르다'라는 의미는 '화(火)'라는 한 글자로도 소통 가능한데 왜 '요(堯)'까지 합하여 '소(燒)'라는 글자를 사용했을까?

BI를 위해 자료 찾는 노하우
브랜딩을 위한 아이디어를 얻을 수 있는 자료는 곳곳에 많이 있다. 다만 아무나 알아보지 못하는 것 뿐이다. 같은 사전, 같은 단어를 보더라도 느낌은 각자 다르다. 필자는 가장 기본적인 단어들을 찾아 미처 지각하지 못했던 깊은 뜻을 찾아내는 걸 즐긴다.

여러 자료를 토대로 추측해 본 결과 소주란 '태워서, 또는 불살라서' 만든 술이므로
'요(堯)'는 그저 '높은 온도'를 뜻하는 단순한 의미로 사용했다고 생각된다. 그러나 이
과정에서 발견한 '요(堯)'의 또 다른 뜻인 '요나라 임금'은 새로운 브랜드를 필요로 하는
상황에서 매우 중요한 소재로 떠올랐다.

요나라 임금이 다스리는 동안 달은 보석처럼 찬란했고 5개의 별들은 줄에 꿰인 진주처럼
영롱했으며 봉황이 궁전 앞마당에 둥지를 틀었다. 또한 수정이 언덕으로부터 샘솟듯이
흘러내렸으며 진주가 온 들판을 풀처럼 덮었다. 쌀은 풍작이었고, 두 마리의 일각수(一角獸 :
번영의 징조로 봄)가 수도에 나타났다. 그가 제위에 있을 때 두 가지 커다란 사건이 있었다.
하나는 대홍수가 일어났을 때 대우(大禹)가 홍수를 다스린 것이고, 다른 하나는 대가뭄이
일어났을 때 후예(后羿)가 땅을 불태우는 10개의 태양 가운데 9개를 쏘아 떨어뜨려 세상을 구한
사건이다.

'화요'의 로고는 성공회대학교 신영복 교수의 글씨이다. '火'와 '堯'의 조합 의도를 말씀드리고 글씨를 받았다. 그리고
이를 레드와 블랙의 두 색상으로 다시 구분하였다.

필자는 70년 동안 고대 황금기를 다스렸던 요나라 임금의 상서로움을 새로운 소주를 위한 브랜드에 끌어들였다.

소주의 본질에 충실하기 위해서 소주의 '소(燒)'를 활용하되 '화(火)'와 '요(堯)'로 파자(破字)하여 '화요(火堯)'라고 브랜드를 정했다. 깊은 뜻을 모르는 채 그저 한글로만 불러도 부드럽고 따뜻한 느낌을 받을 수 있었고, 영문으로도 'HWAYO'라고 쉽고 간결하게 부를 수 있는 장점이 많은 브랜드였다. 그러나 '화요(火堯)'는 언제나 그 깊은 뜻을 실어서 전달해야만 브랜드 이미지의 효율을 높일 수 있는 브랜드였으므로 더 쉽게 브랜드의 의미를 전달할 수 있는 장치가 필요했다. 그런 역할에는 언제나 디자인의 힘이 절대적으로 필요하다는 것을 필자는 너무나 잘 알고 있었다.

정확한 브랜드 전략에 의해서 브랜드를 만들었다면 그 과정에서 해결한 문제점들을 활용하여 소비자들과 효율적으로 커뮤니케이션하는 방법을 찾아낼 수 있어야 한다. 브랜드의 의미와 장점을 효과적으로 전달하는 방법은 브랜드를 만들어낸 과정에서 저절로 생성된다.

화요라는 브랜드는 언어의 확장선상에서 얻어진 브랜드가 아니라 상상력으로 개발된 브랜드이다. 상상력이란 나무를 보고 숲을 생각하는 능력이 아니라, 나무를 보고 바다를 떠올릴 수 있는 능력이다.

상상력의 노하우

필자의 경우 기존에 알고 있던 편견이나 구태의연한 상식에서 벗어날 때에 상상력이 발동한다. 무엇인가를 얻고자 연연할 때보다는 남에게 베풀려고 생각할 때, 그리고 작업을 즐기는 과정에서 상상력은 배가된다.

 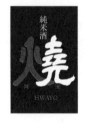 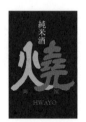 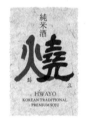 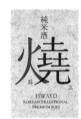

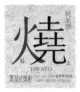 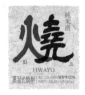 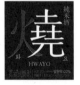 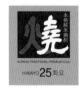

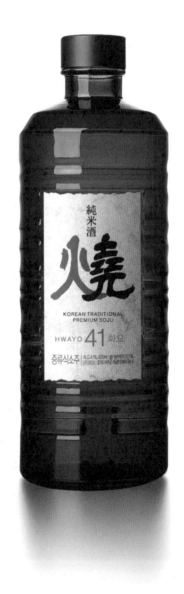

'화요'의 라벨을 디자인하는 데 있어서는 라벨의 크기와 색상이 중요한 관건이었다. 로고를 돋보이게 하고 브랜드의 의미를 가장 효율적으로 전달할 수 있는 라벨 디자인을 위해서 많은 스케치가 필요했다. 25도와 41도의 라벨 디자인은 크기와 색상이 다르다. 병 모양과 색상이 다르기 때문이다.

콘셉트가 보이는 브랜드 만들기

사랑초 / 한미 숯두유 / 미래와희망 / 모새골 / 위니아딤채

콘셉트나 제품력이 특별히 두드러질 경우, 브랜드 아이덴티티는 그 콘셉트나 제품력을 적극 수용하게 된다. 단, 그 콘셉트가 유행에 좌우되지 않아야 하고 완전히 소비자 언어로 전환되어야 한다. 콘셉트가 보이는 브랜드는 마케팅 비용을 줄여준다.

사랑초

client (주)롯데칠성음료 / 작업년도 2006

젊은 여성 취향의 '미초미초'와 '사랑초' 두 개의 안 중에서, 건강식초라는 기본 콘셉트에 맞춰 남녀노소를 모두 아우를 수 있는 '사랑초'를 최종 결정했다. '사랑'이 주는 서정적이고 은유적인 느낌으로 커뮤니케이션 가능성을 확대했고, 디자인에서 부분적으로 검은색을 도입해 '흑초'임을 강조했다.

오랫동안 아이덴티티 관련 일을 하면서 몇 가지 성공사례들을 만들어내고 나니, 가장
화제가 되고 있는 시장이나 품목에 관련된 프로젝트들을 자주 만나게 된다. 관심이
집중되는 품목의 프로젝트를 진행하고 있다는 것은 업계의 중심적인 역할을 하고 있다는
자부심도 느끼게 하지만, 치열한 경쟁 상황에서 언제나 성공해야 한다는 부담도 갖게
한다.

필자는 적극적이고 긍정적인 성격으로 남들이 특히 어려워하는 힘든 상황의 일을 즐기는
편이다. 그러나 그런 성향만으로 브랜드를 성공시킬 수는 없다. 특히 어떤 제품의 시장이
급격히 형성되어 여러 회사에서 동시에 거의 비슷한 제품들을 출시했다면 각 브랜드의
아이덴티티 차이는 프로젝트를 진행한 전문가 실력의 차이이며, 실력에 대한 판단은
소비자가 직접 내리게 된다.

이런 경우 기존 포트폴리오의 화려함 따위는 아무 소용이 없다. 단지 지금 맡고 있는
브랜드를 성공시켜야 한다는 당면한 과제와 부담만 머릿속에 꽉 차 있을 뿐이다.

2006년 봄에 진행한 롯데칠성음료의 식초음료 프로젝트가 바로 그런 경우였다. 식초가 몸에 좋다는 사실이 밝혀지면서 기존의 식초를 희석해서 상복하는 사람들이 늘어났고, 다이어트 효과가 있다는 발표에 차츰 젊은 여성층으로까지 시장이 확대되어 가는 추세였다. 건강식초나 미용식초 시장이 커지는 것을 감지한 여러 음료회사들이 속속 희석식초 브랜드를 기획하기 시작했고 필자 역시 롯데칠성음료의 파트너로 프로젝트를 시작하였다.

새로운 식초음료 브랜드를 위한 크리에이티브 기준

1. 식초의 '초'를 활용, 식초음료임을 쉽게 전달, 마케팅이 용이하도록 한다.
2. 서정적인 표현으로 마시는 식초에 대한 선입관 및 거부감을 해소한다.
3. 독창적이고 인상적인 표현의 브랜드를 개발한다.
4. 남녀노소 모두에게 어필할 수 있도록 한다.
5. 현미식초뿐 아니라 다른 식초에도 브랜드 확장이 가능하도록 한다.

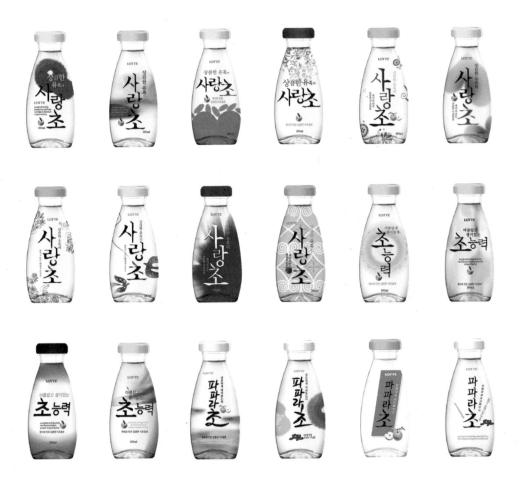

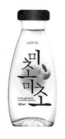
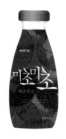
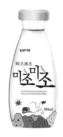
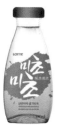
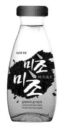
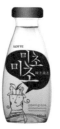
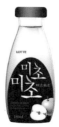
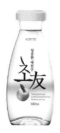

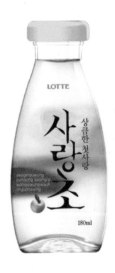

후보안1 : **사랑초**

– 부드럽고 상큼한 맛

– 첫사랑처럼 새콤하고
 첫키스처럼 달콤한
 부드러운 황금빛
 사랑의 맛

후보안2 : **味초美초**

– 맛있는 음료, 미용음료,
 현미식초음료

– 재밌고 상큼발랄한
 젊음이 가득

후보안3 : **파파라초**

– 상큼한 맛으로
 언제 어디서나
 나와 함께!

– 나를 아름답고
 건강하게 만들어
 어디서나 돋보이는
 주인공이 되게 한다.

후보안4 : **초능력**

– 윤기 있는 피부와
 날씬하고 유연한
 몸매로 아름답게
 변신하자.
– 지치고 피로할 때
 생기 가득, 힘을 주는
 활력음료

후보안5 : **초友**

– 나를 새롭게 해주는
 상큼하고 기분 좋은 맛
– 내가 지칠 때 나에게
 힘을 되찾아주는
 휴식 같은 친구,
 상큼한 내 친구

기존의 식초음료는 장년층을 위한 건강식품이었으나 최근에는 다이어트 음료로서 젊은 여성층을 겨냥하게 되었다. 위의 다섯 가지 브랜드 네임은 젊은 여성부터 장년층, 그리고 노년층까지도 공감할 수 있도록 타깃을 넓혀서 개발한 브랜드 네임이다. 1차 프레젠테이션에서는 '미초미초'와 '사랑초' 두 개의 안으로 축소되어 2차 프레젠테이션을 준비하게 되었다.

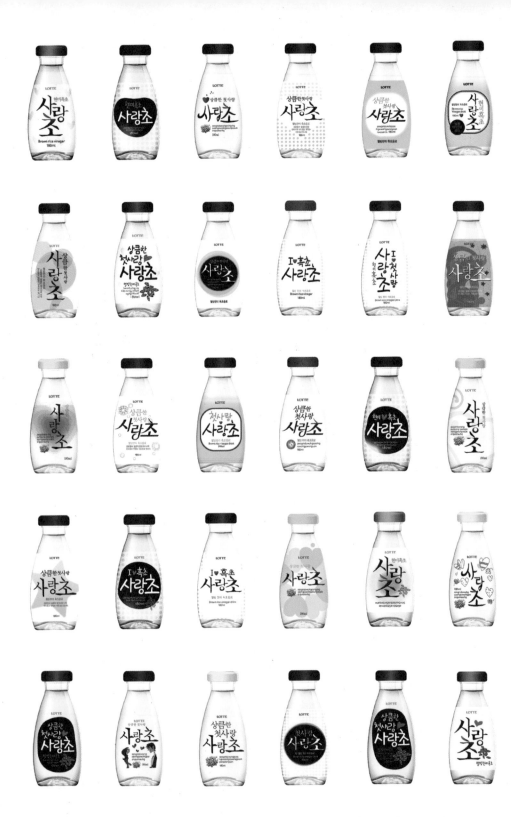

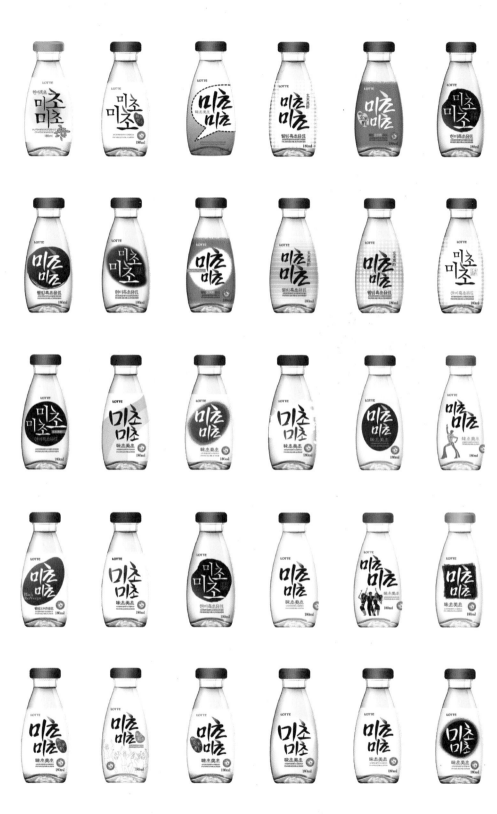

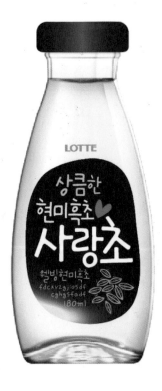

최종안은 '사랑초'와 '미초미초'로 압축되었다. 조사 결과에서 압도적 우위를 점유한 '미초미초' 대신 '사랑초'를 선택한
이유는 타깃의 확대를 위해서였다.

사랑초와 미초미초의 최종시안이 결정되고, 타깃별로 구분하여 간략한 시장조사를 실시하였다. 시장조사 결과로는 '미초미초'가 압도적으로 우세하였으나 너무 젊은 여성 취향으로 치우치게 되면 건강식초로서의 시장을 놓치게 될지도 모른다는 우려에서, 남녀노소를 모두 아우를 수 있는 '사랑초'를 최종안으로 결정하였다.

'사랑초' 브랜드의 전체적인 느낌은 서정적으로 전달되면서도 '초'를 사용하여 식초음료임을 쉽게 인지할 수 있게 하고, '사랑'의 은유 및 중의적 표현으로 커뮤니케이션을 용이하게 이끌어갈 수 있도록 하였다.
그러나 제품의 기본 속성인 '흑초'를 알리기 위한 가장 효과적인 방법은 디자인의 힘을 빌리는 것이었다. 물론 '흑초'라고 표기는 했지만 부분적으로 과감하게 검정색을 도입해 느낌만으로도 '흑초'임을 전달하게 했다.

한미 숯두유

client (주)한미식품 / 작업년도 2003

타사 제품과 달리 100퍼센트 콩 원료를 활용한 제품의 콘셉트를 살려, '숯두유'라 이름 붙이고, 긴 유리병이나 종이팩에서 벗어나 콩 모양을 연상시키는 용기 디자인으로 차별화를 꾀했다. 직접 그린 이복식 선배의 세밀화 일러스트는 디자인의 완성도를 높였다.

새로운 제품을 위한 BI 개발 프로젝트를 의뢰받았을 때 가장 궁금한 것이 바로 그 제품의 본질과 속성, 그리고 그것이 갖는 시장에서의 경쟁력이다. 제품의 본질이나 속성 자체에 경쟁력이 없으면 아무리 훌륭한 브랜드 네임이나 디자인이라도 제 힘을 발휘할 수 없다. 한미식품의 '숯두유'는 그런 관점에서 아주 반가운 프로젝트였다.

중견 제약회사인 한미약품의 자회사였던 한미식품에서는 음료사업을 준비하면서 일반 두유와는 달리 비지를 빼지 않고 콩 전부(100퍼센트)를 사용하여 더 맛있고 더 영양가 있는 '전두유' 기술을 개발하였다. 음료시장의 경험이 별로 없고 마케팅 비용도 많이 쓸 수 없는 상황에서 개발된 신제품이었기에 전문회사에 의뢰한 디자인에 대한 기대는 더욱 컸다. 게다가 두유 시장 자체가 정체되어 있었고, 기존의 두유 전문회사 두 곳에서 시장을 독과점한 상태였기 때문에 시장 진입 자체가 그리 쉽지 않은 상황이었다.

문제 해결의 실마리는 언제나 시장 안에 있다.
경쟁이 될 제품들을 살펴보니 일등제품의 용기는 별다른 특징 없이 상하로 길기만 한 형태로 그다지 호감이 가지 않는 모양의 유리병이었고, 또 다른 제품은 일등제품의 특징적인 요소를 피하려고 그랬는지 종이팩으로 된 제품만을 생산 판매하고 있었다. 한참 편의점이 늘어나고 있는 시점이니 젊은이들을 공략하려면 유리병으로, 그것도 제품의 속성을 반영한 특별한 디자인의 유리병으로 승부하면 될 거라고 생각했다. 브랜드 네임이 이미 '콩표'로 거의 결정된 상태에서 병 모양까지 시장에서 흔히 볼 수 있는 평범한 것으로 간다면, 신제품이 아무리 뛰어나다고 해도 시장에서 고전을 면치 못할 게 뻔했다.

용기 디자인의 중요성
음료 제품의 브랜드 이미지를 결정 짓는 요소 중, 병 디자인은 가장 중요한 요소이다. 브랜드 네임과 라벨 디자인에 앞서 용기 형태가 먼저 보이기 때문이다.

평소에 자주 협업하는 코다스의 이유섭 대표에게 특별히 부탁해 적은 예산으로 짧은 시간 안에 병 디자인을 새로 하기로 했다. 이 대표와 코다스의 병 디자이너와 함께 한 회의에서 이 대표는 내게 어떤 병 디자인을 생각하고 있냐고 물었다.
필자는 종이에 땅콩 모양의 병을 그렸다. "이렇게 만들어주세요."

이 대표는 필자의 설명을 듣고 난 후 세 마디 콩을 다시 그렸다. "두 마디짜리는 땅콩이고 두유를 만드는 콩은 세 마디예요"라고 했지만 필자는 반드시 두 마디로 만들어달라고 부탁했다. 세 마디로 하면 병이 길어질 텐데 그렇게 되면 기다란 병이 특징인 일등제품의 아류로 보일 수도 있기 때문이다. 절대 높이로 경쟁해서는 안 되는 상황이었다. 또한 소비자들의 마음속에는 서리태나 땅콩이나 다 같은 '콩'으로 인식되어 있기 때문에 필자가 원하는 '콩 전부'를 느끼게 하는 데에는 두 마디로도 충분했다. 그리고 가능하다면 다부지고 통통한 형태의 병을 만들어줄 것을 부탁했다.

두유와 우유

한미의 프로젝트를 하기 전까지는 두유와 우유에 대해서 잘 모르고 있었다.
모르고 있었다기보다는 관심이 없었다는 것이 맞을 것이다. 조금만 생각해 보면 두유가 우유와 아무런 관련이 없다는 것을 누구나 쉽게 알 수 있다.
그런데 도대체 누가 콩을 갈아 만든 음료에 '두유'라는 이름을 붙였을까? 아마도 일본에서 시작된 명칭이 아닐까 생각되지만 아무리 생각해 봐도 기발한 아이디어이다. '두유'라는 이름 하나 때문에 '우유'는 '두유'에게 시장의 일부를 내어주게 되었고, 영원히 같은 시장 안에서 경쟁을 하게 되었다. 평소에는 전혀 몰랐던 사실들이 이렇게 새로운 관점으로 다시 보이게 되는 것, 이것 또한 아이덴티티 작업을 하면서 얻는 보람 중 하나이다.

위의 후보안 네 가지 중 '콩묘'는 필자가 개발한 브랜드가 아니다. 브랜드 네임 자체는 귀엽고 임팩트가 있지만 '콩 전체를 갈아 만든 전두유'의 콘셉트를 직접적으로 보여주지 못하고 있기 때문에 필자는 '콩묘' 브랜드 사용을 반대했었다.

브랜드는 이미 주어졌고 병을 완성하고 나니, 고소하게 그리고 더 영양가 있고 순수하게 해야 하는 디자인 작업은 일사천리로 진행되었다.

필자를 비롯한 우리 직원들 모두가 미술대학을 졸업한 디자이너들이기 때문에 우리 모두 대상을 그려낼 수 있는 기본적인 묘사능력 정도는 갖추고 있다. 그러나 충분히 그릴 수 있다고 생각되는 간단한 일러스트일지라도 필자는 우리가 원하는 스타일에 적합한 일러스트레이터를 선택해서 언제나 외주를 주는 것을 원칙으로 한다. 우리가 잘 하는 게 따로 있고 다른 분야에는 나름대로의 전문가가 따로 있기 때문이다.

필자는 식품을 위한 일러스트레이션의 경우 언제나 이복식 선배에게 그림을 부탁한다. 가느다란 세필 하나로 세밀화를 그리는 이 선배를 필자는 농담 반 진담 반으로 그 분야의 '인간문화재'라고 부른다. 30년이 넘는 세월 동안 한 번도 다른 길을 돌아보지 않고 세밀화 한 분야에서만 묵묵히 일해온 존경스러운 분이다. '콩됴'의 그림들은 모두 이복식 선배가 그려주었다. 물론 시간도 오래 걸리고 일러스트 비용도 만만치 않다(이 얘기는 통상 업계에서 하는 이야기이고 필자는 꿈에서도 이 선배의 일러스트비가 비싸다고 생각한 적이 없다. 그 내공의 깊이와 노력에 비해서 도리어 아주 저렴하다고 생각한다). 하지만 시간이 지나면서 이 선배의 그림은 점점 더 가치가 드러난다. 때문에 필자는 음식을 위한 정밀화에는 언제나 이복식 선배의 일러스트만을 사용한다.

식품의 패키지 디자인에서 그 제품의 원료가 되는 과일이나 곡식의 사진은 식감을 높인다. 통상 사진을 사용하지만 사진의 재현이 쉽지 않은 매체에는 사진보다 더 정교한 일러스트, 즉 세밀화를 사용한다.

이복식 선배에게 콩에 관련된 그림들을 부탁한 후 우리는 로고 디자인 작업을 시작했다. '콩쿄'의 '쿄'는 당연히 한자로 써야 하는데 이 글자가 한글의 '묘'같이 보여서 난감했다. 이 문제를 해결하는 데 많은 시간이 소요됐다.

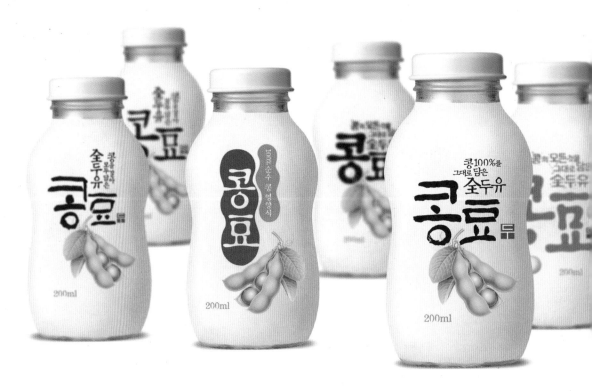

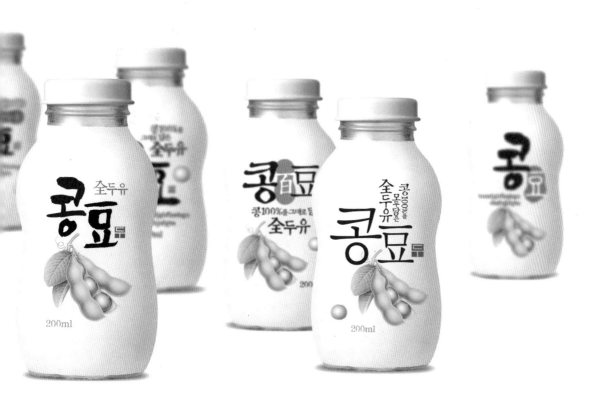

브랜드 네임이 '콩묘'로 결정되고 난 후, 용기에 직접 대입한 라벨 디자인 후보안들을 준비했다. 로고 타입의 형태나 레이아웃, 그리고 대표색상 등에 따라 다양한 사례가 나왔다.

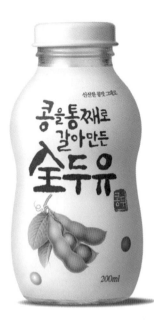

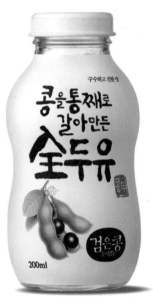

병 형태와 일러스트레이션, 그리고 레이아웃도 모두 그대로 둔 채 브랜드 네임만 '콩을 통째로 갈아만든 숮두유'라고 교체했다. 교체 후 2개월도 지나지 않아 매출이 2배, 3배로 뛰어올랐다. '숮두유' 콘셉트의 직접적인 브랜드화가 적중한 것이다.

이복식 선배에게 콩에 관련된 그림들을 부탁해 놓고 우리는 로고 디자인 작업을 시작했다. '콩됴'의 '됴'는 당연히 한자로 써야 하는데 이 글자가 한글의 '됴'같이 보여서 참 난감했다. 이 문제를 해결하는 데 많은 시간이 소요됐다. 디자인은 직접 그려서 보지 않고는 판단할 수 없다. 어제 멋지다고 만족했던 디자인이 오늘은 이상해 보이는 경우도 비일비재하다. 그래서 디자인은 언제나 오묘한 아날로그 작업인 것이다. 또한 이 때문에 완성도 있는 디자인을 하기 위해서는 많은 시간과 노력이 필요한 것이다. 30년 동안 디자인을 하고 나니까 이제 웬만한 디자인을 보면 그 작업을 한 사람의 연륜과 내공, 그리고 성격까지 짐작할 수 있다. 다른 사람의 디자인의 깊이까지 판단할 수 있을 정도가 되면 자기 일에서는 더욱 엄격해지기 마련이다. 비전공자인 클라이언트나 다른 사람들은 몰라도 자신의 눈을 속일 수는 없기 때문이다. 시간과 노력을 기울여 자신이 만족할 때까지 알아서 갈 수 있는 디자이너라야만 프로라는 소리를 들을 자격이 있다. 자신의 문제점을 가장 잘 판단할 수 있기 위해서는 스스로 내공을 쌓아야 한다.

브랜드나 디자인 결과물의 첫 번째 프레젠테이션에서 최고경영자와 여러 담당자들이 쉽게 공감하여 좋은 평가를 받은 디자인은 시장에 나가서도 좋은 평가를 받는다. '콩됴' 프로젝트는 최고경영진의 빠른 결정과 내부 디자인팀의 일사불란한 협조로 단 2개월 만에 완성되었다. 또한 편의점을 중심으로 시장에 나갔을 때의 반응도 예상했던 것보다 훨씬 빨랐다. '숯두유'라는 특별한 콘셉트가 주효했고 디자인에 대한 반응도 대단히 고무적이었다. '콩됴'의 병 디자인은 소리 없는 판촉사원 노릇을 톡톡히 해주었음은 물론, 우리나라 음료의 병 디자인들을 업그레이드시키는 촉매제 역할을 했다.

Design For Asia Award 2004
KONGDOO

Design For Asia Award 2004 : KONGDOO

'KONG'은 순수 한국어로 '콩'이고 'DOO'도 한자어로 '콩'이다.

콩이 66퍼센트만 들어간 타사의 두유와 달리 콩 100퍼센트를 활용하여 마치 진한 콩 수프처럼 영양가 높고 맛이 풍부한 한미식품의 '콩됴'는 지금까지 한국 시장에서 써온 '두유'라는 단어 대신에 '숟두유'라는 단어를 사용함으로써 타 두유 브랜드 이미지와 차별을 꾀했다.

전통적인 길고 날카로운 두유의 병 모양이 이미 타회사 제품에 확고한 자리를 굳힌 상황에서 '콩됴'의 혁신적인 디자인이 창조되기까지 '콩됴'의 브랜드 아이덴티티의 확립과 소비자의 수요 여부가 이 제품의 디자인팀뿐만 아니라 두유 시장에게 큰 도전이었다. 새로 만들어진 콩깍지 모양의 병은 간단하면서도 깨끗한 이미지와 동시에 전통적인 두유병에 대한 개념을 완전히 바꿔놓았으며, 이것이 '두유병'이란 것을 바로 인식할 수 있도록 만든 디자인이다. '콩됴' 디자인은 100퍼센트 두유의 신선함과 깨끗함, 그리고 뛰어난 영양을 소비자들에게 그대로 전달했을 뿐 아니라 소비자를 만족시킴으로써 재구매를 일으켜 한국인의 삶에까지 직접적인 영향을 주었다. 또한 '콩됴'의 패키지 디자인을 살펴보면, 순수한 흰색 바탕에 그려진 콩과 깨, 호두, 참깨, 그리고 바나나 일러스트레이션으로, 소비자들이 그 맛을 한눈에 느낄 수 있도록 디자인되어 있다. 한미식품은 '콩됴'와 관련된 자연친화적인 요소들을 마케팅에 부가시켜 성의와 열성으로 만들어진 좋은 디자인이 어떻게 제품을 어떻게 시장에서 성공시켰는지를 보여주는 좋은 예를 만들어냈다. _ **2004 아시아어워드 심사평 중에서**

'콩두'의 패키지 디자인은 콩 모양을 그대로 담고 있는데 이런 디자인은 아시아에서만 볼 수 있다. '콩두'란 글자를 모른다 해도 패키지 디자인에 내용물이 무엇인지 그대로 드러나 있다. 이 회사는 복잡하며 안이한 디자인보다는 단아하고 심플한 이미지를 창조해 두유시장에서 도박을 한 것이다. 가히 매력적이고 끌리는 제품이다. _ **헨리 스타이너**

보통 아시아계의 디자인은 복잡하기 마련인데 '콩두' 디자인은 깔끔하며 확실하다. 비록 전체적인 바탕색은 콩의 색이 아니지만 매우 돋보이며, 탁월한 그래픽 디자인은 이 제품이 성공하는 데 큰 몫을 해냈다. _ **데이비드 왕**

미래와희망

client 미래와희망 산부인과 / 작업년도 2000

불임 분야에서 명성을 떨치던 이승재 원장의 캐릭터에 맞춰 내놓은 단일안이었다. 누구나 '미래와희망'이라는
이름에서 '아기'를 느낀다. 더구나 '&'를 이용한 '아기' 그림은 모든 엄마를 따뜻하게 미소 짓게 한다.

미래&희망
산부인과의원

'미래와희망 산부인과' 프로젝트는 그저 병원 이름 하나를 개발하는 간단한 작업만 관여한 것이 아니었다. 대치동 근처에 병원을 얻으려던 이승재 원장을 설득해서 당시 한적하고 외진 골목이었던 신사동 가로수길 안에 건물을 짓게 한 것도 필자의 지나친 참견의 결과였다.

병원이 오픈할 즈음 사람들이 외진 골목에서 병원이 되겠냐고 우려의 시선을 보낼 때마다 "앞으로 지켜보세요. 미래와희망 산부인과 덕분에 이 골목 전체가 다시 살아나게 될 겁니다. 걱정하지 마세요"라고 자신 있게 이야기하곤 했다. 필자가 예측했던 대로, 가로수길은 개성 있는 가게들이 즐비하게 늘어선 격조 있고 멋진 길로 거듭났다. 미래와희망 산부인과가 그 중심 역할을 했음은 물론이다.

산부인과의 이름을 짓는 일이 크게 어려울 것은 없었다. 단지 이 분야에서 많은 덕망을 쌓은 이승재 원장의 명성에 걸맞은 이름을 만드는 것이 관건이었다.

기존에 있던 산부인과들의 이름들을 먼저 조사해 보았다. 전에는 의사의 이름 석 자를 사용하는 병원 이름들이 주류를 이루었는데 최근에는 성만 사용하는 '차병원' '박산부인과' 같은 이름들이 가장 많았다. 또한 의사들의 출신학교에 따라 서울, 함춘, 연세, 경희 등의 이름을 사용하는 곳도 여러 곳 눈에 띄었다. 또한 산부인과적 특성을 살린 '모태'나 '마리아'와 같은 이름들도 있었고, 당시로는 특별하게 보였던 '미즈메디'류의 영어를 사용한 이름들도 점점 늘어나고 있는 추세였다.

아무리 좋은 이름이라도 유행하는 이름들을 따를 마음은 필자에게도 이 원장에게도 없었다. 산부인과의 속성에 어울리는 키워드들을 스케치하면서 이 원장을 비롯한 병원 관계자들과 자주 협의를 하면서 작업을 진행했다. '미래와희망'은 단일후보안이었는데, 남달리 튀고 싶은 마음에 길고 특이한 이름을 제안한 것은 아니었다. 단지 불임 분야에서 명성을 떨치고 있던 이 원장의 캐릭터와 어울리도록 아기를 귀하게 여겨, '아기'를 '미래'이며 '희망'이라고 정의한 것이다. '&'를 아기로 보이게 하기 위해서 많은 스케치를 했다. 병원 이름은 '미래와희망'이라고 읽어도 좋고, 또는 '미래희망'이라고 읽어도 무방했다.

역시 제품력이 있어야 물건을 팔 때도 입소문을 타게 되고 재구매가 이루어지게 마련이다. 병원 또한 마찬가지다. 진료과목별로 병원 마케팅이 활발해지면서 인터넷이 모든 커뮤니케이션의 중심이 되더니 병원의 서비스나 진료의 질이 만천하에 순식간에 공개되는 시대가 되었다. 이런 시대에는 그저 묵묵하고 우직하게 자신만의 기준을 지키며 살아가는 병원이나 의사가 돋보이게 된다.

병원 브랜드 네이밍
최근에는 피부과, 안과 및 성형외과 등을 중심으로 기발한 브랜드 네임의 병원들이 많아졌다. 언제나 잊지 말아야 할 중요한 포인트는 속보이는 이기심이 드러나는 브랜드 네임은 수명이 짧다는 것이다.

MotherClinic
MOTHER CLINIC
MOTHERCLINIC

MOTHER CLINIC
마더산부인과

MOTHER CLINIC

MOTHER CLINIC

MOTHER CLINIC
MOTHER CLINIC

여성전문병원
분위기 편안한 cozy
 well
Ladies Good

미래 Future
Time to come
(days)
Coming

여성 Woman
 women (pl)
 Lady
 d·ladies
WOMAN TODAY

미래와희망

미래와여성
여성과미래
여성과 기쁨
여성과 병원
여성병원
숙녀와병원

Ladies & Future
Ladies & Hospital
Ladies Hospital

Ladies ease
길이. 연구. 심각. 사려깊음. 실력

미래
와희망 미래
 희망

미래&희망

미래와
희망

生 出 情 母

多友 生
누리 生命
미목 生心
보람 생애
出生 生日
출아 生地
生氣
生民

어머니
마더 Mother Clinic
母女
母常

情多

하려는생각들범
생각. Intention
일생. 일영생

모도리
(빈틈없이 아무진사람)

모두 毌구
毌름니 모범 母性
 母情

母槿寸
母岩
母情

Mother Clinic
Mother Clinic

식물재배의 근원이 되는
종자를 산출 하는 나무

광맥을 품고있는 바위

새뜻
나우
마음자리
가람

백성.주민.people

출생, 미래, 모정, 생명, 그리고 엄마와 아기 등이 이 프로젝트의 키워드였다. 불임클리닉을 운영하며 아기의 소중함을
누구보다도 잘 알고 있던 병원이었기에 '아기'를 중심으로 한 이미지들이 중요했다.

'미래'와 '희망'은 '아기'의 또 다른 표현이었다. 처음에는 '미래'만 사용하려고 하였으나 최종적으로는 '미래와희망 산부인과'로 결정하였다.

진정한 프로란 소비자의 비위를 맞추며 다가가는 사람이 아니라 자기의 길을 우직하게 지켜나가면서 소비자를 끌어들이는 사람이다.

이승재 원장은 그런 의사이고 '미래와희망'은 그런 병원이다.

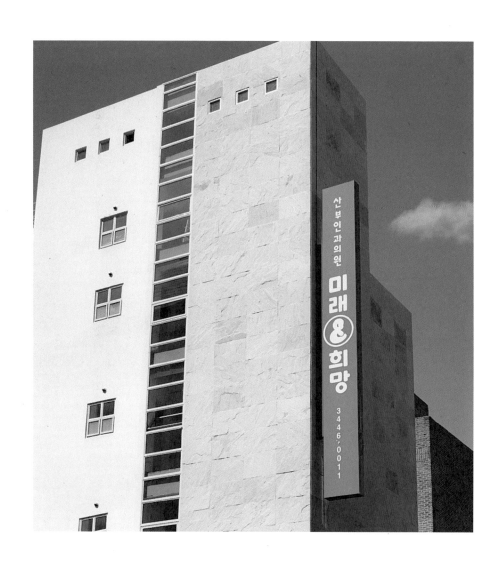

모새골

client 모새골 / 작업년도 2005

영문 표기를 제대로 하면 'MOSAEGOL'이 되어야겠지만 필자는 A를 뺀 'MOSEGOL'을 추천했다. 어차피 '모새골'이라고 말하면 그 뜻을 설명하기 전에 많은 사람들이 성경에 나오는 '모세'를 떠올릴 테지만, 그렇게 오해한다고 해도 부정할 필요도 없고 'AE'보다는 'E' 발음이 훨씬 쉽기 때문이었다.

모새골

mosegol.org

모새골은 1988년부터 1997년까지 영락교회 담임목사를 역임한 임영수 목사가 운영하는 경기도 양평에 있는 수도원 형태의 영성 훈련센터이다. 필자가 이 프로젝트를 맡기 전까지는 '새롬 디아코니아 센터'라는 가칭을 사용하고 있었다.

'새롬'이라는 단어는 '이곳에서의 영성 훈련을 통해서 다시 새로워질 수 있음'을 뜻했고 '디아코니아'는 이곳의 운영 형태에서 비롯된 단어로 '공동체의 섬김과 봉사활동'을 의미했다. 전달하고자 하는 내용을 충분히 담은 훌륭한 합성어였지만 일반인에게는 너무 어렵고 기억하기 또한 쉽지 않은 다분히 주관적인 명칭이었다. 물론 상품을 팔기 위한 브랜드가 아니기 때문에 마케팅적인 발상을 도입해 전달의 효율을 극대화할 필요까지야 없었지만, 어차피 어떤 이름인가를 붙여야 할 상황이라면 의미는 물론, 부르기 쉽고 기억하기 쉬우면 더 좋을 것이었다.

장마비가 퍼붓던 어느 여름날, 건축 설계만 되어 있는 상태의 송학리 건축 부지를 방문했다. 임영수 목사를 비롯한 일행 몇 분과 골짜기를 따라 산 중턱까지 올라갔다. 그곳에 올라 아래쪽을 바라보니 새로운 기운이 느껴졌다.
며칠 후 임영수 목사께 말씀드렸다.
"그곳의 명칭을 '모두 새롭게 하는 골짜기'를 줄인 '모새골'로 하면 어떻겠습니까?"
"네. 아주 좋습니다. 정말 좋습니다. 그렇게 하도록 하지요."

아무리 좋은 이름이라도 이렇게 쉽게 단번에 동의할 수 있다는 것은 동일한 사안에 대해서 많은 고민을 했던 사람만이 가능하다.
'새롬 디아코니아 센터'가 생산자의 언어라면 '모새골'은 소비자의 언어이다. '새롬 디아코니아 센터'가 이론이라면 '모새골'은 실천이다.

영문 표기를 제대로 하면 'MOSAEGOL'이 되어야겠지만 필자는 A를 뺀 'MOSEGOL'을 추천했다. 어차피 '모새골'이라고 말하면 그 뜻을 설명하기 전에 많은 사람들이 성경에 나오는 '모세'를 떠올릴 테지만, 그렇게 오해한다고 해도 부정할 필요도 없고 'AE'보다는 'E' 발음이 훨씬 쉽기 때문이었다.

팔아야 할 상품은 아니어도 좋은 이름은 좋은 느낌을 갖게 한다.
'모두 새로워지는 골짜기, 모새골', 그곳에서 '디아코니아'를 경험하면 누구나 새로워지는 자신을 발견한다. 이름이 '모새골'이어서 그렇게 되는 것이 아니라 원래 그런 곳이기에 그렇게 이름 붙인 것이다.

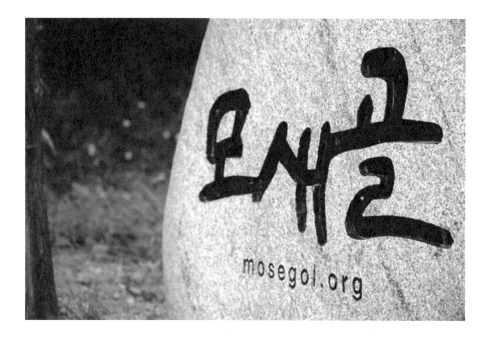

위니아딤채

client (주)위니아만도 / 작업년도 2006

김치냉장고의 대표 브랜드 '딤채'는 대한민국 최고의 발명품이다. 브랜드 인지도는 물론 제품력에서도 타의 추종을
불허하는 일등제품 '딤채'의 브랜드 가치를 전문매장에까지 연결하고자 하는 것이 본 프로젝트의 핵심이었다.

위니아딤채°

2005년도에 도입한 위니아만도의 대표 브랜드 위니아딤채의 BI는 새로운 BI를 도입한 지 불과 2년도 안 된 시점에서 다시 리뉴얼한 것이다. 신임 최고경영자에 의한 결단으로 이루어진 이 프로젝트는 딤채나 위니아 브랜드 자체에 문제가 있기보다는 딤채와 위니아를 판매하는 전문매장 브랜드인 '후레시위니아'의 문제 때문이었다.

업계 부동의 일위인 '딤채'를 판매하는 매장 이름에 정작 '딤채'가 보이지 않는다는 사실이 왜 다른 브랜드 전문가들로부터는 지적되지 않았었는지 이상할 지경이었다. 직관과 추진력이 뛰어난 김일태 대표의 과감한 결단에 의해 '후레시위니아'의 BI 작업이 시작되었다.

위니아만도에서 실시한 조사 자료는 물론, 국내 굴지의 경쟁 가전사 자료를 통해 보아도 '위니아' 브랜드에 대한 소비자의 기대감이나 선호도가 의외로 높다는 것을 알 수 있다.

브랜드 네임의 중요성

브랜드의 본질을 효율적으로 표현하기 위해서 브랜드 네임과 디자인이 활용된다. 좀 더 적극적인 역할은 브랜드 네임의 몫이다. 브랜드 네임의 선정에 오류가 있다면 아무리 훌륭한 디자인도 그 오류를 커버할 수 없다.

아마도 이 조사 자료들에 대한 믿음과 자신감이 그때까지 내부적으로 '딤채'보다 '위니아'를 대표 브랜드로 밀게 한 요인이 아니었나 생각된다. 또한 상식적으로 '딤채'가 갖고 있는 '김치' 이미지의 한계를 극복하기 어려워, 김치냉장고 이외의 다른 제품과 연관 짓기는 어렵다고 판단했을 수도 있다. 위니아만도의 대표 브랜드는 이미 '후레시위니아'로 결정이 되어 전국 대리점의 간판과 모든 시설물 및 판촉활동 관련 매체 등에 적용이 끝난 상황이었다. 그런 상황에서 다시 BI를 수정하겠다는 것은 웬만한 자신감이나 확신 없이는 불가능한 일이었다.

위니아와
딤채의
관계 고민

위니아와
딤채의
한글 로고
고민

'위니아딤채'는 김일태 대표의 아이디어였다. '딤채'에 대한 편견 없는 판단력이 '딤채'를 메인 브랜드로 부상하게 했다.

'후레시위니아'를 '위니아딤채'로 고쳐나가는 것은 그다지 어려운 일이 아니었다. 이미 새로운 브랜드 네임에 대해서 내부적인 공감대를 형성한 상태였고 브랜드 전략 또한 모두 수립되어 있는 상황이었기 때문이다. 디자인으로 브랜드의 효율을 극대화하는 일만 남아 있었다.

가끔 만나게 되는 이런 특별한 상황의 프로젝트나 위니아만도의 김일태 대표 같은 분들이 필자의 생각이나 판단을 크게 키워준다. 불과 2년 전에 수립한 브랜드 체계(전임 대표 시절에 개발된)를 회사차원의 오류를 인정하면서까지 다시 시작할 수 있는 자신감과 확신이라면 이 세상에 얻지 못할 것이 없으리라는 생각도 들었다.

브랜드 리뉴얼의 적정 시기
새로운 BI나 브랜드 리뉴얼의 시기는 매우 중요하다. 시장 구도가 이미 굳어지거나 자신들의 브랜드에 대한 문제점이 심각하게 드러나 있다면 이미 시기를 놓쳤다고도 할 수 있다.

WINIA 딤채° 전문가전

WINIA**dimchae**°
역삼점 | 02-223-6572

WINIA 딤채° 전문가전

WINIA**dimchae**°
역삼점 | 02-223-6572

위니아 딤채° 전문가전

winia+dimchae°
역삼점 | 02-223-6572

WINIA 딤채° 전문가전

WINIA**dimchae**°
역삼점 | 02-223-6572

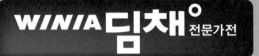

WINIA+dimchae°
역삼점 | 02-223-6572

WINIA+dimchae°
역삼점 | 02-223-6572

winia+dimchae°

역삼점 | 02-223-6572

역삼점 | 02-223-6572

WINIA딤채 전문가전

WINIAdimchae°

위니아딤채°

위니아 **딤채**° 전문가전

역삼점 | 02-223-6572

WINIA**dimchae**°

이 과정에서 'WINIA'의 로고까지도 새로 개발하였다. '딤채'를 강조하기 위하여 한글 조합이 최종안으로 채택되었다.

2005년 가을 성수기를 목표로 '딤채' 전체의 제품 디자인이 경쟁력을 갖추며 업그레이드되었다. 또한 전국의 후레시위니아 대리점들은 일시에 '위니아딤채'로 간판을 바꿔 달게 되었고, 모든 딤채 제품에는 새로 리뉴얼된 'dimchae' 영문 로고가 붙게 되었다. 아웃박스 디자인, 사용설명서는 물론 유니폼, 차량 디자인에도 새로 도입된 BI가 적용되었다.

'위니아딤채'가 도입된 후 '딤채' '위니아' 브랜드의 매출이 총체적으로 동반 상승되었음은 물론이다.

필자는 언제나 일하면서 배운다(모든 일은 스승이다). 디자인 용역비를 받고 일을 하지만 일을 통해서 더 많은 것들을 다시 깨우치고 배워나간다. 자신이 틀릴 수 있다는 생각은 언제나 새로운 것들을 보게 한다.

김치냉장고 시장 분석

위니아만도는 '김치냉장고'라는 세계적인 제품을 만들어냈고 '딤채'는 김치냉장고의 상징으로 대한민국을 대표하는 브랜드가 되었다. 김치냉장고 시장이 확대되면서 대형 가전업체들이 합세해 시장이 과열되고 있으나 '딤채'의 브랜드 파워와 앞선 기술이 지켜가는 일등의 아성은 아직도 난공불락이다. 절대적인 일등 자리를 지키기 위한 '딤채'의 노력은 오늘도 계속된다.

브랜드 업그레이드

힐스테이트 / 순창고추장 / 삼일제약

여기서 말하는 '브랜드 업그레이드'란 제품력이나 서비스의 개선보다는 브랜딩과 디자인을
통한 업그레이드 방법이다. 아이덴티티 작업의 가장 큰 동기와 역할은 바로 업그레이드다.
본질을 뿌리로 하여 업그레이드된 아이덴티티는 더욱 강해질 수밖에 없다.

힐스테이트

client 현대건설 / 작업년도 2006

현대아파트의 상징이자 새로운 아파트 브랜드의 아이콘이 될 수 있도록 브랜드의 첫 자를 'H'로 했다. 그리고 현대아파트와의 중의적인 효과를 누리기 위해 H자로 된 엠블럼 디자인을 제시해 품격을 높였다.

HILLSTATE

2006년, 현대건설의 아파트 프로젝트를 맡기 전에도 아파트 브랜드를 개발해 본 적이 두 번 있었다. 2000년 고려산업개발의 '모닝사이드'와 2003년 대우자판건설의 '이안'이 그것이다. 그 후에도 아파트 브랜드 개발에 대한 문의나 경쟁 프레젠테이션에 참여하라는 제안이 몇 번 있었다. 하지만 다른 디자인 회사와 비교당하지 않고 필자나 크로스포인트를 꼭 필요로 하는 프로젝트를 위해서 일하고 싶었기에 어떠한 경쟁에도 참여하지 않았다. 또한 자사의 아파트 브랜드를 위해서 정기적인 자문을 요청하는 회사도 있었지만 아직은 그런 소극적인 형태로 일하고 싶지 않았기에 그것도 고사했다. 현대건설 아파트를 위한 브랜드 개발 요청을 받은 것은 '처음처럼'이 세간의 시선을 집중시키던 2006년 5월 무렵이었다. 나중에 들은 이야기로는 당시 새로 취임한 이종수 대표가 '처음처럼' 개발 스토리를 취재한 신문기사를 접하고 필자를 선택했다고 한다.

아파트 브랜드의 필요성
우리나라의 건설회사들이 아파트 브랜드에 연연하는 것은 아파트 브랜드의 가치가 바로 회사의 이익과 연결되기 때문이다. LG '자이'가 GS '자이'로 바뀌었으나 그다지 큰 브랜드 쇼크를 경험하지 않은 이유도 '자이' 덕이다.

우리나라의 아파트 고급화시대를 주도했던 현대아파트가 주도권을 빼앗긴 것은
'현대아파트'라는 브랜드를 너무 믿은 탓이었다. 다른 건설회사들이 속속 브랜드
아파트로 전환하는 시장에 적절하게 대응하지 못한 것이다. 나중에 '홈타운'이라는
브랜드로 대응하기는 했으나 시기로 보나 내용으로 보나 역부족이었다. 늦은 감은
있었지만 새로운 브랜드의 필요성을 절감하고 있던 현대건설에서는 수년 전부터 새로운
브랜드를 개발하기 위하여 여러 전문회사들과 아파트 브랜딩 프로젝트를 진행해 왔다.
그러나 여의치 않았던 탓에 다시 국민공모를 통해서 3만 개가 넘는 후보안을 확보했으나
역시 마땅한 브랜드를 찾지 못하고 있었다. 이런 상황에서 필자에게 프로젝트가 넘어오게
된 것이다.

힘들고 어려운 일일수록 더욱 에너지가 솟아나는 필자의 취향에 딱 맞는 일이었다. 이미
여러 전문회사가 브랜딩 작업을 했고 3만 개가 넘는 국민공모안들이 제안되었는데 그
안에 괜찮은 이름이 없었을 리가 없다. 단지 어떤 이름으로 해야 다시 예전 현대아파트의
영광을 되찾는 데 도움이 될지 쉽게 판단하기가 어려웠을 것이다. 전문가의 입장에서
생각해 보면 충분히 이해할 수 있는 일이었다.

필자가 해야 할 일은 큰 틀에서 전체를 다시 조망하면서 좋은 브랜드를 만들어내고 또 그 브랜드에 대해서 모두가 확신을 갖도록 하는 일이었다.

현대건설의 새 브랜드를 위한 네이밍 기준

1. '현대건설'의 규모, 역사, 전통을 담는다.
2. 남다른 특별한 가치를 창출한다.
3. 강력한 브랜드 네임으로 커뮤니케이션의 효율을 높인다.
4. 발전적인 아파트의 새로운 지표를 제시한다.
5. 대중적인 공감도를 높일 수 있는 이미지를 만든다.

브랜드 네임을 위한 키워드

Pride 현대아파트는 언제나 최고이다.
 Honor, Quality, State, Value, Grandeur

Traditional 현대아파트는 역사와 전통이 이어지도록 한다.
 Originality, Classic, History, Culture

Credit 현대건설이라면 믿을 수 있다.
 Faith, Trust, Believe, Loyalty, Confidence

Highclass 현대아파트에는 최고의 사람들이 산다.
 Rich, Classy, Great, Noble, Merit, Passion

'H' ⟶ 'H'

이 난해한 문제의 해결은 'H'의 의미를 확장해 보면서 해결할 수 있었다.

'H'는 'Hyundai'이며 'High Society'이다.

'H'는 'Hyundai'이며 'High Quality'이다.

'H'는 'Hyundai'이며 'Heritage'이다.

'H'는 'Hyundai'이며 'History'이다.

'H'는 'Hyundai'이며 'Happy'이다.

'H'는 'Hyundai'이며 'Hope'이다.

'H'는 'Hyundai'이며 'Honor'이다.

'H'는 'Hyundai'이며 'H…'아파트이다.

후보안1

HEMBLEM / 엠블렘

– [영] emblem : 상징, 표상, 상징적인 무늬

– 현대아파트를 대표하는 엠블럼이라는 의미

후보안2

Helice / 헬리체

– [라] Helice : 큰곰자리

– 하늘 위에 떠있는 북두칠성처럼
 언제나 우리 마음속에 반짝이는 아파트

후보안3

HILLUCK / 힐럭

– [영] hill : 언덕

– [영] luck : 운, 행운, 성공, 행운을 가져오는 물건
 hill + luck / hill + (즐거울 樂)

– 즐거움과 행운이 가득한 언덕 위의 아파트

후보안4

HILABI / 힐라비

– [라] hilavi : 기쁘게 하다, 기분 좋게 하다

– 기쁜 아파트, 기분 좋은 아파트

– Hill, La Vie : 'Hill에 사는 것. 그것이 기쁨이다'

'H'가 현대아파트의 상징이면서 새로운 아파트 브랜드의 아이콘도 될 수 있도록 새로운 브랜드의 첫 자를 'H'로 하겠다는 것이 필자의 해법이었다. 'H'자로 시작되는 아파트 브랜드를 개발하여 '현대아파트'와 중의적인 효과를 노리겠다는 이 아이디어의 공감대를 형성하기 위해서는 실제로 'H'자로 된 엠블럼 디자인을 제시하는 게 효과적이었다.

나중에는 BI 전체 작업을 모두 수주받게 되었지만 당시 크로스포인트의 용역 범위는 브랜드 네임에 한정되어 있었다. BI 전체 작업을 수주하려는 의도로 엠블럼 디자인을 제시한 것은 아니었으나 브랜드 네임만 개발하는 역할로 이 작업이 끝날 것이라는 생각은 한 번도 한 적이 없었다.

3년을 끌어온 프로젝트가 크로스포인트에 넘어온 지 단 한 달 만에 첫 번째 프레젠테이션에서 모두의 공감대를 끌어낼 수 있었다는 사실은 무척 고무적이었다. 'H' 엠블럼은 마치 어려운 수학문제의 답을 도출해 내듯 현대아파트의 문제점에 대한 적절한 해법이 되었다. 이제 더 이상 서두를 필요는 없었다. 하나하나 실타래를 풀어가듯 내부적으로 공감과 확신의 폭을 넓혀가는 것이 중요했다.

emblem
1 상징, 표상(表象) – symbol
2 상징적인 무늬[문장], 기장(記章) = badge

'H'의 가치는 현대건설의 가치이자 현대아파트의 가치이다. 품격 있고 친근한 'H' 엠블럼을 개발하는 일은 이 프로젝트의 전부라고도 볼 수 있었다.

열흘쯤 뒤의 2차 프레젠테이션에서는 'Hill'에 대한 브랜드 네임 후보안들을 집중적으로
개발하여 더욱 다양해진 'H' 엠블럼들과 함께 준비한 시안들을 내놓았다.

'HILL'

'Hill'을 사용한 해외 고급주택의 브랜드 사례

Laguna Hills

Beverley Hills

Fountain Hills

Morgan Hills

Richmond Hills

Plcasant Hills

Notting Hills

외국의 사례 참조하기

브랜드 네임을 개발하는 과정에서 때로는 외국의 사례를 참조하기도 한다. 이번 프로젝트의 중심이 된 'hill'을
설득하기 위해서 해외에서 사용된 고급 주택단지 브랜드들이 도움이 되었다.

HYUNDAI LIVING HERITAGE

HILLUCK

HYUNDAI PREMIUM LIVING

HILLSTATE

HILLCLASS
HYUNDAI PREMIUM LIVING

HILL'S COUNTY
HYUNDAI PREMIUM LIVING

HiLLMARK
HYUNDAI PREMIUM LIVING

HILLUX
HYUNDAI PREMIUM LIVING

최종안은 'HILLUCK'과 'Hillstate'로 압축되었으니 그 사이에는 'hill'로 시작되는 여러 가지 브랜드들이 있었다. 당시 필자는 어느 브랜드로 결정이 된다 해도 괜찮다고 생각했던 것들이었다.

HYUNDAI PREMIUM LIVING
HiLLUCK

HiLLUCK

HILLState
HYUNDAI

HILLUCK
HYUNDAI

HYUNDAI PREMIUM LIVING
HiLLUCK

HillState
HYUNDAI

HILLUCK
HYUNDAI

HILLSTATE
HYUNDAI

HYUNDAI PREMIUM LIVING
HILLUCK

HYUNDAI PREMIUM LIVING
HILLSTATE

HYUNDAI PREMIUM LIVING
HiLLSTATE
HYUNDAI

HILLUCK
HYUNDAI

HiLLState
HYUNDAI

HILLUCK
HYUNDAI PREMIUM LIVING

HYUNDAI
HILL
STATE

HYUNDAI PREMIUM LIVING
HILLUCK

HYUNDAI PREMIUM LIVING
HILLUCK

HYUNDAI PREMIUM LIVING
HILLSTATE

HILLUCK

HYUNDAI PREMIUM LIVING
HILLUCK

HYUNDAI PREMIUM LIVING
HILLUCK

HYUNDAI PREMIUM LIVING
HILLSTATE

HYUNDAI PREMIUM LIVING
HILLUCK

HILLSTATE
HYUNDAI

HILLUCK
HYUNDAI PREMIUM LIVING

HILLSTATE
HYUNDAI PREMIUM LIVING

HYUNDAI PREMIUM LIVING
HILLUCK

HILLUCK
HYUNDAI

HYUNDAI PREMIUM LIVING
HILLUCK

HILLUCK
HYUNDAI PREMIUM LIVING

HILLSTATE
HYUNDAI PREMIUM LIVING

HYUNDAI PREMIUM LIVING
HILLUCK

HYUNDAI PREMIUM LIVING
HILLUCK

HILLUCK
HYUNDAI PREMIUM LIVING

HILLUCK
HYUNDAI

HILLUCK
HYUNDAI PREMIUM LIVING

HYUNDAI PREMIUM LIVING
HILLUCK

HILLSTATE

HILLUCK
HYUNDAI

HILLSTATE
HYUNDAI

HYUNDAI PREMIUM LIVING
HILLUCK

HILLSTATE
HYUNDAI

HILLUCK
HYUNDAI

HYUNDAI PREMIUM LIVING
HILLUCK

HILLUCK
HYUNDAI PREMIUM LIVING

HILLSTATE
HYUNDAI PREMIUM LIVING

HYUNDAI PREMIUM LIVING
HILLUCK

HILLUCK
HYUNDAI

HILLUCK
HYUNDAI

HILLUCK
HYUNDAI

HILLUCK
HYUNDAI

HILLSTATE
HYUNDAI

HILLSTATE
HYUNDAI

HILLSTATE
HYUNDAI

HYUNDAI PREMIUM LIVING
HILLUCK

HILLUCK
HYUNDAI

HILLUCK
HYUNDAI

HILLUCK
HYUNDAI

HYUNDAI PREMIUM LIVING
Hilluck

HILLUCK
HYUNDAI

HILLUCK
HYUNDAI

HILLUCK
HYUNDAI PREMIUM LIVING

HILLUCK
HYUNDAI

HILL LUCK

HILL LUCK

HILL STATE

HYUNDAI PREMIUM LIVING
HILLUCK

HILLSTATE
HYUNDAI

HILLUCK
HYUNDAI

HILLUCK
HYUNDAI

HILLUCK
HYUNDAI

HILLUCK
HYUNDAI

HILL LUCK

HYUNDAI
HILL LUCK

HYUNDAI
HILL LUCK

HYUNDAI PREMIUM LIVING
HILLUCK

HILLUCK
HYUNDAI PREMIUM LIVING

HILLUCK
HYUNDAI PREMIUM LIVING

HYUNDAI
HILLUCK
PREMIUM LIVING

Hilluck
HYUNDAI PREMIUM LIVING

HiLLUCK
HYUNDAI

Hilluck
HYUNDAI PREMIUM LIVING

HILLUCK
HYUNDAI

HiLLUCK
HYUNDAI

HILLUCK
HYUNDAI

HILLUCK
HYUNDAI

HILLUCK
HYUNDAI

HILLSTATE
HYUNDAI PREMIUM LIVING

HILLUCK
HYUNDAI

HILLUCK
HYUNDAI

HILLUCK
HYUNDAI

'H'는 점점 정교해졌다. 다만 'Hilluck'과 'Hillstate' 중 아직 브랜드 네임이 정해지지 않았기 때문에 이미지의 방향을 좁히지 못하고 있었다. 이런 상태에서 약 2달간 스케치는 계속되었다.

'Hill'에 산다는 것은 남들보다 더 좋은 곳에서 살고 있다는 것을 의미하며, 자연과 함께 숨쉬는 생활을 상징하기도 한다. 또한 자랑할 수 있는 지위나 신분을 암시한다. 본격적으로 'Hill'이 들어간 브랜드 7개를 다시 제안했다.

원래 필자는 어떤 경우에도 이렇게 많은 후보안을 내지는 않는다. 그러나 이번 보고의 목적은 현대건설의 임직원들 모두가 'Hill'에 익숙해지도록 하는 데 있었기에 다양한 의미와 조합의 'Hill'이 필요했다.

이 과정을 통해서 '힐럭(HILLUCK)'과 '힐스테이트(HILLSTATE)' 2개가 최종안으로 결정되었다. 이제야말로 본격적인 디자인 작업이 필요한 때가 온 것이다.

HILLSTATE

위의 여섯 가지 심벌은 'H'를 위한 최종 후보안이다. 각 디자인 별로 'HILLUCK'과 'HILLSTATE'에 더 맞는 디자인이 있었으나 마지막 순간에는 대세가 'HILLSTATE' 쪽으로 기울었다.

'현대건설' '현대아파트'라는 차별화되고 강력한 무기를 갖고도 전쟁에서 이기지 못한다면
훌륭한 전사라고 말할 수 없을 것이다. 이 프로젝트에서 필자의 역할은 오래되어서 자칫
낡아 보이지만 본질이 잘 갖춰진 훌륭한 무기를 다시 사용할 수 있도록 손보는 일이었다.
취약한 성능을 가리느라 외장만 그럴듯하게 포장한 기존 업체의 무기들과는 다른 내공을
뿜어낼 수 있도록 강한 뿌리를 두드러지게 하는 일이 필자가 맡은 일이었다.

또한 현대건설의 담당 임직원들이 새로운 브랜드를 개발하는 과정에 참여하여 세부적인
단계를 깊이 경험하도록 하여 새로운 브랜드에 대한 애정과 확신을 갖도록 합리적으로
리드하는 것도 또 하나의 큰 역할이었다고 할 수 있을 것이다.

현대아파트를 위한 브랜드 개발을 맡게 된 후 첫 시작부터, 필자는 마치 귀한 재료를 만난
요리사처럼 호기심과 함께 흥분된 마음을 감추지 못하고 있었다. 그리고 그러한 떨림은
브랜드 작업이 마무리될 때까지 계속되었다. 부디 좋은 재료가 잘 살아나서 모두가
좋아하는 훌륭한 요리가 되었으면 하는 바람이다.

브랜드 업그레이드란?
브랜드 업그레이드는 실제의 제품력이나 서비스 향상을 통해서 이루어지는 경우도 있다. 하지만 필자가 거론하는
사례는 브랜딩과 디자인을 통한 브랜드 업그레이드를 말한다. 실제로 '힐스테이트' 프로젝트의 경우 제품력이나
서비스의 질과는 관계없이 오로지 브랜딩과 디자인을 통한 업그레이드를 실현한 예라고 볼 수 있다.

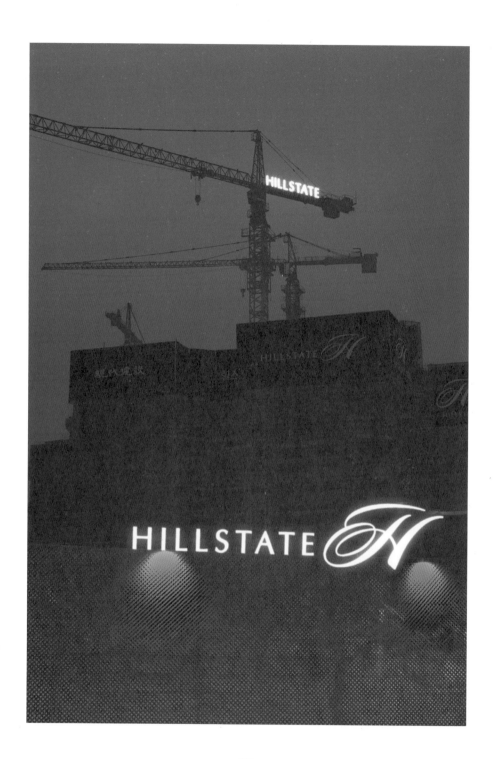

순창고추장

client (주)대상 / 작업년도 2004

'순창'은 일등을 다투는 브랜드이다. 현재의 로고 디자인이 다소 진부하더라도 그 특징은 살려야 한다. '순창'은 언제나 '청정원'과 연계되기 때문에 '청정원'의 다양한 색상을 감안해서 '순창' 자체의 색상을 절제하였다. 또한, '순'과 '창' 사이의 공간을 더욱 짜임새 있도록 하기 위해서 공간과 높이를 조정하였다.

고추장을 집에서 직접 담가 먹는 가정이 점점 줄어들고 있다.

상품고추장 시장을 예견하고 1995년 발 빠르게 장류 시장에 참여한 청정원은 '순창'이라는 강력한 브랜드를 선점하면서 부동의 일등제품으로 5년 동안 시장을 지배해 왔다.

그러나 2000년, 삼원식품의 고추장이 '해찬들'이라는 참신한 브랜드로 변신하고 게다가 타의 추종을 불허하는 최강의 브랜드 '태양초'로 시장을 위협하기 시작한 데다 CJ와 손을 잡고는 막강한 마케팅 파워로 순식간에 순창고추장을 제치고 일등 브랜드로 등극했다. 더 이상의 매출 이탈을 두려워한 청정원 측에서 브랜드 체계나 포장디자인에 문제가 있는 것이 아닌가 하는 심각한 고민을 안고 필자를 찾아왔다.

청정원 순창고추장의 디자인 현황을 파악하고 경쟁제품들을 수거해서 검토한 후 매장 상황을 체크해 보니 무슨 일을 해야 할지 명확한 판단이 섰다. 이번 프로젝트는 예상 외로 쉽게 끝날 수도 있겠다는 생각이 들었다.

고추장 시장 분석

고추장 용기는 브랜드를 막론하고 모두 빨간색이다. 용량도 브랜드마다 거의 동일하다. 또한, 브랜드마다 복합적인 브랜드 체계를 가지고 있다. 예를 들면, 청정원 – 순창 – 찰고추장, 해찬들 – 태양초고추장 등의 구조이다. 생산자가 중요하게 생각하는 브랜드 요소와 소비자가 중요하게 생각하는 요소가 때로는 일치하지 않는 경우도 있다.

시장을 이루는 중요한 양대 요소인 생산자와 소비자는 언제나 다른 용어를 사용한다. 마케팅 관련 서적에서는 소비자의 언어가 따로 존재하며, 마케터나 커뮤니케이션 디자이너는 그 언어를 정확히 구사할 줄 알아야 한다고 누누이 강조한다. 하지만 쉽게 판단하기 어려운 시장 상황에 부딪혔을 때에는 마케팅 전문가들조차도 시장의 문제나 급격히 바뀌는 소비자의 언어를 해독하기 어려울 것이다.

소비자 언어

소비자 언어는 쉽고 단순하다. 소비자 언어를 잘 이해하지 못한다는 것은 쉽고 단순한 언어를 어렵게 해석하기 때문이다. '설득'의 핵심은 '배려'와 '사랑'이다. 소비자를 배려하고 사랑하는 제품은 제품만으로도 쉽게 소통된다. 소비자 언어는 시장의 언어이다.

순창고추장의 포장은 모두 다섯 가지 요소로 이루어져 있었다. 청정원, 순창, 고추장, 찰(고추장), 한국인의 매운맛. 이 모든 요소들이 다 함께 어우러져야 하는데 각자 제 목소리만 높은 채 다른 요소들을 배려하지 않고 있었다. 게다가 해찬들의 '태양초고추장'에 비해 '찰고추장'은 너무 허약했다. 이 프로젝트에 대해서 오리엔테이션을 받을 때 필자가 던졌던 단 하나의 질문은 "'태양초'라는 브랜드를 경쟁사에서 법적으로 소유하고 있습니까"였다. 대답은 '아니오'였다. 해찬들이 사용한 '태양초'란 브랜드는 실제 태양에 말렸다는 의미로 사용한 것이 아니라 그저 단순하게 채택한 브랜드였으므로 누구도 단독으로 보유할 수는 없었다. 이 사실을 알고 나니 작업이 훨씬 간단하고 쉽게 풀릴 수 있게 되었다.

고추장을 나타내는 수많은 브랜드나 수식어 중에서 '태양초'만큼 강한 것은 없다. '순창'은 경험적 브랜드이지만 '태양초'는 소비자들의 이익과 직결되는 사실적인 브랜드이다. '순창'이나 '청정원'은 생산의 브랜드지만 '태양초'는 소비자의 브랜드이다. 게다가 다른 고추장 회사에서 모두 사용할 수 있는 것이라면 우리도 사용하면 되는 것이었다. 하지만 청정원 측에서는 '태양초'의 사용을 꺼리고 있었는데 그 이유는 일등회사로서의 자존심이었다. 일등의 순위가 바뀌는 상황에서 지난 시절 일등이었다는 자존심이란 무의미하다는 것을 강조하고 '태양초'를 채택하도록 간곡하게 설득했다. 이 프로젝트가 승산 있는 싸움이라고 생각했던 이유는 당시로서는 우리만이 '태양초'에 '순창'을 붙여 함께 사용할 수 있기 때문이었다. 누구나 사용하는 '태양초'가 어느 회사의 '태양초'인지 명확히 알지 못하는 소비자들에게 '순창의 태양초'가 주는 임팩트가 어느 정도일지는 누구라도 충분히 상상할 수 있었다.

태양초 브랜드 사용의 의미
'초코파이'는 원래 오리온의 고유 브랜드였으나 경쟁사들과의 소송 끝에 누구나 사용할 수 있는 브랜드로 일반화되었다. 그러자 오리온은 또 다른 무기'情'을 장착했다. 순창고추장의 경우는 이미 일반화 되어 있었지만 아직도 강력한 '태양초'를 '순창'과 결합해 다시 새로운 경쟁력을 갖추게 되었다.

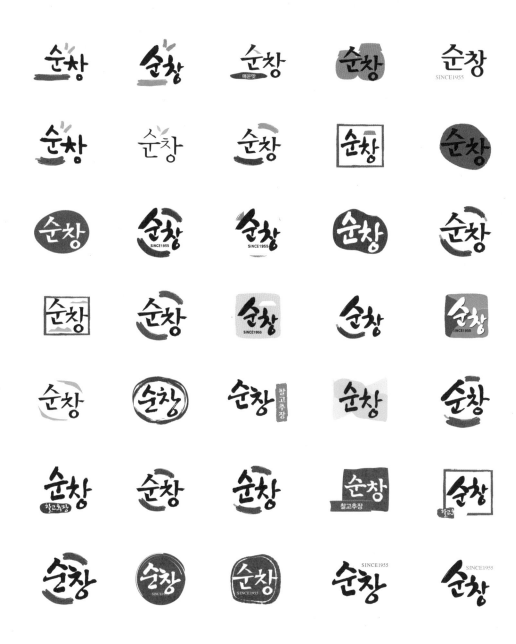

이 작업은 '순창' 로고에 대한 연구에서 시작되었다. 기존 로고의 부분 수정을 포함해서 몇 가지의 '순창' 로고와 '순창'을 도와줄 수 있는 여러 가지 디자인 요소들을 스케치하였다. 가능하면 기존의 로고를 크게 바꾸지 않으려고 노력했다.

후보안1
부분적으로 수정·보완된 '순창'의 로고를
활용하여 부드러운 사각 형태와 조합한 디자인

후보안2
새로 개발한 '순창' 로고와 항아리의 단면을
조합한 디자인

후보안3
역시 기존 로고와 같은 붓글씨 형태로,
가독성을 고려한 디자인

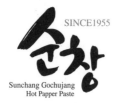

후보안4
부분적으로 수정·보완된 '순창' 로고의 높낮이
를 조절하여 효율적으로 공간을 활용한 디자인

before

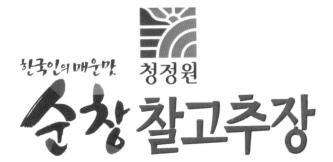

after

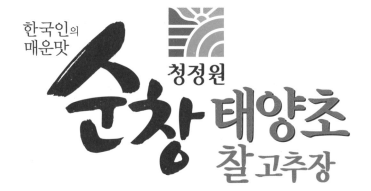

'태양초'는 여러 고추장 업계가 모두 사용하는 일반적인 브랜드이지만 '순창'은 청정원만의 변별력을 가진 고유 브랜드이다.

이 작업의 핵심은 '순창'의 변별력은 높이면서 '태양초'는 일반화시키는 데에 있었다. 이를 위해 기존 포장 디자인의 '청정원'은 신뢰의 상징으로만 보이게 하고 '순창'이 대표로 읽히면서 나머지 요소들을 리드하도록 했다.

기존의 '순창' 로고는 독특한 형태로 나름의 개성을 갖고 있었지만 가독성이 떨어졌다. 게다가 불필요한 색상을 지나치게 사용하고 있었다. '청정원'만으로도 색은 이미 충분했으므로 '순창'에서는 모든 색을 배제하고 소비자들이 보기에는 전혀 바뀌지 않은 듯 받침의 크기만 조금 키워 가독성만 살짝 높였다. 또한 '태양초'와 찰고추장이 어쩔 수 없이 함께 쓰여야 했기에 이중으로 배치했지만 두 요소가 중첩되지 않도록 '태양초'를 더 크게 조정했다. 거의 동일한 요소들을 약간씩 정리한 후 달라진 모습을 비교해 보면 디자인은 바로 과학이라는 것을 쉽게 이해할 수 있다.

BI와 색상

다른 디자인 요소들의 경우와 마찬가지로 지나치게 많은 색상을 사용하는 것은 모자람만 못하다. 브랜드 아이덴티티에서 색상은 대단히 중요하지만 현란한 색상을 앞세우는 말초적인 시각 충격에 연연하다 보면 브랜드의 본질을 놓칠 우려가 있다. 색상 활용을 잘 한다는 것은 많은 색상을 사용한다는 것과는 다른 의미이다.

다음으로 이제껏 일등의 역할을 제대로 하지 못하고 후발 경쟁제품에 끌려가던 레이아웃을 전면 수정하는 작업에 들어갔다. 마음 같아서는 아주 새롭고 독특한 비주얼로 바꾸고 싶었지만 전통식품이라는 한계가 있는 데다가 시장에서 선두 다툼을 하는, 소비자들에게 익숙한 제품이라 섣불리 바꿀 수는 없었다.

단, 어떻게 디자인을 하든 경쟁 브랜드들의 포장 디자인을 제치면서 소비자들은 더욱 선호하게 만들어 시장에서의 경쟁력을 강화시키는 디자인이어야 했다. 기존에 사용하던 용기를 마음대로 바꿀 수는 없었으므로 선택의 폭은 그만큼 좁아졌다.

비슷비슷한 빨간색 플라스틱 고추장통의 좁은 옆면에 어떤 변화를 줘야 경쟁 브랜드들을 따돌릴 수 있을까? 이 질문에 대한 답은 '답은 언제나 시장 안에 있다'이다. 시장에는 우리 제품, 경쟁사 제품, 소비자가 다 있다. 나를 알고 남을 알면 어떤 전쟁도 이길 수 있다는 말은 맞는 말이다. 언제, 누가 먼저 시작했는지 몰라도 선두를 다투는 고추장 포장 디자인의 레이아웃은 로고가 있는 부분과 고추나 고추장 사진이 있는 부분으로 좌우 이등분되어 있었다. 브랜드만 다를 뿐 거의 비슷한 레이아웃이었는데 그 완성도로 보아 아마도 우리와 선두를 다투는 경쟁사에서 먼저 시작한 디자인인 듯했다. 게다가 경쟁사 제품에는 고추 사진을 사용한 데 반해 순창고추장은 실제 고추징 사진을 사용하여 재질이나 인쇄 상태에 따라서 색상이 오락가락했다.

'고치기'와 '바꾸기'

브랜드 리뉴얼은 새로운 브랜드를 개발하는 것보다 더 어렵다. 리뉴얼의 경우, 부분적으로 유지해야 할 요소들이 남아 있기 때문이다. 유지해야 할 요소들이 많이 남아 있을수록 리뉴얼의 폭은 좁아질 수밖에 없다. 하지만 리뉴얼에 대한 기대치는 언제나 높다.

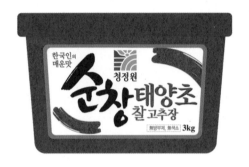

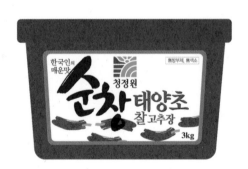

위의 세 가지 후보안에서 각 로고들의 조합은 동일하다. 단지 디자인 주제를 표현함에 있어 고추 사진과 고추 일러스트를 각각 활용하였다.

338

드디어 세 가지 시안이 준비되었다. 약간은 파격적으로 일러스트 고추를 적용한 안과 고추장을 떴을 때 나타나는 흔적에서 착안한 가로곡선을 하단에 적용한 안이었다.

'태양초'의 사용에 대한 약간의 논의가 있었을 뿐 모두가 만족스러워하는 새로운 디자인의 '한국인의 매운맛 청정원 순창 태양초찰고추장'이 탄생했다. 새로운 디자인은 고추장뿐만 아니라 된장, 쌈장과 갖가지 용량의 전 제품에 적용되었다.

다른 요인도 있었겠지만 새로운 디자인이 시장에 나간 지 석 달이 채 지나지 않아 '순창 태양초고추장'은 다시 1위를 탈환했다.

순창고추장 BI의 포인트

이 프로젝트의 핵심은 '한국인의 매운맛' '청정원' '순창' 및 '찰고추장' 등 각 브랜드 요소별 이미지의 크기를 소비자의 관심도에 맞추어 조정하는 것이었다. 또한 그 위에 고추장의 가장 큰 설득력인 '태양초'를 추가했다. 이미 일반화되어 있었던 '태양초'의 사용은 '순창'에 날개를 달아주었다.

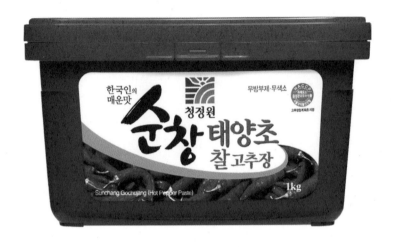

순창고추장 패키지 디자인은 조선된장과 쌈장으로까지 연계되었다.
하단부에는 고추장 대신 고추, 된장 대신 콩, 쌈장 대신 쌈 채소를
활용하였다. 또한, 기존의 좌우로 나누어진 레이아웃을 상하로 구분하여
브랜드 가독성을 높이고 적재시의 누적 효과를 극대화하였다. 순창고추장
디자인 리뉴얼의 성공은 '순창'이기에 가능했다. '순창'이 배제된 '태양초'는
그저 평범한 아류 제품을 벗어나지 못했을 것이다. 브랜드 리뉴얼의 보람은
본질이 탄탄한 '순창' 같은 브랜드를 만날 때 배가된다.

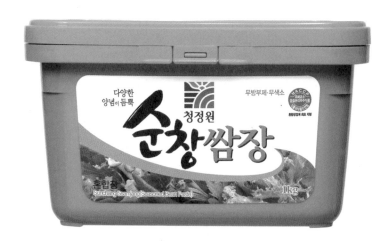

삼일제약

client (주)삼일제약 / 작업년도 2000

삼일제약을 상징하는 슬로건 '횃불표'를 그대로 CI에 적용해 누구나 '건강을 지키는 횃불'을 느낄 수 있게 했다. 일일이 횃불을 스케치하고 그에 맞춰 손잡이 위아래 두께를 조절함으로써 횃불을 완성하고, 'SAMIL' 로고에 적용했다. 전체적인 조화를 고려하여 부드러운 영문 소문자를 중심으로 하되, 횃불을 나타낸 'i'와 겹쳐지는 'I'자만 대문자로 수정했다.

samiL

새로운 CI를 통해 제2의 도약을 준비하던 삼일제약은 CI 도입의 시기를 밀레니엄을 맞는 2000년으로 잡고 있었다. 1956년에 창업한 삼일제약은 '횃불표'라는 슬로건으로 형성된 대표 이미지가 있었으나 새로운 CI를 도입하면서 과연 '횃불표'라는 슬로건을 계속 간직할 것인가에 대해 갈등하고 있었다.

원래 늘 같은 자리에서 같은 이미지만을 오랫동안 보아온 기업 내부의 경영진이나 직원들은 자신들의 가치에 대해 객관적인 판단을 하기가 어렵다. 더구나 경영권이 2세나 3세 체제로 옮겨지는 경우에는 더욱 그러하다. 창업자의 경우 최초의 이미지를 직접 만들거나 관여했기 때문에 쉽게 그 이미지를 포기하기 힘든 반면, 새로 이어받는 측에서는 뭔지 모르게 불편할 수도 있기 때문이다.

CI : Corporate Identity(Corporate Identification)
BI : Brand Identity(Brand Identification)

'횃불표'를 어떻게 했으면 좋을지에 대해서 2세 경영자인 허강 회장이 필자에게 물어왔을 때 그 대답을 생각해 내는 데에는 단 일 초도 걸리지 않았다. 50년 가까이 사용해 왔고, 일반 소비자들의 기억 속에 '삼일제약'이라는 이름보다도 더 깊이 뿌리내린 것이 '횃불표'라면 당연히 계속 사용해야 할 거라고 대답했다. 다만 횃불의 형태나 로고와의 조합방법 등 디자인을 개선하기 위하여 여러 가지 방법으로 연구해 본다면 구체적인 해결책을 찾을 수 있을 거라고 조언했다.

본격적으로 횃불을 활용하기로 마음먹고 디자인 작업을 시작했다. 작은 알약에 새겨질 로고를 감안하여 심벌 마크 대신에 워드 마크(WORD MARK)를 고려하고 있었다. 'SAMIL' 다섯 글자 간의 조화를 고려하면서 글자 안에 횃불을 직접 활용하고 싶었으나 대문자와 소문자 모두 문자들 간의 특징적 요소들이 서로 부딪혀 횃불을 적용하기가 쉽지 않았다. 또한 기분 좋은 기운을 전해줄 횃불의 형태를 만드는 작업에도 생각보다 많은 시간이 소요되었다.

심벌 마크 : 어떤 기업이나 단체가 자신들의 기업이념이니 주장 따위를 상징하기 위하여 만든 표지
워드 마크 : 심벌 마크와는 달리 문자로 이루어진 마크로 단어의 길이가 길지 않은 경우에 활용한다.

삼일제약 워드 마크의 가장 중요한 포인트인 횃불은 프로젝트의 중심이 되었다. 그러므로 오랜 시간이 지나도
진부해지지 않도록 디자인을 해야 했으며 그렇게 하기 위해 많은 시간과 노력이 필요했다. 자연스럽게 '횃불'의
특징적인 요소들을 살릴 수 있도록 여러 형태의 '횃불'을 스케치했다.

'횃불'을 사용하여 삼일제약의 아이덴티티를 만들어보겠노라고 장담했으니 우선 그
'횃불'의 완성도를 끌어올려야 했다. 이렇게 횃불을 완성시켜 나가는 과정이 바로
아날로그적인 디자인의 특성이라고 볼 수 있다. 마음에 드는 횃불을 위해서 수많은
횃불을 직접 그려보면서 결정해야 한다. 디지털과는 달리 아날로그 작업은 논리나
계산만으로는 완성할 수 없다. 지시야 머리가 하지만 직접 그려서 계속 눈으로
판단하면서 한 발 한 발 앞으로 나아가야만 하는 것이 디자인이다. 불꽃까지는 마음에
들게 완성되었는데 횃불이 문제였다. 자칫 하면 성냥불같이 되곤 했다. 이 문제를
해결하기 위해 횃불 손잡이의 위아래 두께를 조절하는 답을 얻기까지, 또 많은 시간이
소요되었다.

횃불은 완성되었고 이제 마지막으로 'SAMIL'이라는 로고와 횃불을 조합하는 과정만
남아 있었다. 영문 로고와 횃불이 조화롭게 어우러져야만 처음 기획했던 대로 횃불이
중심이 되는 기업의 아이덴티티를 완성할 수 있으므로 이 과정은 대단히 중요했다.
당시는 마침 IMF로 인해 그다지 바쁘지 않을 때였으므로 충분한 시간과 노력을 디자인
작업에 쏟을 수 있었다.

영문 로고와 횃불을 깊이 놓고 보면 같은 선상에시는 횃불이 너무 높이 두드러졌기
때문에, 많은 스케치를 거쳐 'i'자 대신 삽입된 횃불만 한 단계 아래로 내려 안정감을 갖게
했다. 그러나 이것만으로 모든 문제가 해결되는 것은 아니었다. 처음에는 전체적인
조화를 고려하여 부드러운 영문 소문자로 로고를 만들려고 했다. 하지만 그럴 경우 맨
뒷자인 'l'자가 횃불의 'i'와 비슷한 형태가 되어 균형감을 해치게 되는 문제가 발생했다.
또다시 여러 날 동안 논의와 스케치를 거쳐 맨 뒤의 'l'자만 대문자로 고치기로 결정하면서
필자를 포함한 세 명의 디자이너가 투입된 약 두 달간의 디자인 작업이 마무리되었다.

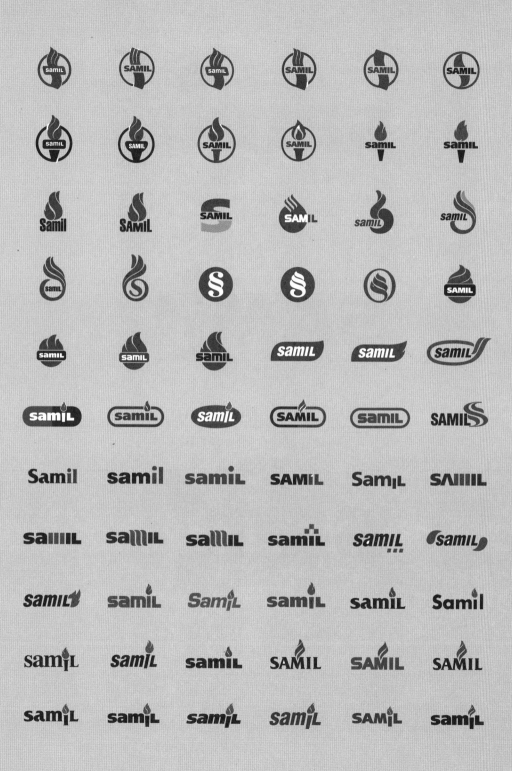

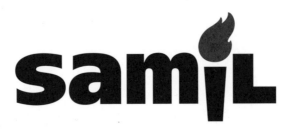

디자인 작업의 디테일은 언제나 실제로 적용을 해봐야만 결정할 수 있다. 타이포그라피의 선택, 대문자와 소문자, '횃불'의 형태와 크기, 그리고 이 모든 요소들이 어우러져 최선의 조화를 이루어내는 마지막 순간까지 디자인 스케치는 계속된다.

2000년 1월 1일, 삼일제약의 새로운 로고가 론칭되었다. 로고가 바뀌고 난 후에는
아무도 '햇불표 삼일제약'이라고 전처럼 이어 부르지 않는다고 한다. 그러나 '햇불표'라고
굳이 부르지 않아도 누구나 삼일제약의 새로운 로고 속에서 '건강을 지키는 햇불'을 느낄
수 있다. 언어를 뛰어넘어 '입'을 통하지 않고 '가슴'으로 직접 전달케 하는 디자인의 힘
때문이다.

허강 회장은 늘 사석에서 로고가 새롭게 바뀐 후 사세가 불같이 일어났다고 농담 섞인
칭찬을 건네곤 한다. 1956년에 시작된 회사의 오래된 슬로건을 다시 귀한 보석으로
재탄생시킨 작업의 중심에 필자와 크로스포인트의 직원들이 있었다는 사실은
생각만으로도 언제나 보람을 느끼게 한다.

삼일제약 CI의 포인트
때로는 브랜드 네임을 개발하는 일보다 디자인 작업이 훨씬 어려울 때가 있다. 다분히 디지털적인 특성의 브랜딩
작업보다 무궁무진한 표현이 가능한 아날로그 세계의 디자인은 명확한 디자인 콘셉트 없이는 엉뚱한 곳에서 길을
잃고 헤맬 수도 있기 때문이다. 그런 의미에서 삼일제약 CI는 '햇불' 덕을 톡톡히 본 프로젝트라고 할 수 있다.

히트 브랜드 메이커
손혜원을 말한다

글, 인터뷰 : 월간 〈디자인〉 김신 前 편집장

1998년, 소주 시장의 절대강자 진로가 두산 '그린'의 도전에 고전하고 있을 때, 그린에
맞선 '순한진로'가 무참하게 패배한 뒤 새로운 강타자가 필요한 중요한 시점에 혜성처럼
등장한 제품이 '참眞이슬露'다. 참眞이슬露는 소주의 명가 진로가 입은 상처를 단숨에
회복시켰을 뿐 아니라 공전의 히트 상품이 되었다. 당시 이 소주의 네이밍과 라벨
디자인을 한 주인공이 크로스포인트 손혜원 대표이다.

손혜원 대표와 일해 본 클라이언트는 흡사 마약에 중독된 것과 같은 경험을 했다고
말한다. 기존 브랜드의 장단점을 예리하게 분석한 후 브랜딩이나 디자인 과정을 통해서
새로운 길을 열어주고 자신이 맡은 브랜드를 항상 자식처럼 챙기고 알뜰히 보살펴주기에
한번 길들여지면 헤어나기 어렵다는 뜻이다. 클라이언트가 기대하는 것 이상을 해결해
주는 브랜드 해결사로 유명한 손혜원 대표가 말하는 성공 비결은 객관성과 열정, 그리고
상상력이다. 식물나라, 보솜이, INVU, 참나무통맑은소주 등 네이밍으로도 인정받았던
아이덴티티 디자이너인 그는 참眞이슬露의 대히트에 이어 트롬, 처음처럼, 힐스테이트로
이어지는 연속 안타로 히트 브랜드 메이커로서 명성을 떨치고 있다.

손 대표는 홍익대학교를 졸업한 후 1977년 현대양행(현 한라그룹) 기획실에서
디자이너로서 첫발을 내디뎠다. 1984년 '디자인 포커스'라는 디자인 전문회사에서
본격적으로 당시 한국에 막 정착하던 기업이미지 통합(CI) 작업을 하기 시작했다. 그리고
1986년 아이덴티티 디자인 전문회사 '크로스포인트'의 창립 멤버로 나섰으며
크로스포인트를 인수하던 1990년부터 브랜드 아이덴티티 분야라는 한우물만 파며,
브랜드 가치가 전면에 부각되던 1990년대 후반부터 명성을 날린다.

1990년대 한국 디자인계는 큰 변화를 겪는다. 기업이미지 통합의 열기가 식고 브랜드 이미지 통합(BI)의 시대가 열린 것이다. 이는 소비자들이 상품을 구매할 때 기업보다 매장에서 만나는 브랜드의 이미지를 더 중요하게 본다는 의미이다. 삼성의 지펠이나 파브, LG의 휘센, 만도의 딤채 같은 전문 브랜드가 생겨난 것도 이런 이유다. 또 다른 변화는 대형할인점의 등장과 함께 모든 브랜드들이 한 장소에서 경쟁하게 되었다는 점이다. 월마트의 조사에 따르면 할인매장 한 곳에는 10만 개가 넘는 브랜드가 있다고 한다. 상품들이 바로 옆에 있는 경쟁상품보다 자신을 집어달라고 소리칠 수밖에 없는 상황이 됐다. 이러한 매장의 변화가 브랜드 네임 및 브랜드 아이덴티티의 가치와 중요성을 부각시켰다. 이처럼 브랜드 경쟁이 치열한 상황 속에서 디자인이 브랜드의 무기가 된 시대환경은 브랜딩이라는 한우물을 파온 손 대표에게 좋은 기회였다.

그리고 그는 '식물나라' '참나무통맑은소주' '참眞이슬露' '이니스프리' 등 잇따른 성공으로 실력을 입증했다. 2001년에는 두산소주 '산'의 네이밍과 디자인을 해서 '참眞이슬露'에 밀렸던 두산의 부진을 만회해 주기도 했으며, 2006년에는 '산'을 대체한 '처음처럼'으로 다시 업계의 시선을 한 몸에 받고 있다.

드럼세탁기 시장이 커지는 것에 대비해 단독 브랜드 전략을 세워 탄생시킨 '트롬'과 공기청정기 '청풍'의 이미지를 이용해서 리뉴얼한 '청풍무구'도 성공적인 프로젝트다. 또한 춘추전국시대를 방불케 하는 아파트 브랜드들의 한가운데서 현대아파트를 위한 '힐스테이트'의 고급 이미지를 창출함으로써 아파드 브랜드 업세에서도 수목을 받고 있다.

그는 브랜드 아이덴티티 성공의 비결이 감각적이고 화려한 디자인에서가 아니라 브랜드의 명확한 본질을 찾는 노력에서 비롯된다고 말한다. 그를 찾아오는 클라이언트들은 새로운 브랜드를 만들어달라고 할 뿐만 아니라 기존의 브랜드를 시대에 맞게 새롭게 리뉴얼해 달라고 요구한다. 이런 리뉴얼 프로젝트에 임할 때 경험이 적은 디자이너들은 자칫 새로운 변신을 꾀하려는 과욕을 부리는 경우가 있다. 그러나 그 변신으로 브랜드가 원래 갖고 있던 본질적 가치가 사라지거나 변질된다면 오히려 소비자에게서 외면당하게 된다는 것이 손 대표의 철학이다.

"본질에 충실할 때 변화가 가치를 낳는다"는 신념을 갖고 있는 손 대표는 리뉴얼을 할 때도 브랜드의 본질을 찾지 못한다면 아무리 독특하고 세련된 디자인을 선보여도 더 이상의 부가가치를 창출해 내지 못한다고 역설한다. 그렇다면 어떻게 본질에 다가갈 것인가. 마케팅 공부를 하고 수십 쪽짜리 보고서를 만드는 일보다 중요한 게 있다. 그는 그 비결을 바로 '디자이너의 직관과 객관적인 판단력, 그리고 해당 브랜드에 대한 깊은 지식과 열정, 그리고 상상력'이라고 말한다. 상품이 놓인 판매대를 분석하고 구매 시점에서 중요한 여러 요소들을 면밀히 관찰한 후 소비자행동의 이유를 정확하게 파악하고 나서 디자인을 하게 되면 객관성에 준거한 설득력 있는 디자인을 할 수 있다는 것이다.

손 대표는 "브랜드가 소비자와 직접 소통하는 현장에 충실하면 디자인에 설득력이 생기고 소비자의 마지막 선택을 받을 수 있다"고 말한다. 드럼세탁기용 세제인 비트드럼의 리뉴얼이 이러한 사례이다. 기존 제품이 드럼세탁기 전용 고급 세제이면서도 그런 본질적

가치를 드러내지 못했던 것에 반해 비트드럼은 패키지 형태와 색상 등 매우 단순하면서도 간단한, 몇 가지 요소만 바꾸면서 매출이 크게 향상되었다. 생산자는 '비트'가 중요하지만 소비자에게는 '드럼'이 더욱 중요하다는 사실을 간파한 것이다. 그가 성공작을 많이 만들어낸다는 것은 소비자와 소통하는 언어를 잘 알고 있기 때문이라고 할 수 있을 것이다.

2004년 손혜원은 30여 년간 디자인에 바친 열정에 대한 보답을 받았다. 두유인 '콩됴'의 브랜드 아이덴티티로 홍콩디자인센터가 주최하는 '아시아디자인어워드'를 수상한 것이다. 심사위원들은 이 제품이 한국말로 된 한국 제품이지만 누구라도 보자마자 질 좋은 콩음료 제품이라는 것을 직관적으로 알려주는 설득력을 지녔다는 점을 높이 평가했다. 그러나 손 대표는 이런 상으로 상품이나 디자이너의 역량을 평가할 수 있다고는 생각하지 않는다. "불특정 다수를 설득하지 못하는 굿 디자인은 시장보다는 박물관으로 가야 한다"는 그의 도발적인 말이 시사하듯 디자인 평가는 전문가 집단이 아니라 소비자가 하는 것이기 때문이다.

손 대표는 디자인을 아름답고 멋지게 장식하는 것으로만 이해하고 있는 이들에게 디자인이란 '순리에 따라 세련되고 아름답게 설득하는 힘'이라는 본질을 깨닫게 했다. 그리고 그 힘으로 브랜드 경쟁에서 승률을 높이는 전략가임을 올해 최대의 히트 브랜드 '처음처럼'으로 다시 입증하고 있다. 그는 매일 치열한 전투가 벌어지는 브랜드의 일선에서 브랜딩과 디자인이라는 강력한 양손의 무기를 자유지재로 구사하며 하루하루 더 강해지고 있다.

브랜드 리뉴얼 프로젝트를 많이 했는데, 리뉴얼이 무엇이라고 생각하는가?

'더 나은 나'는 한 번에 이루어지는 게 아니라 매일 조금씩 변하고 발전해 가면서 이루어진다. 자신에게 엄격한 태도를 가지고 생활하면서 매일매일 새로워져야만 성숙된 인간으로 거듭날 수 있으며 전문가로서 자신의 분야에서 발전할 수 있게 된다. 브랜드 리뉴얼은 새로운 것을 다시 만드는 것이 아니라 '브랜드의 현존하는 가치를 더욱 높이기 위한 다양한 노력'이라고 정의할 수 있다. 나아진다는 것은, 장점은 강조하고 단점은 바로 잡아간다는 것이지 모든 것을 바꿔버리는 것이 아니다. 그래서 리뉴얼에서는 먼저 그 브랜드가 갖고 있는 본질을 '인정'하고 받아들이는 것이 중요하다. 나는 과거에 우리 회사 직원들이 모두 나같이 일하고 생각하여 나처럼 되기를 바랐다. 그러나 지금은 그들의 개성을 인정하고, 그들의 장점이 더 두드러지도록 유도한다. 브랜드 아이덴티티도 마찬가지이다. 모든 브랜드에는 장단점이 있고 이들을 철저히 분석하는 것이 리뉴얼의 시작이며, 분석된 장점과 단점을 리포지셔닝해 브랜드를 거듭나게 하는 새로운 아이덴티티의 대안을 제시하는 것이 리뉴얼이다.

리뉴얼이 새로 디자인하는 것보다 어려운 이유는 무엇인가?

그 대상인 소비자를 설득시킨다는 목표를 공유하고 있는 한, 신제품이나 리뉴얼이나 별반 다를 것이 없다. 다만 리뉴얼의 경우 좀 더 나아지거나 새로워져야 하는 반면 다루어야 할 브랜드의 본질은 거의 같으므로 변화의 내용이나 범위를 선택하는 일이 쉽지 않다.
브랜드 리뉴얼의 중요한 포인트는 리뉴얼의 빌미가 된 이미 노출된 문제점들에 대한 정확한 분석에 있다. 오래된 브랜드의 문제점들을 분석해 보면 브랜드의 본질이 왜곡되어 있거나 표현 방법 등이 진부해진 경우가 대부분이다. 이를 해결하기 위해서는 새로워질 수 있는 핵심의 본질을 파악하는 직관이 필요하다. 또한 브랜드가 성장한 역사와 브랜드가 놓인 상황, 그리고 브랜드의 미래를 예측하기 위해 기존 자료들의 '행간(行間)'을 읽을 수 있는 통찰력이 필요하다.

리뉴얼 프로젝트에서 브랜드의 본질은 어떻게 찾는가?

'본질'의 사전적 의미는 '어떤 것이 지니고 있는 가장 중요한 근본적인 성질이나 요소'이다.
오랫동안 전성기를 구가해 오던 빅 브랜드뿐만 아니라 시장에 나와서 팔리는 모든 브랜드에는
그들만이 가지고 있는 중요한 특성이나 요소가 존재한다.
브랜드 리뉴얼의 핵심은 새로운 것을 '만들어내는 것'이 아니라 기존에 있었던 가치들 중에서 다시
살릴 만한 것들을 '찾아내는 것'이다. 브랜드를 리뉴얼하는 이유는 생산자와 소비자 간의 소통이
이전만큼 원활하지 않기 때문이다. 여러 가지 문제의 핵심을 파악하기 위해서는 생산자와 시장,
그리고 소비자를 있는 그대로 파악·분석할 수 있어야 한다. 시장조사를 통해서 부분적인
사소한 것들을 확인할 수는 있겠지만 문제 해결을 위한 큰 그림을 그리는 데는 역시 직관과
통찰력만한 게 없다. 그러나 전문가이기 때문에 갖게 될 수 있는 오만이나 편견은 언제나
조심해야 한다.

리뉴얼은 시점이 중요하다. 브랜드 리뉴얼이 필요한 때는 언제인가?

브랜드는 식물과 같다. 브랜드별로 종자도 각각 다르고 꽃 피는 시기도 다르고 좋아하는 환경도
모두 다르다. 환경이 좋으면 식물들은 잘 자라고 꽃도 잘 피우고 수확도 크겠지만 잘 자라던
나무가 별안간 시들거나 이상 징후를 보일 때도 있다. 그때는 전문가를 불러서 그 이유에 대해서
알아보고 조치를 취하게 된다. 다시 살릴 수 있는 시기를 놓치면 좋지 않은 결과를 초래할 수도
있다.
브랜드 리뉴얼의 시기를 식물의 경우에 빗대어 이야기하자면, 잡초나 해충이 극성을 부려 나무나
꽃이 시들어가거나 성장에 장애가 느껴지는 징후가 포착될 때 또는 화분이 넘치게 급성장해서 더
큰 화분으로 갈아주어야 할 경우 등을 들 수 있다. 브랜드는 성장하는 생명체와 같다. 때문에
잘못된 것을 한꺼번에 고치기란 쉽지 않다. 늘 애정으로 지켜보면서 문제점을 초기에 발견하며
조금씩 환경을 개선해 주는 것이 좋다.

고급스러운 브랜드보다 생활 속에 밀착된 브랜드를 디자인하는 게 더 어렵다고 했는데, 왜 그런가?

나는 미니멀한 모더니스트의 취향을 갖고 있지만 때로는 내추럴한 자연주의자가 되기도 한다. 또한 새로운 트렌드를 가장 먼저 경험하고 싶어하는 이노베이터이기도 하다. 30년 가까이 여러 가지 성격의 프로젝트들을 하다 보면 내가 잘 아는 분야의 프로젝트를 만날 때도 있다. 내가 잘 알고 또 좋아하는 분야의 일을 만나면 신이 나고 일의 효율도 높아진다. 하지만 회사에서 맡게 되는 프로젝트들은 그렇지 않은 일이 대부분이다. 때문에 모든 소비자가 다 좋아해야 하는 대중적인 프로젝트를 할 때에는 내 편견을 더욱 경계하곤 한다. 하찮은 내 지식이나 경험이 불특정 다수를 설득하는 데 방해가 되었기 때문에 이러한 실패의 경험들이 언제나 나를 겸손하게 만든다.

소비자의 취향은 언제나 다양하다. 클라이언트는 자기 브랜드가 소비자에게 널리 사랑받기를 원한다. 아무리 뛰어난 크리에이터라고 해도 대중의 심리를 다 알 수는 없다. 소주 브랜드를 위한 아이덴티티 작업은 아이덴티티 업계에서도 가장 어려운 프로젝트로 꼽는다. 그 중에서도 가장 대중적인 저가의 회석식 소주는 더욱 어렵다. 게다가 내 주량은 소주 반 잔이다. 당연히 소주 맛도 모르고 소주를 마시는 사람들의 기분도 헤아리지 못하지만 10여 년에 걸친 소주 프로젝트들은 우리 회사를 유명하게 만들어주었다. 잘 알지 못하는 대상까지도 헤아릴 줄 아는 능력은 디자이너로서 반드시 갖추어야 할 능력이다.

디자이너에게 왜 마케팅 능력이 필요한가?

마케팅 능력은 아이덴티티 디자이너의 생존에 꼭 필요하다. 마케팅과 디자인은 별개로 나눌 수
있는 두 개의 사안이 아니다. 디자인의 모든 과정에 마케팅 감각이 개입되어야 함은 너무나
당연한 일임에도 불구하고 마케팅적 직관을 갖춘 디자이너는 흔치 않다.
마케터는 숫자와 언어를 사용한다. 디자이너는 그림을 사용한다. 하지만 마케팅 감각이 내재된
디자이너는 언어와 그림을 혼합하여 전혀 새로운 기호를 만들어낸다. 브랜드 아이덴티티는
효율적인 기호체계의 총체인 것이다.

디자이너이면서도 네이밍을 잘하는 비결은 무엇인가?

네이밍은 여러 나라 언어를 많이 알고 있다고 잘하는 것은 아니다. 언어의 확장성을 터득하고
있어야 잘 할 수 있다. 언어는 기호, 기호는 곧 그림이므로 디자인과 네이밍은 항상 같은 공간
안에서 숨쉬고 있다.

디자인의 여러 분야 중 BI를 택한 이유는 무엇인가?

80년대 말 CI와 BI가 섞여 있던 포트폴리오에서 과감히 CI를 배제하고 BI에만 몰두했다. 다른 특별한 이유가 있었던 게 아니라 BI를 잘 하면 영업을 하지 않아도 될 거라는 단순한 생각에서였다. 소비자들이 선택해 줘서 그 BI가 성공하고, 히트하면 그 자체가 영업이 될 거라고 생각했다.

내가 선택한 브랜드 분야가 이제는 이 시대의 주류가 되었다. 운이 좋았다. 15년 전인 삼십대 중반에, 어떻게 겁없이 내 재능을 특화시킬 수 있는 브랜드 한 길로만 정진하겠다고 했는지 지금 생각해 봐도 신기하다.

그런 무모한 고집 때문에 결국은 한 길로만 정진했고 이제는 그 무모함 때문에 큰 경쟁력을 갖게 되었다고 생각한다.

30년 가까이 디자이너로 일하면서 가장 크게 깨달은 진리는 무엇인가?

디자인은 예체능 과목이 아닌 과학이나 철학이라는 것이다. 어떤 면에서는 심리학이나 수학일지도 모르겠다. 분석적이고 논리적이어야 함은 물론 섬세하고 객관적이어야 한다. 그리고 디자인은 아주 넓고 깊은 의미의 아트(ART)이다.

디자이너로서 앞으로의 목표는 무엇인가?

일찍부터 확고한 목표를 정하고 살아간다고 해서 그 목표가 반드시 이루어지는 것은 아닌 것
같다. 오히려 목표가 너무 높으면 과도한 목표에 눌려 사람이 피폐해진다. 나도 집안 형편이
갑자기 어려워져서 등록금을 벌며 공부하던 젊은 시절이 있었다. 당시 나의 생존 방법은 내
눈앞에 있는 당장의 일에 최선을 다하면서 암울한 현실을 애써 외면하는 것이었다. 너무 먼 곳에
초점을 맞추면 현실이 암담할 수밖에 없으나 현재에 최선을 다하다 보면 어느 순간 그 힘들었던
과정을 지나쳐왔다는 것을 깨닫게 된다.

재능이나 적성이 뒷받침되어야 한다는 전제 하에서 알찬 한 시간, 충실한 하루를 누적해
나아간다면 누구나 훌륭한 디자이너가 될 수 있다. 나 또한 단순하게 순간에 충실하면서
디자이너로서 30년을 살아왔다. 하지만 이제는 고개를 들어 자주 멀리를 바라보게 된다. 디자인
업계의 후배나 제자들을 위해 뭔가 해야 한다는 사명감이나 부담도 생긴다. 지금도 여전히 내게
당면한 문제를 해결하는 데에 급급하며 살고 있지만, 동시에 멀리 볼 수 있는 여유나 안목도
생겼다. 사명감이나 부담 또한 즐거운 마음으로 해결하며 나아갈 생각이다.

내가 느꼈던 것, 경험했던 것들을 토대로 후배나 제자들에게 실천으로 보여줘야 할 것들도 있다.
디자이너로서 우직하게 한 길만을 걸어가도 그 길은 충분히 도전해 볼 만한 길이라는 것을
그들이 느끼게 해주어야 한다. 그리고 순수한 마음으로 한 길만 걸어가면 진정 훌륭한
디자이너가 될 수 있다고 믿게 해줘야 한다. 좋은 세상에 태어난 후배들은 우리 세대보다 더 짧은
시간에 우리가 했던 것들을 성취할 수 있을 테니 우리보다 더 나은 디자이너가 될 수 있다고도
말해 주고 싶다. 그리고 남다른 언어체계로 특별한 설득력을 갖춘 디자이너라는 직업은 일생을
바쳐 일해 볼 만한 직업이라는 것도 꼭 알려주고 싶다.

브랜드와 디자인의 힘

1판 1쇄 발행	2012년 4월 5일
1판 6쇄 발행	2022년 3월 10일

지은이	손혜원
펴낸이	이영혜
펴낸곳	㈜디자인하우스

책임편집	김선영
홍보마케팅	박화인
영업	문상식, 소은주
제작	정현석, 민나영
미디어사업부문장	김은령

출판등록	1977년 8월 19일 제2-208호
주소	서울시 중구 동호로 272
대표전화	02-2275-6151
영업부직통	02-2263-6900
인스타그램	instagram.com/dh_book
홈페이지	designhouse.co.kr

- 책값은 뒤표지에 있습니다.
- 이 책 내용의 일부 또는 전부를 재사용하려면 반드시 디자인하우스의 동의를 얻어야 합니다.
- 잘못 만들어진 책은 구입하신 서점에서 교환해 드립니다.

디자인하우스는 독자 여러분의 소중한 아이디어와 원고 투고를 기다리고 있습니다.
원고가 있는 분은 dhbooks@design.co.kr로 개요와 기획 의도, 연락처 등을 보내 주세요.